音乐鉴赏

主 编 沈 威 刘圆琦 何骁古
副主编 吴曙光 徐露莎 李贞琪 刘虹闰

东南大学出版社
SOUTHEAST UNIVERSITY PRESS
·南京·

图书在版编目(CIP)数据

音乐鉴赏 / 沈威，刘圆琦，何骁古主编. —南京：东南大学出版社，2023.8（2024.9 重印）

ISBN 978-7-5766-0829-8

Ⅰ. ①音… Ⅱ. ①沈… ②刘… ③何… Ⅲ. ①音乐欣赏—世界 Ⅳ. ①J605.1

中国国家版本馆 CIP 数据核字（2023）第 143585 号

责任编辑：陈 佳　　责任校对：张万莹　　封面设计：余武莉　　责任印制：周荣虎

音乐鉴赏
Yinyue Jianshang

主　　编	沈　威　刘圆琦　何骁古
出版发行	东南大学出版社
社　　址	南京市四牌楼 2 号（邮编：210096）
出版人	白云飞
网　　址	http://www.seupress.com
电子邮箱	press@seupress.com
经　　销	全国各地新华书店
印　　刷	广东虎彩云印刷有限公司
开　　本	787 mm×1092 mm　1/16
印　　张	13
字　　数	253 千字
版　　次	2023 年 8 月第 1 版
印　　次	2024 年 9 月第 2 次印刷
书　　号	ISBN 978-7-5766-0829-8
定　　价	46.00 元

本社图书若有印装质量问题，请直接与营销部联系，电话：025-83791830。

序言

2022年10月，中国共产党第二十次全国代表大会在北京召开，大会擘画了全面建设社会主义现代化强国、以中国式现代化全面推进中华民族伟大复兴的宏伟蓝图，强调了创新、协调、绿色、开放、共享的新发展理念，提出要不断实现人民对美好生活的向往，并为建设世界和平、促进共同发展提出中国方案。

音乐教育作为文化事业的重要组成部分，需要顺应时代潮流，推陈出新，以推动文化事业的发展。音乐对于个人和社会有重要影响，因此音乐教育也需要不断创新和改革，以更好地服务人民，促进文化繁荣。

在这个数字化和信息化的时代，我们可以轻松地通过网络听取来自世界各地的音乐。但是，随着我们越来越依赖数字技术，我们也可能失去对音乐的真正理解和欣赏。本教材旨在帮助读者提高对音乐的理解和欣赏能力，从而使读者更好地感受和理解音乐所蕴含的情感和思想。

本教材内容包括音乐的基础知识、音乐史和音乐形式等方面。书中尽可能用浅显易懂的语言解释概念。

我们鼓励读者们积极倾听各种风格的音乐,并思考音乐中所传达的信息和情感。无论是古典音乐、流行音乐还是世界各地的传统音乐,都有其独特的历史和文化背景。在阅读本书的过程中,读者能够了解到以上不同类型的音乐,并从中感受到它们在文化背景和表现手法上的差异。

音乐作为一门艺术,需要我们通过体验和实践才能更好地去理解。因此,在学习本教材的过程中,我们鼓励读者多参加音乐演出、音乐会和音乐节等活动,亲身感受音乐的魅力和力量。这些体验将会使您更加深入地了解和欣赏音乐。

无论您是学生、音乐爱好者,还是从事音乐工作的人,相信本教材都会为您提供一种全新的、深入的音乐体验。

本书由沈威、刘圆琦、何骁古担任主编,由吴曙光、徐露莎、李贞琪、刘虹闰担任副主编。

本书是参编老师们多年来教学、研究和演出经验的结晶。本书在编写过程中得到许多同行的大力支持,也得到了东南大学出版社编辑的鼎力相助,在此深表谢意!

希望这本教材可以为大家带来乐趣和启迪!由于编者水平和经验有限,书中难免存在疏漏,敬请读者批评指正。

编　者
2023 年 5 月

目 录

第一章 音乐聆听的基本方式
- 第一节 定义音乐 ………………… 003
- 第二节 何为鉴赏 ………………… 008
- 第三节 与音乐相关的学科 ………… 009
- 第四节 音乐属性的不同面向 ……… 012
- 第五节 音乐的基本要素——从音乐本体来看 ………………… 016
- 第六节 音乐创作与音乐二次创作 … 020

第二章 正确演唱——声乐演唱的方法
- 第一节 美声唱法 ………………… 027
- 第二节 民族唱法 ………………… 031
- 第三节 流行唱法 ………………… 034
- 第四节 音乐剧唱法 ……………… 036

第三章 中国民歌赏析
- 第一节 民歌的词源 ……………… 041
- 第二节 民歌的特点 ……………… 045
- 第三节 民歌的分类 ……………… 048
- 第四节 中国少数民族音乐 ………… 069

第四章 戏曲音乐赏析
- 第一节 戏曲音乐概述 …………… 081
- 第二节 古代戏曲的发展 …………… 084

 第三节 现代戏曲音乐 ……………………………………………… 091

 第四节 经典戏曲音乐赏析 …………………………………………… 093

第五章 歌剧赏析

 第一节 歌剧的构成要素 ……………………………………………… 111

 第二节 中国歌剧的发展 ……………………………………………… 112

 第三节 中国歌剧赏析 ………………………………………………… 113

 第四节 外国歌剧赏析 ………………………………………………… 115

第六章 音乐剧鉴赏

 第一节 了解音乐剧 …………………………………………………… 121

 第二节 经典音乐剧赏析 ……………………………………………… 130

第七章 流行音乐鉴赏

 第一节 流行音乐的起源与发展 ……………………………………… 141

 第二节 中国流行音乐的发展 ………………………………………… 157

 第三节 流行音乐的唱腔 ……………………………………………… 170

第八章 合唱鉴赏

 第一节 合唱的起源与发展 …………………………………………… 185

 第二节 合唱与指挥艺术 ……………………………………………… 195

参考文献 ……………………………………………………………………… 202

第一章
01
音乐聆听的基本方式

第一节 定义音乐

音乐是什么？

这是在学习"音乐鉴赏"这门课程，或者说进行任何有关音乐的讨论之前，需要厘清的问题。

"音乐"与"声音"是相关的两个概念。

从广义上来看，当声音被根据某种模式、规律或者特定的方式进行组织，所构造起来的声响，就被称作音乐。

一、音乐是一种有意义的声音

鸟在树上的叽叽喳喳声、麦田里麦子被风吹动的声音、小溪的潺潺流水声，诸如此类的自然界中的声音，我们不会认为它们是音乐。假如一位音乐创作者将自然界中的声音进行采样（即录音），并加入其创作的音乐作品当中，这些自然界的声音，则被赋予了"音乐作品的一部分"这样的意义，即通过创作的方式，从"声音"转变成了"音乐"。

同样的例子可以举很多。例如手拍桌子发出的声音，如果在安静的课堂上，则通常被解读为"噪音"，而在音乐课上，同学们根据教师的指挥，有节奏地拍桌子，这时的拍桌声则会被描述为一种"音乐节拍"。

"乐音"与"噪音"是一对相关的概念（见图1-1）。从音乐的物理属性来看，有规律振动的声音，被称为"乐音"；不规则振动的声音，被称为"噪音"。根据这样的分类，吉他、大提琴、竖琴、单簧管等有明确音高的乐器所发出来的声音，属于乐音；而一些音高并不明显的打击乐，例如某些鼓类乐器所发出来的声音，则属于噪音。

需要注意的一点是，一些鼓乐器，虽然没有明显的音高，但专业乐手在演奏时，却能够明确分辨出乐器音高。例如军鼓等，一般可以根据需要，使用"鼓钥匙"进行音高的调整。

从人的主观感受来看：一位很喜欢摇滚乐的人，在现场聆听摇滚乐时，很可能会感慨于音乐的美妙和震撼，在这种情况下，现场的摇滚乐，就是乐音。而对于一位不喜欢

甚至反感摇滚乐的人来说,置身于摇滚乐现场,摇滚乐或许就变成了噪音。

物理意义上的乐音和噪音,均被音乐创作者们广泛使用于音乐的创作。

音乐是一种"有意义的声音"。

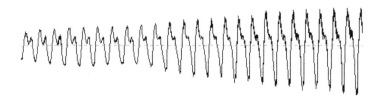

▲ 乐音的波形

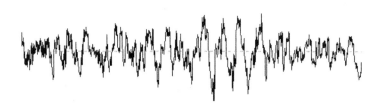

▲ 噪音的波形

图1-1　乐音与噪音的波形①

二、音乐是一种语言

人在感知到外部世界之后,形成了对外部的意识。人们在大脑中形成对外部世界的意识之后,基于沟通的需要,产生了语言。语言属于在人类活动中产生的文化。② 在中文语境中,有一种说法认为音乐产生于内心,由心而发,以带着节奏出现的形式展现于外。③

中文、英文等语言类别,是我们通常意义上描述"语言"一词所联想到的。而在很多语境下,音乐同样具有语言的特点。

在当代音乐教育中,基于十二平均律的音乐规律,通常会认为"C、D、E、F、G、A、B"七个音,是音乐的音名。不同的音乐变换,均根据这七个音而来。"do、re、mi、fa、

① 杂学实验室.乐理基础知识探究[EB/OL].(2020-06-08)[2022-05-28].https://zhuanlan.zhihu.com/p/146044431?utm_id=0.
② 梁显雁.语言魅力与文学欣赏[M].长春:吉林人民出版社,2018:5.
③ 许慎《说文解字》中如此描述音乐:"声也,生于心,有节于外,谓之音。"

sol、la、si"则是用于描述不同调中七个音级的音而使用的唱名。中国传统的音名中，具有特色的有宫、商、角、徵、羽五声音阶。

从音乐的结构上看，许多音乐作品可以细分为乐句、乐段、乐章三个部分。乐句是指音乐当中一段相对完整的句子，是音乐中最小的单位，例如乐曲《小星星》中的"1 1 5 5 6 6 5"即是第一个乐句，"4 4 3 3 2 2 1"则是第二个乐句。乐段是由多个乐句组成的，乐章则是更大的结构单位。

2016年上映过一部歌舞片《爱乐之城》，这是一部由达米恩·查泽雷执导的电影。电影演员瑞恩·高斯林(Ryan Gosling)和艾玛·斯通(Emma Stone)分别扮演爵士钢琴家和雄心勃勃的女演员，影片讲述了两个人在追求梦想的过程中坠入爱河的故事（见图1-2）。

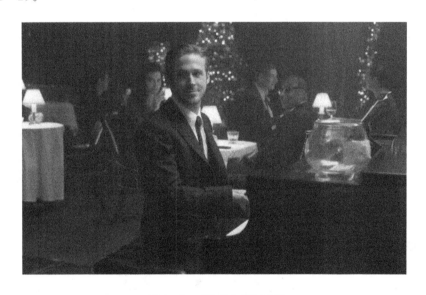

图1-2 《爱乐之城》剧照

男主角在电影中曾对女主角介绍爵士乐的起源：20世纪初，来自世界各地的音乐人，聚集于新奥尔良的港口附近谋生。在谋生的过程中，由于这些人来自不同的地方，语言上很难互相沟通，因此音乐在这个时候，就成了乐手们互相沟通的工具。

男女主角即是在男主角即兴演奏的音乐中相识，一段与环境格格不入的表露内心的音乐成为两人相识相知的契机。爵士乐的元素贯穿了这部电影。

爵士乐中即兴的演奏乐句就是音乐作为语言的一种体现。乐手们脱离乐谱的即兴发挥中，乐句的呈现方式表达着乐手们思想的起承转合。音乐的语气变化就像口语上的语言变化一样，让听者产生不同的联想。

不仅仅爵士乐会有音乐语气上的变化,西方经典的音乐也能从谱面分析中解析出音乐中的语言特点。

肖邦(Fryderyk Franciszek Chopin,1810—1849)是浪漫主义时期(1790—1910年)著名的波兰作曲家。他是浪漫主义时期的代表人物,一生中创作了许多钢琴作品。肖邦创作了许多波兰舞曲,并把波兰舞曲运用到钢琴创作中,他还创作了钢琴前奏曲、奏鸣曲、玛祖卡以及夜曲等体裁的作品。由于在钢琴方面较高的艺术成就,他被后人称为"钢琴诗人"。

图1-3是肖邦的钢琴作品《c小调夜曲》中一部分的谱例。谱例上方的弧线是连音符号,意思是演奏这一句乐句时,需要连奏处理,也就是音与音之间尽量不断开。而在两个连线之间,弹奏者在演奏时一般会做一个"呼吸",也就是在乐句之间加一个模仿日常讲话当中"换气"的动作,短暂地将音与音之间空出一小段时间,来达到区分前后两句乐句的目的。

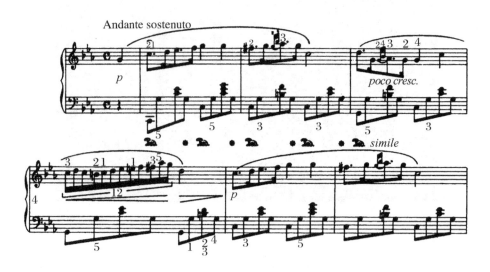

图1-3 肖邦《c小调夜曲》钢琴谱(部分)①

在肖邦的夜曲演奏中旋律声部的演奏处理上,被较多钢琴弹奏者所采用的理念是,模仿女高音(Soprano)的声音特色,进行带有"歌唱性"的音乐语句处理。故有钢琴教师在指导学生练习时,让学生单手弹奏旋律声部,并以唱旋律的方式,来让学生感受乐曲中的语句感。学生会在这个过程中了解每个乐句的歌唱感,之后再借由手指的弹

① 截图自 IMSLP(International Music Score Library Project)网站提供的无版权乐谱。

奏,将语句感运用到钢琴的演奏上。

乐谱中"p"是意大利语"piano"的缩写,piano指的是弱奏,意思是在演奏这段音乐的时候手指需要用比较小的弹奏力度,这样听觉上的音量就会较低,就会给听者比较安静和娓娓道来的感觉。

乐谱第二排的类似展开(＜)和收缩(＞)的符号,指的是"渐强"和"渐弱",组合在一起表示在演奏的时候需要将力度先增加再减小,来达到乐曲音量增加和减小的效果。就像一位讲话的人嗓门逐渐变大,又慢慢收回来一样,通过钢琴的弹奏,营造一种音乐上的语气。

语言作为一种符号,将事项和某个词语或者句子联系起来。从钢琴曲的乐谱上,我们能观察到作曲家如何构建起乐曲中的各个部分。这些部分也体现着音乐语言的独特语法和特点。就音乐本体来看(有歌词或有明确所指的音乐除外),音乐作为语言,与其他语言的一个重要区别,在于音乐所联系的事项很多时候取决于表演者如何进行音乐处理,听者如何感知及产生怎样的体验、联想或认知。

虽然在音乐的理解上,有主观成分在,但音乐学作为一门学科发展至今,已经有了较为完整的解读方法,产生了音乐分析学、乐理学、和声学等较为系统的研究和分析音乐的分支学科。

三、作为动词的"音乐"(musicking)

人们提到"音乐"一词,或许会默认这个词语的词性为名词,但"音乐"一词,随着时间的推移被作出了不同的解读或定义。

第一个提出"musicking"[①]这个概念,将音乐作为动词看待的学者克里斯托弗·斯莫尔,在他的著作《作乐:音乐表演与聆听的社会意义》(*Musicking: The Meanings of Performing and Listening*)中,是这样描述音乐的:

"音乐(作为动词),是指以任何身份参与到音乐表演中。不论参与的方式是通过表演、聆听、排练、练习、作曲还是跳舞。"[②](笔者译)

这样的观点拓宽了"音乐"一词的含义,让人们印象中的音乐不再是一个现象或者某种被描述的客体,而是指一种动作。这种动作与"人"的活动密切相关。

[①] 有学者译为"造乐"。

[②] SMALL C. Musicking: the meanings of performing and listening[M]. Middletown: Wesleyan University Press, 1998:9.

第二节 何为鉴赏

鉴赏,被普遍认为是人对艺术品、艺术等事项进行的鉴定与欣赏。从艺术的角度来看,音乐属于艺术的一部分。

艺术鉴赏,是对艺术作品进行解读,其中有从审美创造意义的角度进行的。艺术是由艺术家创造,而艺术家创造完成的成品,被称为艺术作品。艺术作品作为一种存在,如果没有艺术的接受者,也就是艺术的客体去被影响,进行艺术鉴赏也无从谈起。艺术的受众,作为艺术作品的接受者,同样也是具有主观能动性的主体。艺术受众,对作品进行欣赏和一系列审美上"再创造"的过程,被称为艺术鉴赏。[1]

艺术作品从功能性以及价值上来看,可能具有如下几个特性:

(1)娱乐性。例如,一幅优美的印象派风景画,受众可以在忙碌之余欣赏这幅画,获得一些感受上的舒适体验。这样的一个过程,体现了艺术作品具有可以被"消费"和"体验"的娱乐性。

(2)专业价值。一些作品在被创作之后,获得了专业领域内的普遍认可和较高评价,抑或是在某段发展时期内影响广而深远,实际上就具备了较高的专业价值。还有的艺术作品,对艺术发展起着至关重要的作用,例如贝多芬的《合唱交响曲》,将合唱团引入了交响乐中,在艺术形式上建立了新的模式,扩展了同时期其他作曲家既有的一些体裁和规范。

(3)文化价值。艺术是可以具有文化价值的,例如鲁西南地方戏曲文化中的曹县戏文纸扎,其作为一种造型艺术随着时间变化而发展,是美术领域中的重要事项,为"地方戏曲的发展与流变提供了形象的佐证"[2]。

(4)社会意义。人具有社会性,艺术作品是人在社会生活中产生的。艺术作品不仅是创作者个人意识的反映,更是对于社会生活的反映。例如,抗日救亡运动时期,一批作曲家创作了一系列抗日救亡歌曲,这些歌曲激发了人民反抗侵略者的决心,在当时的社会中具有积极的意义。

[1] 王杰泓,张琴. 艺术导论[M]. 武汉:武汉大学出版社,2020:88-89.
[2] 潘鲁生. 戏曲纸扎[M]. 济南:山东教育出版社,2020:36.

第三节 与音乐相关的学科

音乐学(musicology)作为一种学科,所研究的对象自然是音乐。对于音乐的研究,不同音乐学学者、不同时代,从共时和历时两个角度来看,是有不同的特点的。

音乐学作为一门学科,根据具体研究取向,又可细分为音乐美学、音乐心理学、音乐教育学等。有学者根据地方的音乐特色,提出了音乐北京学、音乐上海学、音乐武汉学等等,这些所谓"××学"指的就是研究(study),而不是某门学科(-ology),这是在看到关于音乐的不同研究之前,需要澄清的一点。

音乐学是一门研究音乐的学科,这个名词被采用是在20世纪中叶之后。1960年之后,一批德国的研究者将音乐视为借由物质属性而存在的事项,从物理学的角度对乐器进行测量、研究发声的物理过程等。而在西方另外一些国家,早期音乐学研究的是关于音乐的历史。

音乐学研究关于音乐的一切事项。只要是和音乐有关的研究,都或多或少属于音乐学的研究范畴。而随着学者的探索,开始出现越来越多新的研究领域,交叉学科的特点开始在音乐研究中越来越多地体现。例如音乐治疗学,涉及的学科除音乐学外,还有心理学、医学等。

音乐学的研究方法有实证性以及思辨性两类。[①] 对于音乐相关的事项进行现象、本质以及模式等方面的探索,是实证性方法中所看重的。对待相关研究,实证性研究主要基于科学方法进行。而在思辨性的研究中,则注重对已有的材料进行理性的分析,从而得出结论,根据结论再对音乐事项进行认知和梳理。

实际上,音乐学的研究中,学者们也会借用社会学研究的方法。

质性研究和量化研究,作为社会学研究已经很成熟的两个取向,音乐学者们在研究过程中会或多或少采用。

对于某个音乐现象进行"定性",根据材料进行总结,这显然属于质性研究。根据研究目标,设定好问卷或者研究方案,提前对变量进行控制,在有对照组的情况下进行

① 俞人豪,等.音乐学基础知识问答[M].北京:人民音乐出版社,1997:3.

量化研究,也常被音乐学者们根据需要来使用。这种量化研究取向在音乐声学、音乐心理学等具有交叉学科特性的领域中体现得更甚。

音乐学主要分为以下三个部分。

一、系统音乐学

系统音乐学(systematic musicology)是系统化地对音乐进行研究的领域。系统音乐学包括很多子类别,例如音乐声学、音乐教育学、音乐心理学、音乐美学、音乐理论等。系统音乐学,即从某个研究的视角对音乐进行系统性的研究。由于系统音乐学中涉及的研究领域较多,故以下仅选择几个研究领域加以说明,以呈现系统音乐学中具体的研究事项。

音乐声学(musical acoustics)是从声学的角度,对音乐进行研究。音乐声学所研究的面向包括但不限于不同空间声响的特点、何种因素影响声音的传播、不同乐器在不同空间中声音的特点、如何设计供乐器或者歌手表演的音乐厅等。

音乐美学(musical aesthetics)是从美学的视角,对音乐进行研究。音乐美学研究人在听到音乐作品之后所感知到的美感与情绪等体验。不仅如此,音乐作品带来的美感等因素所具备的象征意义、声音本身,都是音乐美学的研究对象。

音乐心理学(music psychology)是属于结合了音乐学、心理学两个学科特点的研究。音乐心理学关注人在音乐活动中的行为、感受以及认知等。音乐心理学发展过程中,倾向于对现象进行观察、收集资料并分析。音乐心理学早期的发展,受心理学学科发展的影响较大。到 20 世纪下半叶,关于音乐心理学的研究越来越多地出现。音乐心理学的研究领域包括但不限于对音乐行为、感知、记忆等方面的研究,对音乐与情感反应关系的研究,基于神经科学的角度对音乐和大脑关系的研究等。

二、历史音乐学

历史音乐学(historical musicology)是一门按照时间顺序,从历时性视角对音乐进行研究的学科。历史,从广义上来说,包括了自然史和社会史。史学研究中的编年体、传记、历史年表等体裁,在历史音乐学中同样被运用。

历史音乐学的研究领域有音乐考古学、音乐史的研究等。例如,对于某位音乐家的生平进行研究,通过音乐事项时间上的梳理解释音乐历史,研究音乐历史的发展,等等。

三、民族音乐学

民族音乐学(ethnomusicology)是音乐学的一个分支,其前身为比较音乐学(comparative musicology),这门学科采用比较研究的方法,从声音本身(主要是物理特性)、人的生理心理特点等方面出发进行研究。民族音乐学,是一个复合词,由民族学(ethnology)和音乐学(musicology)合并而来。①

在当前的学界,民族音乐学存在着另一个称呼——音乐人类学。其早期被提出的时候,是强调学科的人类学特点,实际上此领域下所做的音乐研究和民族音乐学并没有太大区别。

中国自古就有采风的传统,早期的采风是官方机构为了了解民情而设置的一项制度,通过对民间音乐等艺术的采集,来了解民生,为掌权者了解执政情况、设定下一步治理方向提供参考。

采风实际上所做的事情,正是民族音乐学学者们在调查音乐文化时会采用的方法。这种方法被称作田野调查(field work)。当然"field"实际指的是"场域",之所以被称为"田野",或许是因为早期民族音乐学研究的对象多在非城市区域,例如乡村,而在乡村地区,田野分布较多,"场域"自然就被"田野"取代。

留声机(见图 1-4)被发明后,民族音乐学工作者进行田野调查所能使用的工具选项被拓宽了。留声机可以以物质的载体来记录音乐。学者以前都是通过记谱的方式对音乐进行记录,有了录音设备后,音乐能够被新的载体记录下来。

乐谱属于音乐演奏的指示符号,而音频则记录了音乐演奏之后的听觉效果。著名民族音乐学家杨荫浏先生,就曾于1950年对民间音乐家阿炳(原名华彦钧)进行了二胡曲《二泉映月》的录制。这是早期民族音乐学家进行田野调查的一小景。

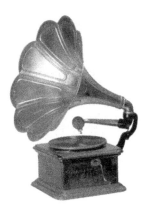

图 1-4 留声机

民族音乐学强调音乐所处的文化语境。该学科主要通过实地考察的方式来获取资料。民族音乐学会关注某个文化中的个体、群体是如何与文化传统进行互动,并对

① 伍国栋.民族音乐学概论[M].增订本.北京:人民音乐出版社,2012:1-2.

其进行传承的。这门学科会关注到音乐本身的特点、音乐作为文化的特点以及某个族群或者文化群体的文化特点。

第四节 音乐属性的不同面向

一、作为艺术的音乐

艺术由不同的门类组成,在艺术这个系统中,有以艺术的存在方式划分、以艺术的感知方式划分、以艺术的创造方式划分三种不同的分类方式。①

第一种是根据艺术的存在方式进行分类,其中包括空间艺术、时间艺术、时空艺术三种。空间艺术比如建筑艺术,时间艺术比如音乐,时空艺术比如舞蹈。在这种分类方式下,音乐属于时间艺术。

第二种分类方式是根据人类感知艺术的方式进行分类。在这种分类方式下,艺术分为视觉艺术、听觉艺术、视听艺术、想象艺术四种类型。视觉艺术比如摄影,听觉艺术比如曲艺,视听艺术比如电影,想象艺术主要指文学。在这个分类方式下,音乐属于听觉艺术。

第三种分类方式是以艺术的创造方式来分类。其中包括造型艺术、表演艺术、语言艺术、综合艺术四种。造型艺术例如绘画或雕塑等;表演艺术例如戏剧或舞蹈;语言艺术包括文学的各种样式;综合艺术则是多种艺术形式的综合形式,例如电视剧。在这个分类方式下,音乐属于表演艺术。

1. 音乐是一种时间艺术

从时间艺术这个角度来看,欣赏音乐,确实需要聆听者花费一定的时间去聆听。不像平面的美术作品,一眼可以观察到全貌,音乐艺术的存在,是在时间的流逝中被构建的。

① 王宏建.艺术概论[M].3版.北京:文化艺术出版社,2010:85.

20世纪是音乐发展百花齐放的时期,在这个时期出现了偶然音乐(aleatory music)、电子音乐等音乐创作理念与音乐表达形式。约翰·米尔顿·凯奇(John Milton Cage Jr. 1912—1992)是此时期著名的偶然音乐作曲家(见图1-5)。约翰·凯奇除了在作曲上创新,在乐器演奏上还尝试利用不同的物件,例如将直尺、金属等放置或固定于钢琴琴弦周围某处,这样之后,钢琴在弹奏的时候,就会产生音色上的变化。这样造成演奏上变化的钢琴,被称作"加料钢琴"(prepared piano)。

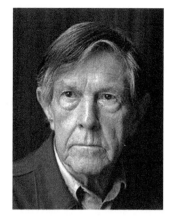

图1-5　约翰·米尔顿·凯奇肖像照

约翰·凯奇创作过一部名为《4分33秒》的作品。这部作品一共三个乐章。根据乐谱的描述,每个乐章有对应的时间,分别是30秒、2分23秒以及1分40秒,三个乐章长度加起来即4分33秒。而这个音乐作品的突破点在于:每个乐章中,乐谱并没有记载音符。演奏者在演奏的时候什么也不用做,这部作品的内容全由现场偶然发出的声音组成。例如,作品演奏中某位观众的咳嗽声、乐手碰到凳子或者地板发出来的声音、环境中的环境音等等。

此作品问世后,获得了广泛的讨论。有人疑惑:没有音符的音乐作品,算是音乐作品吗?约翰·凯奇解构既有的音乐作品创作模式,试图通过《4分33秒》这部作品来表达"任何声音都能构成音乐"。

2. 音乐是一种听觉艺术

音乐作为听觉艺术,具有听觉艺术的特点。"音乐是流动的建筑"这句话,是被广泛流传的用于描述音乐的句子。音乐的进行、起伏与乐段的发展,在听者的构想中,借由律动的进行、音符的设置,逐渐建立起一个完整的音乐形象。这种音乐形象是看不见摸不着的,但是可以被人感知到。

弦乐器的琴弦被演奏者拨动,琴箱与琴弦产生共振;歌者进行歌唱,从肺部吹出的气流带动声带振动,口腔、鼻咽腔等空间与声带产生共振。音乐被演奏或演唱,声音通过空气传播到人耳。人类耳膜震动带动听小骨震动,听小骨的震动刺激内耳。经过一系列过程,声音被转变为电信号,从而被人类大脑感知到。大脑随后对这些信号进行解码,对于这些感知的数据,再根据既有的经验进行分析,产生不同的情感体验或者认知。这是音乐从产生到被听到以及被大脑加工的过程。

听者感受听觉艺术的过程,是一个审美的过程,聆听者会将自己的感受、经验与情感等主观因素融入聆听过程中。

3. 音乐是一种表演艺术

表演艺术包括舞蹈、音乐等。表演者在进行表演的过程中,会将艺术材料转化为可感知的内容,包括听觉、视觉等。20世纪80年代以来,得益于艺术家们的活跃,表演艺术得到广泛传播。尤其是舞蹈、戏剧、音乐剧、杂技表演的活跃,让表演艺术越来越多地进入大众视野中。

音乐表演是在音乐作品的基础上进行表演的行为。通过音乐表演,音乐作品得以被受众听到。演奏(或演唱)者在进行音乐表演时,会根据音乐作品的要求,对作品材料进行表演。同时,表演者还将自己对音乐作品的理解,通过表演的形式展现给听众。音乐表演中涵盖的不仅是作品的传达,更是艺术作品情感的表达,同样也是表演者对艺术作品情感理解上二次创作的表达。

音乐表演要求表演者具有一定的生理、心理基础。

表演者在进行音乐表演之前,往往需要经过长时间的练习。如同厨师熟能生巧地烹饪、运动员在运动场运动,音乐表演同样要求表演者提前练习。正所谓"台上一分钟、台下十年功",不经过重复多遍的练习和调整,艺术作品哪怕再优秀,也很难被很好地传达给听众。

除了生理基础外,表演者的心理状态也是影响表演的重要因素。许多初学音乐的人,由于缺乏演出经验,在当众表演或者上舞台表演之前,容易产生紧张情绪。随着舞台经验的积累,表演者会越来越适应表演的状态。

首先需要澄清的一点是,在人前表演,有紧张情绪是一件很正常的事情。甚至,一定程度的紧张,对于表演来说是一件有积极意义的事情。表演者需要做的是,在一次次的演出中,感受自己的情绪变化,体察内心的变化。有时候,紧张是由于准备不充分,有时候,紧张是由于当下的一些认知。体察感受的来源,即可引导表演者寻找调整自己状态的方法。

由于表演家在进行音乐表演时往往会选择在舞台上,考虑到视觉上的美感,音乐表演者通常会准备好演出服,以符合演出的主题。舞台上的声、光、服饰和道具等的综合使用,使得音乐表演有时候成为一种综合性的艺术。例如歌剧、音乐剧,即是结合了音乐表演、舞蹈、美术等元素的综合性艺术。

二、作为文化的音乐

从文化的视角看,音乐文化(musical culture)是指和人类活动密切联系的与音乐相关的有形或无形的文化事项。有形的,例如出土的文物、乐器,文献中关于音乐的记载;无形的,例如非物质文化遗产、民间代代传承的音乐技艺。

梅里亚姆(Alan P. Merriam,1923—1980)是一位美国民族音乐学家,他研究的对象涵盖了从美洲的原住民音乐到非洲音乐。梅里亚姆在1964年的时候出版了专著《音乐人类学》(The Anthropology of Music)。他在这本书中提出了使用人类学的视角进行音乐研究的方法。梅里亚姆与同侪共同出资成立了民族音乐学学会(Society for Ethnomusicology)。

图1-6 梅里亚姆肖像照

在民族音乐学的发展中,有过对于"音乐"与"文化"关系的探索。民族音乐学家梅里亚姆,曾对民族音乐学学科的研究范畴进行了定义。梅里亚姆认为民族音乐学研究的是文化中的音乐(music in culture),或者把音乐作为文化(music as culture)进行研究;梅里亚姆也有音乐即是文化(music is culture)的提法,认为音乐就是文化。

早期的民族音乐学研究的是"除了本土(或者本国)音乐文化以外的异域音乐文化"。民族音乐学的前身——比较音乐学的产生背景,是一些殖民者基于殖民统治的需要,了解当地风土人情,而派出学者对本土音乐文化进行研究。比较音乐学这门学科具有浓厚的殖民主义色彩,认为一些族群的音乐是"落后的",甚至是"愚昧的"。

学者在描述这种研究取向时,时常使用"文化进化论"一词。文化进化论的研究取向,是用类似进化论的视角去评价不同的文化,认为文化存在优劣之分,有进化得比较先进的文化,也有比较落后的文化。

随着学科的发展以及社会价值取向的变化,这种"文化进化论"的思想,开始逐渐被"文化相对论"所取代。

文化相对论的内涵是,不同的文化之间或多或少会有区别,研究者不仅要厘清文化内容和外延,更需要尊重不同的文化。文化相对论要求学者对待某种文化,需要用

相对的视角去看待,将文化事项置于其文化背景中去理解。例如,对于某些部落中仪式性的活动,并不能仅根据主观的既有概念去判断,认为其是某种"迷信",而需要了解仪式性活动在族群中的功能、其对文化中的个体存在着怎样的意义等等。采用文化相对论的视角进行研究,有利于学者抛开主观的刻板印象,用相对不偏不倚的视角呈现某种文化中的事项。

第五节　音乐的基本要素——从音乐本体来看

从音乐理论以及音乐的声学特性来看,音乐分为不同的要素。

这些要素分别是:节奏、旋律、和声、力度、速度、调式、曲式以及织体。

一、节奏

节奏就是音乐的"心跳"。一支整齐迈步的军队、一块指针转动的手表、一挂随风摇摆的风铃、一艘随着海浪摇摆的船只,这些运动的人或物,都遵循着某种节奏。节奏有时候快,有时候慢,就像大风浪中与平静水面上的同一艘船,其运动的节奏显然不相同。

音乐当中不同的节拍,能够体现音乐的强弱。节拍指的是规定音乐节奏类型的描述,一般会在乐曲的开头进行标注。乐谱中会有很多个小节。拍号4/4,指的是以四分音符为一拍,每小节四拍。拍号3/4则是以四分音符为一拍,每小节三拍。

在中国传统音乐理论中,也有关于节拍的标记。例如板眼,俗话说的"一板一眼"实际上指的就是二拍子,"板"为重拍,"眼"为弱拍。当然,"板"一般来说是重拍,但也不是绝对的,具体如何进行演奏,还要根据乐曲本身来判断。湖北地区方言中说一个人很有"板眼",意思是一个人比较靠谱,很有才能,实际上其来源即是关于"板"和"眼"的音乐理论。

除此之外,还有散板,即表示节拍相对自由,给演奏者自由发挥的空间较多。所谓"散板",其演奏形式与西方经典音乐中的"rubato"(自由节奏)类似,均在节拍上给予乐手一定的发挥空间。乐手在演奏肖邦的乐曲,特别是夜曲时,时常会对旋律声部进行一些自由节奏的演奏处理,来让乐曲更加自由和抒情。

二、旋律

旋律是指不同音高的音根据一定规律进行组合排列而成的一种结构。从中国传统音乐的角度来讲，某个"调调"实际上指的就是某段"旋律"。

乐曲在进行过程中，某段音符会用相对连贯的方式进行，并随着乐曲的进展发生变化。可能旋律会发生节奏上或者音高上的变化，但旋律一定是相对连贯的一段类似线条的音乐。

用美术当中的"线条"一词来描述音乐，实际上是在说某条旋律，一般来说是单音的进行和变化。如果同时出现了两个音或者多个音，在分析乐谱的基础上可能得出，多的音是另一条旋律的某个音，或者是作为和声音的存在。

如同作画的人眼中的线条，旋律即音乐创作者的线条。旋律属于最基本的音乐元素。特别是在中国音乐的发展中，旋律至关重要。

在某段音乐中，可能存在着"主旋律"，即创作者主要乐思的一个表达。在复杂一点的音乐中，主旋律可能会随着音乐的进行而发生变化。变化的方式可能有"采用同样的模式，开始于不同的音""相反地进行"或者"强调部分音"等几种。

以乐曲《小星星》为例，"1 1 5 5 6 6 5 4 4 3 3 2 2 1"这段旋律，根据"采用同样的模式，开始于不同的音"的旋律变化方式，可以变化为"2 2 6 6 7 7 6 5 5 4 4 3 3 2"。在这个变化中，本来从 do 开始的旋律，变化为从 re 开始，最后结束于 re。这种变化模式从音乐创作上来讲，叫作"模进"。

如果使用"相反地进行"这一旋律变化方式对旋律进行改编，音乐可能会变为"6 6 2 2 1 1 2 3 3 4 4 5 5 6"，旋律从 la 开始，进行到 re，最后结束于 la。

三、和声

和声指的是某一组音（至少两个）所发出的声音，和声是多声部的声音。在音乐理论中，和弦（chord）弹奏出来的效果即是一种和声。如 Cmaj7 和弦，其中包含了 C、E、G、B 四个音，如果用柱式和弦的方式弹，C、E、G、B 四个音同时响起，这样的听觉效果就是和声的效果。

从和声的定义看，广义上来说，"超过一个频率"组合而成的声音就是和声。在音乐理论中，"对位法"是一种和声排列的规则。基于声音的听觉效果，乐理上也会对和

声的和谐程度进行说明。例如，将音程按照和谐度排列，八度或者一度是最和谐的，相对不和谐的依次是五度、四度、三度、二度。

对和声进行记录方面已经有一套完整的标记法。常见的有罗马数字法、功能分析法、音名和弦标记法。罗马数字法即用罗马数字Ⅰ～Ⅶ记录七个自然和弦。按照功能分析法，主和弦是主功能(tonic)，所以1级和弦会标记成T，其他级均根据功能进行标记。音名和弦标记法，采用"音名＋和弦性质"的形式。

三个音的和弦，被称为三和弦。一般，三和弦的三个音是以某个音为根音向上三度叠加而成。例如，C自然大调的七个音级的三和弦，分别是C(M)、Dm、Em、F(M)、G(M)、Am、Bdim。其中，大写的M为major的缩写，意思是"大"；而小写的m是minor的缩写，意思是"小"；dim为diminished的缩写，意思是"减"。

和声学是与和声相关的音乐研究领域。和声学是对音乐的和声进行研究的学科，一般来说，音乐专业均会开设以"和声学"为名的课程。掌握和声学的知识，属于音乐学专业学生应具备的基本素养。

四、力度

力度属于对音乐中强弱变化的描述词，某个音的音量大小，在音乐的演奏或者演唱上，被称为力度的区别。

音乐表情术语是指在音乐演奏上，乐手演奏时所参照的演奏指引。在音乐表情术语中，关于力度，常见的有如下几个术语。

pianissimo	很弱
piano	弱
mezzo piano	较弱
mezzo forte	较强
forte	强
fortissimo	很强
cresc.	渐强
sforzando	特强
forte-piano	强后即弱
dim.	渐弱

这些表情术语一般印在乐谱上，乐手弹奏到对应的片段，就会根据强度的示意进行演奏。比如 forte 的力度比较强，乐手就要用较快的速度敲击琴键或者用较大的力气拉动琴弦（弦乐）。随着音乐的变化，力度也会发生变化。dim. 的表情术语一般出现在乐段之后的一部分音上，意思就是需要进行"渐弱"的弹奏处理，即力度呈阶梯状越来越小。可能这一乐段本来开始弹的力度是 forte，经过了 mezzo forte，mezzo piano 之后，一直到了 piano 的力度，这样即完成了 dim. 标识所造成的音乐变化。当然，实际被使用的关于力度的表情术语，比上文列举的更多。

　　在演奏音乐的时候，一般来说，对于某个力度，并没有一个十分具体的量化标准，例如弹出来一定是多少分贝，或者一定要用多大的力气。力度在音乐里面是一个相对的概念。如果一首乐曲的旋律声部音量较大，一般来说伴奏声部的音量会略小于旋律声部。假设旋律声部的音量值为 5，那么伴奏声部的音量值可能是 3；假如旋律声部的音量值为 7，那么伴奏声部的音量值可能是 4 或者 5。具体如何弹奏，存在着乐手进行二次创作的空间。

　　乐团的指挥在乐团排练的过程中一个很重要的作用就是，统一乐团演奏时在不同乐曲部分的力度。因为主观来看，若一个乐谱的某段标识着 forte 的强力度，让十个乐手来演奏，可能会演奏出十种听觉效果。乐团指挥对不同声部乐器的力度进行统一之后，现场演出时，听众所听到的音乐的音量才能均衡。

五、速度

　　音乐的速度（tempo）有速度单位——拍每分钟（BPM，beat per minute），也就是某一分钟里节拍的数量。例如，假设速度为 60 BPM，那么用这个速度规定的音乐所采用的速度就是 1 分钟 60 拍，即 1 秒钟 1 拍。如此这般，这首音乐的速度就跟钟表的速度相同，指针转动 1 秒，就过去了 1 个单位拍。根据这个逻辑，120 BPM 则是指 1 秒钟 2 拍。这是人为设置的为了描述音乐速度的速度标准。

　　关于速度的表情术语有 lento（缓板）、andante（行板）等。关于速度的表情术语有对应的节拍，例如 andante 的速度为 73～77 BPM。

六、调式

　　调式（mode）是多个以特定顺序围绕主音连接起来的音的集合。

这些音相互隔开，在调式中扮演不同的角色。调式是人类在长期的音乐实践中创立的乐音组织结构形式，是决定音乐风格的最重要因素之一。调式中的所有音符都以主音开头，并根据调式的音阶从低到高排列。

调式有很多种，不仅可以从构成调式的音调关系方面分类，还可以从调式中音的数量方面分类。被世界范围内广泛使用的有大调、小调和民族调式。

七、曲式

曲式（form）是指构成各种音乐的形式。曲式是随着音乐艺术的发展逐渐形成和发展的。音乐作品就像文学作品一样，从整体来看，会分为几个大的段落，每段分为几个部分。文学语言的语义性决定了文学作品的结构特点，曲式的非语义性也必然使音乐作品的结构具有自己的特点。

例如，在传统音乐中，形式结构基本上分为一段式、二段式、三段式、三部曲式、回旋曲式、奏鸣曲式、变奏式等。随着各种当代音乐流派的出现，音乐的概念和形式发生了变化，以往的各种音乐形式逐渐被摒弃，音乐创作趋于自由化。音乐开始逐渐不受限制，千篇一律的音乐格式结构也开始越来越少。

八、织体

织体（texture）是指音乐作品中音的组织形式。

织体往往包括乐曲中旋律的密度、节奏、和声、音程等事项，还可能包括声部的数量、声部之间的关系。广义上来说，音乐如何组织，形成一种具有结构性的或者固定形式的存在，被称作织体。

第六节 音乐创作与音乐二次创作

一、音乐创作与音乐表演

作曲是一种艺术形式，指的是创作音乐的过程，包括编写音乐的旋律、和声、节奏

和曲式等,通常是从无到有的过程,需要有较高的音乐理论知识和创造力。作曲也指创作音乐的行为,或用于表示音乐作品的创作者。

狭义的音乐创作者被称为作曲家,广义的则包括作词家和编曲家。歌曲必须以乐谱的形式录制或作为声乐表演存在。在表演过程中,音乐家实际上可以通过记忆、展示或结合上述两者来演奏预先制作的作品。

音乐是由音乐元素组成的,元素的表达因人而异,因文化而异。即兴音乐是一种在演奏时自然地结合音乐元素的作曲形式。

音乐表演和创作有很多联系。音乐表演成就了创作,而创作则是音乐表演的前一个步骤,创作对于音乐表演者来说,也能指导其如何进行音乐表演。

音乐创作和音乐表演是一个相互作用的过程。创作者通过创作音乐作品来表达自己的音乐思想和情感,而表演者则通过演奏这些作品来呈现出音乐的实际体验。表演者在演奏过程中通过其独特的诠释和表达方式将作曲家的音乐思想转化为音乐的声音和情感。这种互动性使音乐作品在表演中得以真正活跃起来,同时也赋予了创作更具体的形式和表达。

音乐表演对创作有着直接的影响。通过观察和体验表演者在演奏过程中的技巧和艺术表达,作曲家可以得到对自己作品的反馈和启发。表演者对音乐的解读和诠释可以激发作曲家在创作中尝试新的音乐元素和形式,进而推动音乐创作的发展和创新。表演者的演奏技巧和表现力也可以成为作曲家创作的参考和依据,帮助他们更好地理解作品在实际演出中的效果。

音乐表演作为创作与听众之间的桥梁,起到了连接的作用。通过表演,音乐作品得以与观众产生直接的情感共鸣和交流。观众通过音乐表演来感受音乐的美妙和情感表达,而表演者则通过他们的演奏来传达作曲家的意图和情感。这种互动与沟通使音乐得以传递和分享,同时也激发了观众对音乐的欣赏和理解。观众的反馈和体验又会影响到表演者和作曲家,形成一个良性循环,推动着音乐的发展和演进。

二、从一次创作到二次创作

在艺术创作理论和艺术原理中,二次创作是一个非常重要的概念,二次创作是相对于一次创作提出的概念。通常意义上来讲,二次创作在不同的领域是有不同的特点

的,二次创作的主体也会有相似之处或者区别。例如美术作品的二次创作者,往往是具备美术能力的人,而对音乐作品进行二次创作的人,一般需要具备音乐演奏或演唱,即音乐表达的能力。

作曲家的第一次音乐创作是写在纸上并被使用的音符,是一种表达作曲家想要表达的情感、故事、人物等的艺术形式。这一阶段的艺术是静态的、抽象的,观众无法直接观看。以声乐艺术为例,只有歌手演唱乐谱,用真实的声音将音乐表达出来,声乐作品才能以听觉感受的形式影响听众。

但是,应该理解的是,音乐表演的艺术方法和技巧的贯彻,是真正实现二次创作的价值的必要路径,这样才能使整个声乐表演更具艺术性。二次创作中,要求表演者具有较高的艺术成就和艺术专业理论知识。通过掌握丰富的演奏技巧,赋予音乐作品表演者的个性,让音乐栩栩如生,从而完美地展示和诠释声乐。同时,让观众看到和听到美好的音乐作品,从而与作曲家产生共鸣,更能享受音乐艺术之美。

克里斯托弗·斯莫尔在其著作《作乐:音乐表演与聆听的社会意义》(*Musicking: The Meanings of Performing and Listening*)中表示:

> Performance does not exist in order to present musical works, but rather, musical works exist in order to give performers something to perform.[①]

笔者译:

> 音乐表演的存在不是为了展现音乐作品,相反,音乐作品的存在是为了给表演者表演的材料。

这样的描述,乍一看或许有一些"鸡生蛋还是蛋生鸡"的意味,但仔细揣摩的话,会发现两种不同的逻辑。

"鸡与蛋"实际上探讨的是因果关系,即谁为因谁为果。但从音乐领域中对于表演和创作的思考来看,对因果的探讨也许并不是焦点,更重要的是对"意义"和"关系"的探索。音乐表演有自己存在的意义,就像音乐作品同样具有存在的意义一样,对这种意义的探索,有助于人们更深入地理解两者以及两者之间的关系。音乐

① SMALL C. Musicking: the meanings of performing and listening[M]. Middletown: Wesleyan University Press, 1998:8.

表演不只是为了表演某个音乐作品,音乐表演也并不一定需要某个已完成的音乐作品,例如爵士乐的即兴演奏、音乐会中的即兴华彩片段、人们走在路上随意哼唱给人听的小曲。

而音乐作品被创作出来之后,它的存在价值很大一部分是通过音乐表演来体现的。假如一位作曲家创作的作品没有乐手进行表演,那么这部作品在传播上可能会受到限制,其音乐作品的价值也难以体现。[①]

但这也并不是绝对的。AI技术的出现在音乐传播领域打破了传统的限制,不再依赖乐手进行现场表演。过去,音乐的传播通常需要音乐家们亲自演奏或录制,这限制了音乐的传播范围和速度。然而,随着AI技术的快速发展,音乐创作和演绎的方式正在发生根本性的改变。

AI技术使音乐创作变得更加自由和多样化。传统上,音乐创作需要依赖乐手的技巧和表演能力,这限制了音乐的风格和形式。而AI技术能够模拟乐器的声音和技巧,使得作曲家可以创作出各种各样的音乐作品,不再受限于乐手的实际能力。

① 20世纪之后,随着时代的发展、音乐创作理念的更新,许多新的音乐作品产生。由于这些作品基于不同的创作理念,其音乐价值的体现并不一定是在音乐表演上。

第二章 02

正确演唱——声乐演唱的方法

声乐是一种文学与音乐紧密结合的艺术形式,是音乐学习的基础课程之一,是训练学生掌握科学的歌唱发声方法,运用人声进行艺术表现的学科。学会鉴赏声乐作品是"音乐鉴赏"课程中的必要环节,同时声乐演唱也是音乐鉴赏的重要反馈途径。学生在学习了音乐鉴赏的方法后,对于音乐最直接的表达方式便是人声演唱,正确地进行声乐演唱对音乐的鉴赏有着重要的促进作用。

声乐演唱的形式多种多样,如重唱、齐唱、对唱、合唱等,所涉及的音乐表演体裁也很多,如歌剧、音乐剧、艺术歌曲、民歌、戏曲等。不同的声乐体裁都有相对应的合适的演唱方法,其不仅可以更好诠释作品所表达的音乐风格,而且可以较好地保护演唱者的发声器官,让演唱者在高强度的表演中不至于让嗓子受伤。

对声乐作品的鉴赏,在演唱方法上可从呼吸、咬字、音准、节奏、情感表达等多方面进行评价,各种演唱方式也有各自特有的评价标准。学会鉴赏并尝试学习不同的演唱方法是学习不同风格、不同体裁的声乐作品的重要途径。世界各地都有符合其自身语言特点的演唱方法,当今主流的演唱方法主要有下面四类,即美声唱法、民族唱法、流行唱法和音乐剧唱法。

第一节 美声唱法

一、美声唱法的起源与发展

美声唱法,起源于意大利,在意大利语中被称为 bel canto,字面意思是"美妙地歌唱"。这是一种由特殊的气息控制而发出假声音的唱法。17 世纪初首次出现在意大利佛罗伦萨,并在那个世纪传播到意大利其他主要音乐城市——威尼斯、罗马、那不勒斯和后来的米兰。在欧洲许多中心城市,妇女一直被排除在天主教堂剧院之外,男性和女性角色由阉人扮演,其中一些伟大的歌手在 18 世纪的部分时间里主导了意大利抒情歌剧舞台。在 19 世纪之前,美声唱法一直被专业教师和学生保密。这是一种面对面教的声乐艺术,毫无疑问,这是基于特殊的发音方法。后来,米兰著名的男中音歌

唱老师盖塔诺·纳瓦和查理斯·斯坦内打破了保密的规则,向他的学生分发了一本名为《实用声乐练习法》的声乐练习书,后来该书被公开。

美声唱法发展源于歌剧的发展。在电力还未出现的年代,歌手们必须将自身的身体作为扩音乐器与剧院产生混响,从而发出具有穿透力的声音,并且穿过交响乐队清晰地传达给剧院里的每一位观众,这就要求其声音具备较大的音量、丰富的各频段泛音。所以歌手们必须通过降低喉位,打开咽腔从而扩大自身的共鸣腔体,同时必须有扎实的呼吸作为歌唱动力,以减少喉咙对声带的挤压。这种唱法的音色明暗相间、高贵华丽,具有广阔的空间感,十分适合在歌剧院、音乐厅进行演唱,特别是男高音声部"关闭"唱法的应用,使得美声唱法得到了巨大的飞跃。其兼顾了声音力量的表现与音域的扩展,在保护歌者声带的同时,发出了具有金属般质感的声音,其力量感与空间感同时又十分符合西方人的审美。

传统的美声唱法在18世纪后期,随着德奥艺术歌曲的发展也逐渐发生了演变,欧洲在此时期也衍生出了用于演唱德奥艺术歌曲的方法。此类唱法在传统意大利美声唱法的基础上更重视声音色彩的变化。由于德奥艺术歌曲多是以钢琴作为伴奏乐器,并不需要非常大的音量,从而更重视"头声"的作用,喉头位置相对较自由,不要求特别低的喉位,音色更为明亮、柔和,语言上更符合德语的特点,要求元音的清晰与辅音的准确。许多艺术歌曲歌词都选自著名的诗词,这便使得歌曲有着较高的艺术价值。

二、赏析《小夜曲》

德国诗人莱尔斯塔勃作词、舒伯特作曲的艺术歌曲《小夜曲》欣赏:

小夜曲

我的歌声穿过深夜

向你轻轻飞去

在这幽静的小树林里

爱人我等待你

皎洁月光照耀大地

树梢在耳语

树梢在耳语

没有人来打扰我们

亲爱的别顾虑

亲爱的别顾虑

你可听见夜莺歌唱

它在向你恳请

它要用那甜蜜歌声

诉说我的爱情

它能懂得我的期望

爱的苦衷

爱的苦衷

用那银铃般的声音

感动温柔的心

感动温柔的心

歌声也会使你感动

来吧亲爱的

愿你倾听我的歌声

带来幸福爱情

带来幸福爱情

幸福爱情

三、美声唱法的分类

美声唱法对于不同的声部有具体的划分，一般可将其划分为男高音、男中音、男低音、女高音、女中音，女低音相对较为少见。在每个声部中又有具体的划分，如：男高音可分为戏剧男高音、戏剧抒情男高音、抒情男高音、轻型抒情男高音等；女高音可分为抒情女高音、戏剧女高音、花腔女高音、抒情花腔女高音等。各声部有着各自声部的音色、音域特点：戏剧男高音声音宽广雄厚，如歌剧《图兰朵》中的卡拉夫王子；抒情男高音音色明亮结实，如歌剧《波希米亚人》（又名《艺术家的生涯》）中的鲁道夫；轻型抒情男高音声音灵巧高亢，如歌剧《塞维利亚的理发师》中的伯爵；炫音男中音口齿伶俐，如歌剧《塞维利亚的理发师》中的费加罗；花腔女高音天籁婉转，如歌剧《弄臣》中的吉尔达。各个声部在歌剧中也担任着不同的角色，用丰富的音色特点表现着剧中人物不同的特质。

随着中国艺术歌曲的发展,美声唱法也广泛地应用于中国歌曲,早年的"洋腔洋调",也逐渐随着声乐技巧的发展而更接近于中文的语言发音规则,特别是随着中国艺术歌曲的发展,美声唱法在中国音乐作品中运用得越来越多,同时也诞生了一批擅长将美声唱法与中国歌曲结合的歌唱家,如戴玉强、范竞马、石倚洁等,这为美声唱法的"中国化"起到了重要的推动作用,并且通过美声唱法这一窗口让世界更多地了解到了中国文化。

四、美声唱法代表歌唱家简介

1. 世界三大男高音

世界三大男高音是20世纪由意大利男高音歌唱家鲁契亚诺·帕瓦罗蒂,西班牙男高音歌唱家普拉西多·多明戈与何塞·卡雷拉斯组成的跨国美声组合,三位歌唱家都是精通美声唱法并活跃于20世纪歌剧舞台的美声唱法大师。

(1) 鲁契亚诺·帕瓦罗蒂,1935年在意大利摩德纳出生,曾因连续唱出9个带有胸腔共鸣的高音C而被誉为"高音C之王",曾在1961年阿基莱·佩里国际声乐大赛中获奖,而后因出演歌剧《波希米亚人》中的鲁道夫而走上歌剧舞台。

(2) 普拉西多·多明戈,被誉为"歌剧之王"。他至今已演过100多个角色,涉及歌剧《托斯卡》《罗密欧与朱丽叶》《阿依达》《游吟诗人》《唐·卡洛斯》《命运之力》《图兰朵》《奥赛罗》《卡门》等。同时,他还是一位钢琴家、指挥家,以其名命名的歌剧比赛——多明戈声乐大赛,每年都会由他执棒指挥,并在世界各地举行。

(3) 何塞·卡雷拉斯,是三大男高音中最年轻的一位,1946年出生在西班牙巴塞罗那。他有着天鹅绒般的抒情音色,从小便立下了当歌唱家的志向。1987年,正值事业巅峰的他被查出患有白血病,但两年后,他战胜了病魔,奇迹般地重返舞台,三大男高音为庆祝其重返舞台特地举办音乐会,轰动世界。

2. 戴玉强

中国著名男高音歌唱家。2021年起担任昆明学院聂耳音乐学院院长、北京大学歌剧研究中心特聘教授。他的演唱行云流水,不失力量,具有真挚的情感。他拥有潇洒大方的台风、高贵典雅的气质,刚柔并进,在学习意大利美声唱法的同时,能很好地将美声唱法与中国声乐作品相融合。世界著名男高音帕瓦罗蒂听了他的演唱后,欣喜地将他收为首位亚洲弟子。

戴玉强在众多歌剧中担任过主要角色,曾主演《图兰朵》《茶花女》《波希米亚人》《伤逝》等中外歌剧作品。他既能诠释经典的世界歌剧名作,还能演绎中国民族歌剧。

3. 琼·萨瑟兰

澳大利亚著名花腔女高音歌唱家。1947 年演出歌剧《狄东与伊尼阿斯》,开始其艺术生涯,而后两度获得澳大利亚声乐比赛大奖,后赴英国皇家音乐学院进修。1954 年改唱花腔女高音,先后在欧洲各地演出,引起轰动。1964 年在米兰斯卡拉歌剧院上演《拉美莫尔的露契亚》时引起轰动,谢幕达 30 次之多。其花腔演唱技术被誉为行业典范。其音色清纯、华丽,在传统歌唱方法上加以精进,并且能将丰富的情感融入歌声中,技巧流露自然,没有刻意炫技的嫌疑,被称为教科书般的演唱。

4. 廖昌永

男中音歌唱家。现任第十四届全国政协委员,全国青联委员、上海青联常委,第三批国家高级人才计划哲学社会科学领军人才,上海音乐学院院长、教授,兼任中国音乐家协会副主席、上海音乐家协会主席等职务。曾荣获多明戈声乐大赛一等奖,为密歇根大剧院签约艺术家、上海大剧院首位签约艺术家。

第二节 民族唱法

一、民族唱法的起源

民族唱法是由中国各族人民按照当地风土人情和方言的语言习惯,通过艺术创造和时代演变逐渐形成的一种唱法。广义的民族唱法,主要包括民间歌曲唱法、戏曲唱法、说唱唱法三种。狭义的民族唱法,指的是 20 世纪 80 年代以来,随着中央电视台青年歌手电视大奖赛的推广而诞生的"新民族唱法",其融合了美声唱法的呼吸与共鸣特点,结合中国的戏曲唱腔,在保留了传统民族唱法特点的基础上,使得歌唱更具有科学性。

民族唱法最早起源于公元前 6 000 多年的母系氏族社会,当时劳动人民生产劳动和生活实践的号子。后经过几千年的历史演变,由古典戏曲逐渐发展为近现代的民族

唱法。当今我国的民歌主要分为号子、山歌、小调这三类,根据其体裁不同,相应的唱法也有所不同。

号子:主要反映人民劳作时的场景,其音乐形象粗犷有力,音域不高但极富感染力与节奏感。演唱技巧上多以真声为主,注重声音与气息的配合,有很多的"硬起音"。主要作品如《川江船夫号子》《黄河船夫曲》《打夯歌》等。

歌词赏析:

<center>川江船夫号子</center>

(领)咳呀呀咳咳,(合)咳　咳

(领)咳呀呀咳咳,(合)咳　咳

(领)咳咳清风吹来凉悠悠,(合)咳　咳

(领)连后推船下哟涪州,(合)咳　咳

(领)有钱人在家中坐,(合)咳　咳

(领)咳哪知道穷人的忧哟哦和哟愁呵,(合)咳　咳

(领)推船人本是苦中苦,(合)咳　咳

(领)哎风里雨里走吧码头,(合)咳　咳

山歌:是人民在山间或田间劳动时抒发感情的歌曲,其曲调短小、高亢,节奏自由。唱法上,山歌由于需要演唱较宽的音域,所以要求演唱者能以"真假混声"进行演唱,同时需要呼吸持续的支持。其作品如花儿的代表作《上去高山望平川》、信天游的代表作《三十里铺》。

小调:是人们在劳动之余、日常生活中抒发情感、娱乐消遣的一种民歌。其旋律优美,婉转细腻,唱法上要求演唱者吐字清晰、灵活,音乐上能注重装饰音的各种细节。

二、民族唱法的发展过程

随着20世纪中央电视台青年歌手电视大奖赛的推广,新的民族歌唱方法逐渐为大众所熟悉,其发展经历了三个阶段。

第一阶段可追溯到二十世纪四五十年代,主要有郭兰英、王玉珍等老一辈歌手代表。由于客观因素,如当时的历史背景,这一时期的歌曲更加注重"口语"的音乐意义,其声乐方法融合了中国戏剧的许多元素和特点,主要基于真实声音,其声音自然细腻,具有明显的传统民歌的特点。许多杰出的声乐作品也诞生于这一时期,如《我的祖

国》,至今仍被广泛演唱。

第二阶段发生在二十世纪六七十年代,主要有马玉涛、李双江等老一辈歌手代表。这一时期在掌握歌曲内在情感和对作品的情感诠释方面都取得了巨大的飞跃。他们用戏剧元素打破了传统的歌唱模式,打开了喉咙,混合了假声,使声音圆润流畅,上下交叉,改变了以前由真声主导的声乐技巧。

第三阶段从20世纪的80年代开始,中国很多声乐爱好者开始系统地学习和研究西洋唱法,特别是以朱逢博为代表的歌唱家们。他们在具有中国民族声乐特色的基础上,融合了美声唱法科学的发声方法,在发声技巧上有了质的飞跃,创造了新的民族唱法,后来出现了以中国音乐学院金铁霖教授所教学生为代表的一批优秀歌者。

三、民族唱法代表歌唱家简介

1. 宋祖英

中国当代著名民族唱法歌唱家。苗族,湖南湘西古丈县人。1981年入古丈县歌剧团;1984年调湘西自治州歌舞团。1985年考入中央民族学院(今中央民族大学)音舞系,1988年毕业;1989年到中国音乐学院进修。1991年调入中国人民解放军海军政治部文工团(今海军政治部歌舞团)。1998年到中国音乐学院攻读硕士研究生,2001年毕业。2009年攻读中国音乐学院声乐学博士研究生。历任第九届全国人大代表,第十届、十一届、十二届全国政协委员。2013年8月起任海政文工团团长,现为国家一级演员,中国音乐家协会副主席。被誉为"中国当代最有实力的歌唱家之一""中国当今最负盛名的女高音歌唱家"。2008年8月,在北京举行的第29届奥运会上,与世界三大男高音歌唱家之一的多明戈共同登台演唱,其演唱水平受到全世界上亿观众的高度赞扬。曾到欧洲、美国、加拿大等国家和地区演出或举行个人演唱会。演唱歌曲录制成磁带、CD向全国和世界出版发行,主要专辑有《中国民歌精英》《百年留声:再现中国百年电影歌曲经典》等。多次获国内外音乐大奖,是20世纪末21世纪初中国最杰出的歌唱家之一。

2. 阎维文

出生于山西平遥县。13岁进入山西省歌舞团,15岁参军入伍。这个如今以歌唱为终生事业的歌唱家,最初的艺术生涯却有9年是在舞蹈里度过的。当他找到歌唱的艺术定位后,便开始调整自己,并且执着地走了下去。他拜张晓、魏金荣、金铁霖、程志

等为师,成功地把民族唱法和西洋唱法糅合在一起,形成了一种独特的艺术风格。他那纯正透亮的音色、宽广如海的音域、流畅如泉的声音、淳朴真挚的情感,征服了许许多多的观众。他为《末代皇帝》《海灯法师》《杨虎城将军》等 40 多部电视连续剧、电视音乐片录制了主题歌和插曲。中国唱片公司北京、上海、广州以及汕头的音像出版社分别为他制作了《两地书》《峨嵋酒家》《说句心里话》《黑土情歌》等个人独唱专辑。在这些独唱专辑里,有许多是阎维文首唱并得到广大观众和专家赞赏的。他的山西民歌《牧歌》让人听来土味十足、乡风淳厚;而《汾河流水哗啦啦》《人说山西好风光》等,又把民歌风味与时代精神融会得恰到好处;陕西民歌《赶牲灵》、西藏风格的《高原春光》、川味浓厚的《峨嵋酒家》,都把各类民歌的演唱技巧推向了极致。

他多年来坚持深入部队、深入基层,满怀热忱地为部队官兵和人民群众演出,足迹遍及祖国的边防哨卡、海岛前沿,更在中越边境自卫还击作战、1998 年抗洪抢险、抗击"非典"、支援"汶川地震"等共和国重大事件中,把歌声送到第一线,被全军将士誉为"战士歌唱家"。

2008 年阎维文担任山西道路交通安全宣传大使,2013 年作为文化艺术界代表当选为政协第十二届全国委员会委员。此外,他还是中国音乐学院特聘教授。

阎维文在其演艺生涯中荣获了众多荣誉,如第七届全军文艺会演声乐表演一等奖、中央电视台 MTV 音乐大赛金奖、第二届中国唱片金碟奖"最佳民歌男歌手"等。

第三节　流行唱法

一、流行唱法的起源、发展及特点

流行唱法又称通俗唱法,其主要演唱的作品为当代流行歌曲。其发声特点为通俗自然,真假声可以自由切换,可以带有气声、哑音等具有浓烈风格特点、在传统演唱中被禁止的声音。其最重要的目的在于能被大众接受,能被市场认可,其演唱歌曲以市场与经济利益为主导,因而流行唱法在当今更多地被运用于"商品音乐"的运作。

20 世纪,随着流行音乐在美国发展壮大,流行音乐作品逐渐形成了布鲁斯、摇滚、爵士、节奏布鲁斯、说唱、民谣、舞曲等风格门类,这便诞生了早期的流行唱法。在流行

唱法发展初期,其最大的特点便是简单易唱、门槛较低,无论是否学过音乐都可以即兴地哼唱流行唱法曲目,其主要作用便是要区别于传统的美声唱法,让更多的人能够自由地享受歌唱的快乐。同时,随着电声音乐的兴起,歌唱者不再需要强大的音量进行演唱,所以部分专业歌手也在演唱时减少了共鸣腔体的使用,从而使得声音更亲切自然、接近于说话,更能注重情感的表达。

由于流行唱法更着重于情感表达,因而在唱法上经常会带入具有表达情感作用的特殊唱腔,如气声、哑音、呐喊等。值得一提的是,虽说流行唱法较强调独特风格,但这些特殊的演唱方式对嗓音健康也带来了一定的风险,所以,即便是专业歌者也应当有节制地进行使用。近几年来,随着科技的发展,人声的发声机理已逐渐为声乐界所知晓,流行唱法也有了较大的发展和显著的变化。当代欧美所主导的 SLS 唱法、EVT 唱法正是在人体工程学的基础上所研究的流行演唱方式,其既兼顾了传统美声唱法的科学性,又使得声音更加亲切自然,利于大众接受。

我国内地(大陆)流行唱法的起步较晚,但发展十分迅速。从音乐的推广与流传角度看,由于其简单易懂、追求个性的唱腔特点,其影响力早已超过了美声唱法与民族唱法。20 世纪 80 年代,随着国家改革开放的推进,港台歌手率先将流行唱法带进了观众的视野。早期,我国内地(大陆)的流行唱法在还未形成特定的风格前,多是以模仿港台歌手的演唱风格为主,如邓丽君、张学友、蔡琴等歌手的演唱在当时可谓是风靡一时。随着一曲《黄土高坡》的传唱,我国内地(大陆)的流行音乐才可谓真正步入开端,那时,一阵"西北风"刮过祖国的大江南北。演唱者杭天琪毕业于北京师范大学音乐系,经过长时间的声乐训练,有着扎实的歌唱基础,在高音歌唱方面有着独特的能力,这也是普通歌手难以超越的。

进入 21 世纪,流行唱法更具备系统性。在人体工程学的架构上,声音被分为多种模式,各种模式有着自身特定的音色特质。在演唱过程中,演唱者只要能控制声带在各种模式间自由转换,便可以发出表达不同情感特质的不同音色。

厚闭合——声带游离缘在演唱时完全接触,声带肌主动用力。此种模式下,声音处于类似日常用真声讲话的模式,声音低沉自然,用于表现叙述以及音域不高的唱段。

薄闭合——演唱时声带拉紧拉长,以声带边缘振动为主。此种模式下,声音明亮、细腻,声音处于类似假声的发声状态,用于表现音调较高但不需要特别强的唱段。

不完全闭合——此类发声模式发声时,声带不完全接触,在声带后端留有部分空余,使得气息更多地溢出。此类发声模式下,声音更接近于漏气声、沙哑声,多用于表

现部分情绪较为悲伤的唱段。

松弛状——此类发声模式下,声带不拉紧,声音效果更类似于气泡音,用于加强声音的磁性与感染力。

强闭合——此类发声模式下,声带拉紧,声带主动用力增强闭合力,发声效果类似于呐喊与大叫,但又区别于普通的喊叫,减小了喉外肌的挤压,从而使得声带不易受伤。

twang[①]——此类发声模式下,会厌向咽壁靠近,声音类似于传统咽音发出的音色,具有强烈的金属色彩与穿透力,多用于特殊声音的运用与声音音色的加强。

二、流行唱法代表歌唱家简介

1. 刘欢

1963 年生于天津,中国流行音乐男歌唱家、原创音乐人、音乐教育者,对外经济贸易大学音乐教授。曾演唱《弯弯的月亮》《千万次的问》《好汉歌》《少年壮志不言愁》《我和你》《凤凰于飞》《心中的太阳》《从头再来》等经典歌曲。

2. 韩红

1971 年生于西藏昌都,中国流行音乐女歌唱家、音乐人、公益志愿者、主持人,曾任全国政协委员,国家一级演员,中国宋庆龄基金会理事。曾演唱《天亮了》《那片海》《家乡》《天路》《美丽的神话》《青春》《飞云之下》等经典歌曲。

第四节 音乐剧唱法

一、音乐剧唱法的特点与分类

顾名思义,音乐剧唱法就是为演唱音乐剧服务的。随着近代电声的发展,歌剧不仅仅是唯一能表演戏剧的音乐形式,第一次世界大战结束后,音乐剧在美国尤其是百老汇得到高度发展。由于有扩音设备,音乐剧在演唱的过程中不需要像演唱歌剧时那

① twang 被美国人称为鼻音,被意大利声乐传统称为咽音,在中国戏曲传统中被称为堂音。

样使用全部共鸣腔体,这就给了歌手在声音上更多的发挥空间,在音色、音质、语气上都有了更多的个性。因音乐剧的演唱主要以叙述故事为主,所以要求歌手咬字清晰、声音亲切。

当代音乐剧演唱分为三种唱法,即古典唱法(legit)、实唱(belting)和特殊人物声音(character voice)。

其中,古典唱法借用了美声唱法的发声方式,使用混声与强大的共鸣,演唱音域较宽广,大多数主角都使用此方式演唱。由于在演唱中融合了古典美声的科学发声,因此即使在主角有大篇幅的唱段与说词的情况下,也可以保证歌手的嗓子不受损害。此唱法主要代表人物如《剧院魅影》中的女主角克里斯汀。

实唱在听觉上更类似于呐喊,这样的演唱方式音色铿锵有力,发声状态上以真声为主,多用于音乐剧中戏剧冲突较强或者需要表现力量的角色,如《悲惨世界》里的艾潘妮。

特殊人物声音常常用在如丑角这样的有特殊性格特点的人物身上,其音色具有浓烈的个人特点,咽音、鼻音的使用较多,在剧中用于调节剧情气氛,如《冰雪奇缘》中的雪宝。

二、音乐剧唱法代表歌唱家简介

伊莲·佩姬,1948年3月5日出生于英国,音乐剧表演艺术家。其主要作品《猫》中的《回忆》(*Memory*),《艾薇塔》中的《阿根廷,别为我哭泣》(*Don't Cry for Me Argentina*)成为永恒经典。她是韦伯音乐剧成功的法宝;她纵横舞台四十年,成为世界音乐剧舞台上无可争议的"女王"。

第三章
03
中国民歌赏析

民歌的定义因地域和文化背景而异,在各个国家和地区可能存在多种类型的民歌。民歌在全球范围内有着流传度很广的作品,如中国的山歌、美国西部的民谣、中东民间流传的民歌等。

这些作品展现了独特的地域风貌和文化特征,对于音乐学领域的研究者而言,它们是重要的研究对象。不同地域和文化的民歌具有各自的音乐特点和表现形式。

在广义上,民歌指的是一种由普通人创作和传唱的音乐形式。它通常反映了特定地区、文化群体或社会阶层的民间生活、情感和价值观。民歌以简单、朴素的旋律和歌词为特征,常常以口传心授的方式传承和演唱。

狭义上,民歌是指一种特定类型的音乐。民歌源自民间的传统,那些被广为流传的歌曲,往往是以口头传唱的方式,在社区、部落、群体或家族中传唱,并且经常与特定的历史事件、宗教仪式、劳动活动或社会习俗相关联。

总的来说,民歌是一种反映普通人生活和情感的音乐表达形式,它具有鲜明的地域特色和文化背景,是人们传承和表达自己过去文化以及当下文化的重要方式之一。中国民歌作为中国文化的重要组成部分,不仅反映了人民的生活和情感,也承载了丰富的历史和社会记忆。

第一节 民歌的词源

"民歌"这个词的词源可以追溯到英语中的"folk song"。"folk"一词源自德语中的"volk",意为"人民"或"民族"。在英语中,folk用来描述与特定地区、文化或社会群体相关的普通人、底层人民。song则表示歌曲或歌唱的意思。因此,folk song(民歌)一词可理解为普通人或底层人民创作和传唱的歌曲。它强调了民间和大众传统的特点,与专业音乐创作和表演相对应。

虽然"folk song"这个词最初来自英语,但在各个国家和地区的语言中都有类似的

概念和对应的术语。在20世纪以前的中国，未见"民歌"这个称呼，但从中国的历史来看，存在与民歌相关的以下多种称谓。

一、歌

《弹歌》记载于《吴越春秋》，是一首具有古老历史背景的民歌。据传，《弹歌》是在黄帝时代创作的，尽管时间跨度非常长，但其传承至今。《弹歌》的内容并未详细记载在《吴越春秋·勾践阴谋外传》中，《吴越春秋》中只提及其一小段歌词，因此，我们对于《弹歌》的全部歌词、旋律和主题等方面了解有限。

然而，《弹歌》在中国古代文化中的地位却非常重要。它被认为是中国古代民歌的代表之一，代表了远古时期人们对于生活、自然和情感的表达。虽然无法具体考证其创作时间和作者，但《弹歌》的存在为研究中国古代音乐和民歌提供了重要的文化资料。

二、辞

《楚辞》是中国古代文学的一部重要作品，也是中国文学史上的经典之一。它是中国古代楚国的文化瑰宝，据传由楚国文人屈原所创作，记录了他的思想、情感和对社会现实的反思。《楚辞》包括了多篇抒发忧愤和哀怨的辞章，以及一些描写自然景物和表达爱情的诗篇。这些作品既有抒发个人情感的抒怀篇章，也有关于政治、社会和人生的思考。《楚辞》的作品内容多样，形式丰富，有辞章、赋、颂、怨、思等多种文体，展现了屈原丰富的创作才华。

三、风

《诗经》是中国古代文学中最早的诗歌总集，也是中国文化的重要组成部分。其中的《国风》是《诗经》中的一部分，它记录了不同地区、不同诸侯国的民间诗歌。《国风》是《诗经》中内容主题最为广泛的篇章之一，共收录了"十五国风"160篇诗歌，描写了早期中国各诸侯国的风土民情、爱情悲欢、农耕生活等各个方面。其中有描述农耕生活的诗歌，如《周南·芣苢》和《魏风·十亩之间》等，它们描绘了人们在田间劳作、耕种和收获时的喜悦和辛勤；还有描写爱情的诗歌，如《邶风·静女》和《周南·关雎》等，它们表达了恋人之间的情感和相思之苦。这些诗歌反映了古代社会的各种社会现象和人民的生活状态，既有庄重慷慨的歌颂，也有悲凉哀怨的抒发。

四、声

楚声和吴声都是中国传统音乐中特定地域音乐风格的代表。它们分别来自中国古代的楚国和吴国，两者都有着悠久的历史和独特的音乐传统。

楚声指的是楚国地区的音乐风格和音乐形式。楚国是中国古代的一个强大诸侯国，管辖今天的湖北、湖南等广大地区。楚国的音乐以豪放、热情和激昂为特点。楚国的民歌和乐曲通常采用高亢的音调，旋律曲线富有变化和跳跃性。楚国的音乐也常常与舞蹈相结合，形成独特的音乐舞蹈表演形式。

吴声则指的是吴国地区的音乐风格和音乐形式。吴国是中国古代的一个重要诸侯国，位于今天的江苏南部、浙江北部等地区。吴国的音乐以柔美、婉转和细腻为特点。吴国的民歌和乐曲常常采用缓慢、抒情的旋律，注重音乐的流畅和连贯性。

楚声和吴声都是中国古代地域音乐的重要组成部分，代表了楚国和吴国的音乐文化传统。这些音乐风格反映了当地地理环境、历史背景和文化氛围的影响，体现了不同地域和民族的音乐审美偏好和表达方式。它们也对后世的音乐创作和演奏产生了深远的影响，提升了中国传统音乐的多样性与丰富性。

五、曲子

曲子是中国传统音乐的一种形式。它是一种有旋律、有歌词的音乐作品。曲子通常由歌词和旋律组成，旋律线条流畅，情感表达丰富。曲子分为很多种类，如山歌、小调、大曲、小曲等。

每种曲子都有其独特的音乐风格和特征，代表了不同地域和民族的音乐文化。曲子在中国传统音乐中扮演着重要角色，它们常常用于表达情感、叙述故事、传递价值观和反映社会生活。曲子的演唱方式多样，有独唱、对唱、合唱等形式，常有乐器伴奏，如琵琶、古筝、二胡等。

六、山歌

山歌的例子有《竹枝曲》。"山歌闻《竹枝》"出自唐代诗人李益的《送人南归》，该诗表达了对乡村音乐艺术的赞美，以及对美好乡村生活的追忆。

这首诗描绘了李益与友人惜别的场景，他通过"孤舟"以及"竹枝"这两种具有不同象征意义的意向，描绘出了既孤独又熟悉的南归路程。同时，这首诗通过描绘山林和

乡村的美景以及乐府音乐的欢快氛围，勾起了人们对故乡的美好回忆和向往。它展示了李益对于自然和音乐的敏感，以及他对乡愁情感的追寻和表达。这首诗不仅记录了诗人的离别之情以及对友人的挂念，从"山歌闻《竹枝》"一句来看，本诗更是呈现出了《竹枝曲》作为山歌的一种，存在于广大民间的蓬勃生命力。

七、小令、小曲等

小令是古代中国音乐中的一种曲调形式。它通常以短小精悍的形式表达情感，歌词简洁明了，曲调旋律婉转动听。小令起源于南宋时期，流行于元明清时期，是文人士大夫们喜欢的音乐形式。它常常以抒发个人情感和表达爱情为主题，歌颂爱情的美好与痛苦，具有浓郁的文人情调。

小曲是指曲调简短、歌词简洁的民间歌曲形式。它在唐宋时期流行于民间，广泛传唱于乡村和市井之间。小曲的歌词多以民间故事、风俗习惯、爱情和生活琐事为主，常常以口头传唱的方式流传于民间。

俗曲是指流行于民间的曲调形式，多用于戏曲和曲艺演唱中。俗曲的特点是曲调简明流畅，易于传唱，歌词生动幽默，具有强烈的节奏感和表演性。它通常用于表达戏剧中的人物情感和情节发展，旨在引起观众的共鸣和欢乐。

俚曲是指民间歌曲中的一种流行曲调形式，它源于古代的民歌和民间音乐。俚曲的特点是旋律简单，通俗易懂，歌词贴近生活、直接表达人们的情感和体验。俚曲多以民间故事、传说和生活琐事为内容，广泛传唱于乡村和市井之间。

这些民歌形式都具有口头传承的特点，多以民间口耳相传的方式流传于世。它们是中国传统音乐和文化的重要组成部分，展现了民间生活和情感的丰富多样性，对于传承和丰富中国音乐文化起到了重要的作用。

八、四调、小调和时调

四调是指中国古代音乐中的四种基本调式，分别是宫调、商调、角调和徵调。每种调式由七个音符组成，以宫调为基准。这种调式系统在中国古代音乐和传统曲艺中被广泛应用，如京剧、评弹、评剧等。

小调是指中国戏曲音乐中常用的一种调式。它是在四调的基础上演变而来的，以宫调为基础，将商调和徵调的音高进行降调，角调保持不变。小调音域较低，音色较为深沉，常用于表现悲伤、忧郁的情感。

时调是指中国传统曲艺中的一种调式，指民间时兴的曲调。时调有很多种，每种都有其特定的音阶和旋律结构。不同的地域和曲艺形式都有自己独特的时调。时调在传统戏曲、曲艺和民间音乐中被广泛应用，是表现不同情绪和场景的重要音乐元素。

第二节　民歌的特点

一、创作方式的即兴性

中国民歌的创作方式中，即兴性是一个重要的特点。即兴创作是指在演唱或演奏时，艺人根据自己的感受、即时的情绪和现场的氛围，即兴地创作歌曲的旋律、歌词或乐曲。

在中国的传统民歌中，即兴创作通常发生在歌曲的演唱环节。歌手或表演者可以根据歌曲的基本结构和旋律，根据自己的感受和即时的情绪，增加自己的即兴演唱和即兴表达。这包括添加新的歌词，变化旋律的节奏或音高，或者即兴创作一些插曲和即兴舞蹈动作。

此外，中国的民间音乐表演形式，如弹拨乐器演奏、民间合唱和乐队演奏等，也常常具有即兴性。乐手可以在现场演奏中进行即兴的音乐表达，例如添加自己的独奏、即兴的乐句，变化节奏和速度等。

即兴创作给予了表演者更大的艺术自由度，使他们能够根据具体的情境和观众的反应来灵活调整和表达。这种即兴创作的方式使每次演唱或演奏都具有独特性，给予了表演者和观众一种即时互动和音乐的活力。

在现代中国，即兴创作仍然在一些民间音乐和流行音乐的表演中得到应用。表演者和音乐家通过即兴创作，使音乐更富有个性和创新性，也为观众带来了新鲜感和互动性。

二、传播方式的口头性

中国民歌在传播过程中具有口头性的特点，这意味着它主要通过传统口头的方式传承和传播。以下是口头性在中国民歌传播中的一些方面。

(1) 传统口耳相传：中国民歌通常是通过代际相传的方式传播的。在家庭、社区和村落中，年长的人会将民歌教给年轻一代，通过传统口头的方式将歌曲的旋律、歌词和演唱方式传授给后代。

(2) 集体歌唱：中国民歌常常以集体歌唱的形式传播。在社区聚会、农民劳动和传统节日等场合，人们会组织集体唱歌，共同演唱民歌。这种集体歌唱不仅是一种娱乐活动，也是增强社区凝聚力和文化传承的重要方式。

(3) 民间艺人传唱：在中国的传统社会中，有专门的民间艺人，如民间歌手、弹唱者和故事讲述者，他们以口头的方式演唱和传唱民歌。这些艺人通过巡回演唱、走村串户等方式，将民歌带到不同的地方，并将其传播给更广泛的听众。

(4) 乐曲口传心授：在中国民歌中，口头传授乐曲的方式也很常见。传统的音乐家和演奏者通过口口相传的方式将乐曲的技巧、曲调和表现方式传授给学徒或后继者。这种口头传授不仅传递了音乐的技术层面，还传递了音乐背后的文化、情感和艺术理念。

(5) 场所传唱：中国民歌还通过特定的场所进行传唱。例如，茶馆、客栈和农村集市等公共场所，常常有专门的歌手或艺人在那里演唱民歌，吸引观众的注意并传播歌曲。

这些口头性的传播方式使中国民歌能够在家庭、社区和群众之间流传并得到保护。传统口头的方式使每次演唱都具有一定的个性和变化，使民歌更具活力和独特性。此外，口头传唱也有助于保持民歌的原汁原味，保留了丰富的民间文化和传统价值。

三、创作主体的集体性

中国民歌创作主体的集体性，是指在中国民歌创作过程中，往往涉及集体参与和创作的方式。

(1) 社区参与：中国民歌的创作常常是社区中的集体活动。在农村地区，人们经常以集体的方式参与创作和演唱民歌。社区的成员可以共同参与创作歌曲的歌词、旋律和演唱方式，每个人都可以贡献自己的想法和才艺，从而形成集体的创作成果。

(2) 农民劳动歌：中国民歌中有许多与农民劳动相关的歌曲。这些歌曲往往是农民在田间劳作时创作和演唱的，具有劳动集体的特点。农民们在一起工作时，通过歌唱来减轻劳作的繁重感并增添工作的乐趣。这种集体的创作和演唱形式使得民歌与

农民的集体劳动紧密相连。

（3）集体演唱：中国民歌常常以集体演唱的形式呈现。在社区集会、节日和庆典等场合，人们会组织集体唱歌的活动，让更多的人参与进来。集体演唱不仅体现了歌曲的集体性，也加强了人们之间的凝聚力和团结感。

（4）音乐团队：在中国传统的民间音乐中，常常有专门的音乐团队参与民歌的创作和演唱。这些音乐团队由多位演奏者组成，包括歌手、乐器演奏者和合唱团等。他们共同协作，通过集体创作和演奏，展示民歌的集体性和多样性。

通过集体参与和创作，中国民歌体现了社区和集体的文化特点。集体性的创作使得民歌具有了更丰富的内涵和表达方式，也增强了民歌传承和发展的能力。同时，这种集体性也强调了民歌作为社区和群体共享的文化资源的重要性，促进了社会的凝聚和文化的传承。

四、传播过程的变异性

中国民歌在传播过程中具有变异性，即在不同的地区、社群和时间段内，民歌的演唱方式、旋律、歌词和表达方式会出现一定的差异和变化。以下是关于中国民歌传播过程中变异性的几个方面。

（1）区域差异：中国地域辽阔，不同地区的民歌表现出明显的区域差异。由于地域环境差异和地方文化的影响，不同地区的民歌在旋律、歌词、演唱方式和曲调上存在差异。比如，北方的山歌和南方的江河民歌在音乐风格、节奏和歌词内容上有明显的区别。

（2）社群差异：不同社群中的民歌传播也会出现变异性。由于民歌传承和创作通常在特定的社群中进行，不同社群的文化、生活方式和历史背景都会对民歌的形成和发展产生影响。因此，不同社群的民歌可能在主题、歌词内容、表演方式和乐器使用等方面存在差异。

（3）时间变迁：随着时间的推移，民歌在传播过程中也会发生变异。社会、经济、文化和技术的变化都会对民歌的传播方式和表达方式产生影响。随着现代化的发展，一些传统的民歌演唱方式可能逐渐被取代或改变，新的音乐风格和表演形式也可能出现。

（4）个人创作和演绎：在民歌的传播过程中，个人创作和演绎的因素也会导致变异性。每个演唱者都会根据自己的风格、情感和表达方式对民歌进行演绎，从而赋予

歌曲独特的个人风格。这种个人的创作和演绎可以使同一首民歌在不同演唱者之间呈现出多样化的变化。

变异性是中国民歌传播过程中的一种自然现象,它反映了地域多样性、社群差异、时代变迁和个人创作的多样性。这种变异性丰富了民歌的形式和风格,使其更具活力并具有包容性、多样性,同时也反映了中国文化的丰富性和多元性。

第三节 民歌的分类

中国民歌可以按照不同的分类标准进行分类。

从地域的角度来看,中国民歌可以按照地理区域进行分类,例如北方民歌、南方民歌、西南民歌、西北民歌等。不同地区的民歌在音乐风格、歌词内容和表达方式上都有所不同。

从民族的角度来看,中国是一个多民族国家,不同民族拥有各自独特的民歌传统。例如,汉族的民歌、蒙古族的长调、藏族的格萨尔、哈尼族的花山歌等。

从主题的角度来看,民歌的歌词内容可以按照主题进行分类,包括爱情歌、劳动歌、田园歌、历史歌、战争歌等。每个主题都反映了人们的情感、生活经历和社会价值观。

从节日为题材的民歌来看,中国的传统节日有着丰富的民歌资源。春节、清明节、端午节、中秋节等各个节日都有相应的民歌传统,常常用于庆祝和表达对节日的祝福。

从演唱方式来看,民歌有独唱、对唱、合唱、众唱等形式,以及伴奏和无伴奏的演唱方式。

从以上不同的面向更加全面地来看,才能做到更加理解中国民歌的多样性和特点。

一、号子

(一) 号子的定义

号子是中国传统音乐中的一种形式,也可以归类为中国民歌的一部分。号子是一种特定的歌唱形式,常见于民间音乐和传统音乐中。号子通常是在劳动、农事或集体活动中使用,用于调动人们的士气、协调动作和提高工作效率。

(二) 号子的歌唱方式

号子的歌唱方式常见的有如下几种。

(1) 集体合唱：号子通常是以集体合唱的形式演唱的。一群人或整个团队齐声合唱，以增强集体的凝聚力和力量。集体合唱要求演唱者在节奏、音高和歌词上保持一致，以形成统一的声音效果。

(2) 分声部演唱：在一些复杂的号子中，演唱者可能会被分成不同的声部。每个声部负责不同的音乐线条或旋律，通过声部的分工协作，形成丰富的音乐层次和和声效果。

(3) 伴奏演唱：有些号子在演唱时会有特定的乐器伴奏。乐器如鼓、锣、钹等，能够为号子提供节奏和音乐支持，增强演唱的力度和表现力。

(4) 动作配合：号子的演唱常常伴随着特定的动作、舞蹈或行进。演唱者会根据号子的节奏和歌词内容进行动作的配合，以增强视觉效果和表演的生动性。

(5) 反应性演唱：一些号子鼓励演唱者进行即兴的反应性演唱。这种演唱方式要求演唱者根据特定的口令或信号，以即兴的方式回应和呼应，增加互动性和表演的趣味性。

需要说明的一点是，一首号子往往都会有动作配合，而具体的演唱方式通常是由曲目题材、内容、演唱者的需要等因素决定。

(三) 号子的艺术特征

- 直接简朴的表现方法和坚定的音乐性格。
- 节奏的律动性。
- 音乐材料的重复性。
- 领、和相结合的演唱方式。
- 结构的简朴性。

除了以上几点外，号子还具有以下几个特征。

(1) 旋律简单明快：号子的旋律通常简单易学，容易记忆和传唱。它们的旋律线条清晰，鲜明的音程和节奏结构使得号子容易在集体中演唱和协调动作。

(2) 高亢有力：号子的旋律通常具有较高的音调和强烈的节奏感。这样的音乐特征能够激发人们的热情和积极性，带动团体的集体行动。

(3) 歌词简洁明了：号子的歌词内容通常简洁明了，表达直接。歌词内容可能与

特定的活动、工作或社会主题相关,用来传递信息和激励集体行动。

(4) 集体演唱:号子通常是以集体的形式演唱,要求大家齐声合唱。通过集体的声音和韵律,号子能够凝聚团队的力量,增强集体意识和团结合作精神。

(四) 号子的类型

1. 搬运号子

搬运号子是中国传统音乐中的一种特殊号子形式,用于协调和激励搬运工人在搬运重物或集体劳动中的活动。它通常在搬运货物、修建建筑物、运输物资等场合使用,旨在调动工人的士气、协调动作和提高工作效率(见图3-1)。

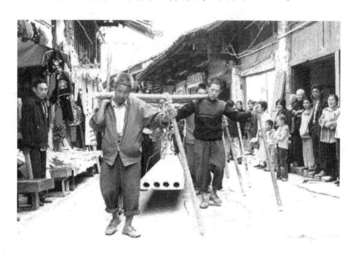

图3-1 搬运号子场景[①]

搬运号子的特点如下:

(1) 高亢有力的旋律:搬运号子的旋律通常较为高亢有力,具有鲜明的节奏感。这样的音乐特征能够激发工人的热情和积极性,带动他们的行动和劳动。

(2) 简洁明了的歌词:搬运号子的歌词内容通常简洁明了,直接表达与搬运工作相关的信息和指令。歌词中可能包括动作指导、动作配合或鼓舞激励的内容,以引导工人的行动和协作。

(3) 集体合唱和配合动作:搬运号子通常以集体合唱的形式演唱,要求工人们齐声合唱,形成整齐有力的声音。同时,号子的演唱常常伴随着特定的动作和步伐配合,帮助工人协调动作、提高工作效率。

① 来自百度百科《龙骨坡抬工号子》。

（4）节奏和旋律的规律性：搬运号子的旋律和节奏通常具有一定的规律性和重复性，以便工人们能够更好地把握和跟随。这种规律性的音乐结构有助于形成一种稳定的工作节奏，提高集体行动的协调性。

搬运号子在中国传统社会中起到了重要的协调和激励作用，帮助工人们在繁重的劳动中保持士气和动力。它们不仅是一种音乐表达形式，也是工人文化和集体记忆的一部分，承载了社会和历史的意义。如今，尽管现代工业和技术的发展改变了搬运工作的方式，但搬运号子作为一种传统音乐形式，仍然在一些特定的场合得到传承和演唱，保留着其独特的文化价值。

2. 工程号子

中国的工程号子是一种特殊类型的号子，常见于工程建设和劳动活动中。它们以特定的旋律和歌词内容来协调和激励工程建设人员，鼓舞士气，提高工作效率（见图3-2）。

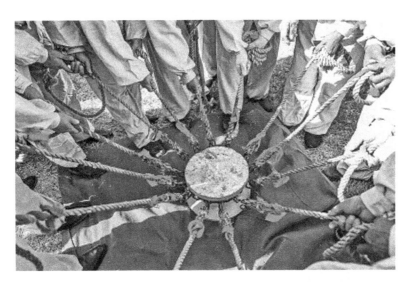

图3-2　工程号子场景①

工程号子具有以下特点：

（1）高亢有力的旋律：工程号子的旋律通常较为高亢有力，具有鲜明的节奏感和音乐动感。这样的音乐特征能够激发工程建设人员的热情和积极性，增强工作动力。

① 来自搜狐网《"硪工号子"再响黄河岸边》。

（2）高频率的歌词反复：工程号子的歌词内容通常简洁明了，且反复出现。这种高频率的歌词反复有助于工程建设人员迅速掌握歌词，形成集体合唱的整齐一致。

（3）鼓舞激励的内容：工程号子的歌词内容常常与工程建设、劳动活动相关，表达鼓励、奋斗和团结的情感。歌词中可能包括对工程建设人员的赞美、努力奋斗的呼唤以及对美好未来的期许。

（4）动作配合：工程号子的演唱常常伴随着特定的动作或行动配合。工程建设人员在演唱号子时可能会进行特定的动作、行进步伐或劳动动作，以协调工作行动并增加视觉效果。

（5）集体合唱：工程号子通常以集体合唱的形式演唱。工程人员们齐声合唱，形成统一而有力的声音，凝聚团队精神和集体意识。

工程号子在中国的工程建设和劳动活动中具有重要的作用。工程号子能够调动工程建设人员的士气，促使工程团队协调合作，提高工作效率和质量。同时，工程号子也反映了中国工程建设劳动文化的特点和精神，是一种独特的民间音乐表达形式。

3. 农事号子

农事号子的旋律通常轻快欢乐，具有愉悦的节奏感和音乐动感。这样的音乐特征能够激发农民劳作的热情和积极性，增强劳作动力。

农事号子的歌词内容通常与农田劳作和农事活动相关。歌词中可能包括种田、收割、播种等具体的农事活动，以及农民生活的情感表达。

农事号子的演唱常常伴随着特定的动作配合。农民在演唱号子时可能会进行特定的动作、行进步伐或农事动作，以协调劳作行动并增加视觉效果。

农事号子通常以集体合唱的形式演唱。农民们齐声合唱，形成整齐而有力的声音，凝聚农村集体的团队精神和集体意识。

农事号子在中国的不同地区和民间传统中有着不同的风格和特色。不同地方的农事号子可能具有各自独特的旋律和歌词，反映了地域文化和农耕传统的特点（见图3-3）。

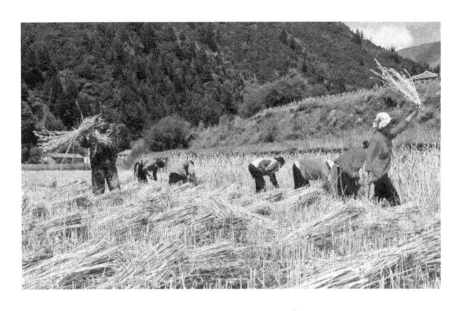

图 3-3　田间劳作场景①

4. 船工号子

(1) 定义与特点

船工号子(简称"船号")属于号子的一种,在行船中为配合航运、船务等劳动过程而传唱。由于船上劳动强度不一,内河航行环境不同,船工号子变化的幅度相当大。有的劳动强度大,协作紧密,操作紧张,这类号子实用性强,如《冲滩号子》;有的在风平浪静、平滩行船时唱,这类号子实用性弱,抒情性相当浓厚,如《下滩号子》。歌词方面,前者多为劳动呼号用语,后者见景生情,即兴编词较多。无论何种船工号子,都体现了勤劳的劳动人民对生活的热爱、向往和追求。

(2) 音乐特征

沿海船号由于分布面较广,音乐风格各有特色。北海号(流行于烟台、营口、大连、青岛一带),曲调具有冀、鲁汉族民间音调的特点;南海号(流行于青岛以南,连云港、长江口的黄海一带),具有苏、浙汉族民间音调的色彩。内陆江、河船号较沿海船号的音乐性强,更富有抒情气质,曲调装饰音较多;反之,沿海船号曲调跳动较大,音域也较宽。

多数船号,节奏急促,短领短和,呼应紧凑,多呼喊性音调。

① 来自搜狐网《霜降|秋天最后一道绝美风景》。

船工号子音乐材料单一，多为上下句结构。有的前面有一个长引句；有的为了适应某种复杂的劳动过程，不同号子之间的衔接形成相对固定的组合套式。如澧水号子由平板、数板、快板组成，梧州船号由平水调、过浅调、上滩调组成。此外，有些船号由于交叉叠置的领和，还形成简单的多声部形式。

二、山歌

中国的山歌是一种古老而富有民俗特色的民间音乐形式。它源远流长，广泛存在于中国的农村地区和山区。山歌以朴实、自然的旋律和淳朴、真挚的歌词为特点，是农民和山区居民表达情感、传递信息和记录生活的重要途径。

从音乐、文化、社会和艺术四个角度来看，山歌具有以下特点：

（1）音乐特点：山歌的旋律简单朴实，通常由几个音符组成，易于传唱和记忆。它们常常伴随着明快的节奏和连续的音调变化，给人以愉悦和欢快的感觉。

（2）文化特点：山歌是中国农村地区和山区重要的民间文化表达方式之一。它承载着丰富的历史、传统和民俗文化，反映了农民和山区居民的生活、劳动、情感体验。

（3）社会特点：山歌在农村社会中具有重要的社交功能。农民们常常在田间劳作、集市聚会或庆祝活动中合唱山歌，以增加凝聚力并交流情感。

（4）艺术特点：山歌作为一种民间艺术形式，注重真实性和朴素性。它通过简单而质朴的歌词，表达人们对自然、家园和生活的热爱，展现出深厚的艺术感染力和审美价值。

实际上不同的地区、不同的民族，山歌的称谓也不尽相同。如青（海）、甘（肃）、宁（夏）地区的山歌被称为"花儿"，山西的山歌叫"山曲"，陕西的山歌叫"信天游"，内蒙古的山歌叫"爬山调"，苗族的山歌叫"飞歌"等。

一般山歌是指陕北信天游、青海花儿、内蒙古爬山调等一些无特殊演唱背景的山野抒情歌曲。

还有一些山歌是在特定环境下、有特殊背景的山歌，如牧歌、田秧歌、渔歌等。牧歌特指以放牧为背景的一类山野抒情歌曲，例如《放牧山歌》这样的蒙古族民歌（见图3-4）。田秧歌是指以田间劳动为背景演唱的山歌体裁。

广义上来说，中国的山歌是指在农村地区和山区流传的各种民间歌曲。这些歌曲既包括描述农事、劳动和生活的歌曲，也包括表达感情、纪念历史和讴歌英雄的歌曲。

图 3-4 草原牧场景象

狭义上来说,中国的山歌是指特定地区和民族的民间歌曲,如中国南方的闽南山歌、贵州的苗族山歌等。这些狭义的山歌通常具有地域特色和民族特点,反映了不同地区和民族的文化多样性。

无论是广义还是狭义,中国的山歌都是一种独特而珍贵的民间音乐艺术形式,承载着丰富的历史和文化内涵。

(一) 西北高原地区民歌

我国西北高原地区是一个多民族聚居的地区,包括甘肃、宁夏、青海、陕西、新疆等省(自治区)。由于地域广阔、民族众多,西北高原地区拥有丰富多样的民歌文化,反映了当地人民的生活、情感和价值观。

西北高原地区的民歌可以分为草原民歌、戈壁民歌和山区民歌等不同类型。其中,草原民歌是最具代表性和影响力的一种。

草原民歌通常由牧民在放牧的过程中创作和传承,歌曲旋律悠扬、节奏明快,歌词内容丰富多样,表达了牧民对草原的热爱、对牛羊的关怀以及对美好生活的感激之情。草原民歌的演唱形式多样,有独唱、合唱、对唱等。常见的乐器有马头琴、手鼓、马蹄铁、马铃铛等。演唱时,歌手常常以高亢激昂的声音、豪放的姿态和舞蹈形式来表达情感,让人们感受到草原广袤辽阔的气息和牧民的豪情壮志。

戈壁民歌则是西北高原地区戈壁沙漠地带的特有民歌,反映了当地人民在戈壁沙漠中的生活状态与奋斗精神。戈壁民歌常以悲壮、坚韧的旋律表达人们对艰苦环境下生存的坚持和追求。

山区民歌则主要分布在西北高原地区的山区地带,歌曲内容多涉及农田劳作、家庭生活和自然景观等,表达了山区人民对土地和自然的感恩与崇敬之情。

1. 花儿

在青海,随时随处都有花儿的歌声。花儿不是指一种花,而是一种民歌体裁,在青海地区流传度很高。通过花儿这一民歌类型,人们可以感受到中国西北地区丰富的民族文化和独特的音乐风格。花儿以其优美的旋律和真挚的情感,向人们展示了西北地区的自然风光、民族风情和人们对生活的热爱。

花儿起源于男女青年的情歌,属于民歌中最纯真、最优美的部分,表达率直自由。演唱花儿最有民俗特点的是著名的花儿会。每年农历五六月间,民间自发地组织花儿会,与会者少则几千人,多则十几万人。在高原的夏天,气候优美宜人,人们就会穿着好看的衣服,一同参加花儿会。

(1)歌词的特征

花儿的歌词通常以爱情、自然景观、生活琐事等为主题,歌颂大自然的美丽、生活的甜蜜和爱情的纯洁。花儿的歌词语言简练,朗朗上口,旋律优美动听,往往给人带来轻松愉悦的感觉。

从形式来看,花儿的歌词有头尾齐式和折断腰式两种。

① 头尾齐式:即指两个相对应的句子,形成一种对仗关系。例如:

上去　　　　高山　　　　望平川
平川里　　　有一朵　　　　　牡丹

看去　　　　容易　　　摘去　难
摘不到　　　手里　　　时　　枉然

② 折断腰式:在相对应的两个句子中间,加入一个句子,为歌词结构增加了一个新的部分。例如:

哥是	阳沟	妹是水
不要断呀		
你叫它	慢慢地	淌着

下面来欣赏一下花儿代表作《河州大令·上去高山望平川》。此歌大气磅礴，苍茫开阔，吟诵了典型的西北高原之境。表面不写人，却处处有人的感情弥漫在字里行间和音符的流动之中，以隐喻的手法，含蓄而曲折地表露出了相思之苦，在景与情之间，达到极度的融合。这支曲调中，休止符、重复词以及旋律的跌宕起伏，都深沉地表现出单相思的苦恼和感叹（见图3-5）。尽管歌词很含蓄，但是曲调却将歌词所遮掩的隐情表达得淋漓尽致。民歌的美是天地之"大美"①。

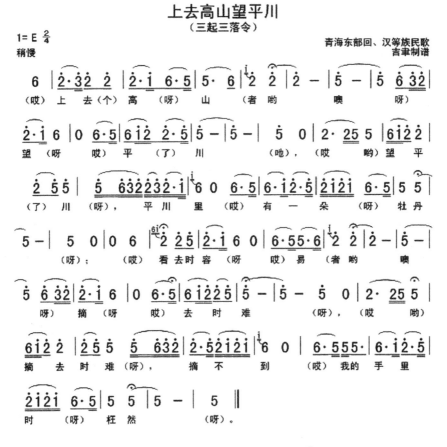

图3-5 《上去高山望平川》乐谱②

① 《庄子·外篇·知北游》：天地有大美而不言，四时有明法而不议，万物有成理而不说。
② 来自明明简谱网《上去高山望平川简谱》。

(2)旋律、结构特征

花儿的旋律通常流畅优美,旋律线条清晰,给人一种轻松愉悦的感觉。它的旋律既不过于复杂,也不过于简单,恰到好处地展现了它的美妙和魅力。

花儿的旋律常常具有跳跃性,即在音程上存在较大的跳跃。这种跳跃的旋律特点使得花儿的音乐节奏感强烈,富有活力和张力。

花儿的旋律常常会在某些特定的音符或音段上达到高潮,使得歌曲的情感瞬间升腾,给人一种强烈的情感冲击。这种瞬间高亢的旋律特点能够很好地表达歌词中的情感和表达者的情绪。

花儿的旋律通常具有循环重复的特点,即某些音符或音段会在歌曲中多次出现。这种循环重复的旋律特点使得花儿的歌曲更易于记忆和传唱,也增加了歌曲的韵律感和整体的和谐感。

(3)思想和创造性

花儿有的反映了以前人们的苦难生活,揭露新中国成立前的反动统治和封建礼教,具有反抗精神;有的倾吐对幸福爱情的追求和向往。

2.《走西口》

《走西口》是我国一首广为流传的民歌,也是中国民歌中的经典之一。这首歌曲反映了从前人们在西北地区长途迁徙遇到的生活困境,以及对家乡的无限思念(见图3-6)。

《走西口》的歌词描绘了一幅迁徙者的画面,讲述了他们离开家乡,穿越草原、戈壁和雪山,踏上长途征程的故事。歌词中表达了迁徙者对家乡的眷恋之情,同时也揭示了他们面临的艰辛和困境。这首歌的旋律悠扬动听,曲调流畅,富有感染力。

它采用了典型的西北风格,以中高音域为主,旋律线条跳跃活泼,节奏明快,给人一种豪迈、奔放的感觉。演唱时常常伴随着传统的西北乐器如马头琴、手鼓等,增加了音乐的独特韵味。

《走西口》这首歌曲不仅表达了西北地区迁徙者的心声,也触动了许多人的心灵。这首歌通过朴实的歌词和激情四溢的旋律,让人们感受到迁徙者面临的艰辛和对家乡的深情厚谊。

《走西口》代表了中国民歌中关于长途迁徙和家乡情感的重要主题,它不仅是西北地区民歌的代表作品,也成为中国音乐文化中的经典之一。它以其深情的歌词和激昂的旋律,向世人展示了西北地区特有的民族风情和人们对家乡的深深眷恋。

图 3-6 《走西口》乐谱①

3. 信天游

（1）《赶牲灵》

赶牲灵是中国民间活动的一种形式，主要流行于陕北地区。它是普通大众为了生计而进行的一种商业活动，是农业经济时期的平民老百姓，为了把土特产卖到外地换取一些必备物资而进行的一项活动。赶牲灵的具体含义，是借用例如骡子、骆驼等动物，进行货物的搬运，往来于不同的地区之间。赶牲灵的人旅途劳累，会在路上暂时歇息，待体力恢复之后继续出发。

① 来自明明简谱网《〈走西口〉音乐歌词简谱》。

赶牲灵的人们，可能在路上遇到各种凶险和不确定的因素。一路上，可能需要忍饥挨饿，也可能会遇到土匪或者图谋不轨的人，所以从已有的记录来看，赶牲灵的人们，会组成一个小队，集体出发。就因为一些这样有组织的赶牲灵活动，所以也相应产生了一些规则和习惯。① 陕北民歌《赶牲灵》（见图 3-7）：

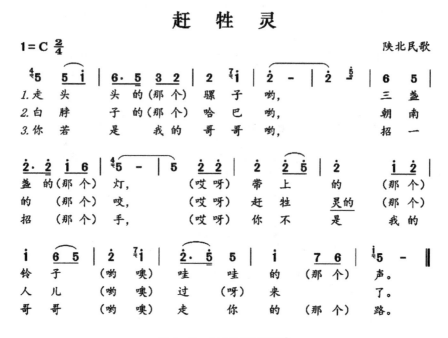

图 3-7 《赶牲灵》乐谱②

名为《赶牲灵》的民歌有许多版本，上例的这首是其中流传最为广泛、传唱度最高的一首。不同于大多数民歌无确切的创作者，可以确定的是，这首《赶牲灵》是由张天恩创作的音乐。张天恩从小参与长辈的赶牲灵活动，他也因此在这个过程中，见识到了很多路上的风景和人，他根据自己真实的经历，创作了这一首民歌。

张天恩热爱歌唱，在赶牲灵的过程中，不停用歌声抒发着内心的情感。久而久之，人们开始熟悉他的歌声，以至于他在民间都小有名气。后来在人们的传唱中，由他创作的《赶牲灵》一歌，开始慢慢变成陕北民歌的一种象征。人们一想到赶牲灵，一想到陕北，就会联想到这首广为人知的歌曲。

虽然民歌的火热让人们关注到张天恩这位民歌歌手，但张天恩最终还是选择落叶

① 例如一些同样名为《赶牲灵》的民歌中记录的"三盏盏的灯"，是指在运货动物头上绑上铜镜和挂饰，用来与其他赶牲灵队伍互相识别身份的规则。
② 来自搜谱网《赶牲灵（陕北民歌）》。

归根,回到自己熟悉的土地上,继续进行赶牲灵的活动。最终,张天恩于自己熟悉的赶牲灵行当的旅途中离开了人世。

(2)《蓝花花》

《蓝花花》是中国一首广为流传的民歌,也是中国民歌中的经典之一。这首歌曲以蓝花花为象征,表达了对爱情的向往和失落的情感。

《蓝花花》的歌词以简洁、朴实的语言描绘了一段动人的爱情故事。歌曲中讲述了主人公的爱人离开了她,带走了她的心。主人公对爱人的思念和对爱情的失落之情贯穿整首歌曲。蓝花花被用来象征爱人,表达了主人公对爱人的深深思念。

这首歌的旋律悠扬动听,曲调抒情而深情,富有感染力,带有一种忧伤的深情和思绪(见图3-8)。《蓝花花》代表了中国民歌中关于爱情的重要主题,它成为中国音乐文化中的经典之一。它以深情的歌词和优美的旋律,向世人展示了爱情的复杂性和人们对爱的无尽向往。

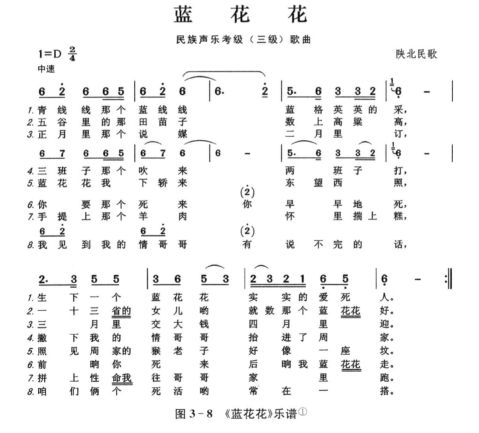

图3-8 《蓝花花》乐谱①

① 来自搜谱网《民族声乐考级歌曲:蓝花花》。

(二)西南地区民歌

中国西南地区是一个地域广阔、民族众多的地区,拥有丰富多样的民歌传统。这些民歌反映了当地人民的生活、情感和文化特点,具有浓厚的民族色彩和地域特色。西南地区的民歌通常以口传为主,流传于四川、云南、贵州、重庆及西藏等省(区、市)。

这些民歌以自然景观、生活场景、爱情、神话传说等为主题,歌颂了人们对家园、亲情、爱情和自然的热爱。西南地区的民歌旋律通常简单、悠扬,富有节奏感,歌唱方式自由而自然。由于当地少数民族众多,每个民族都有自己独特的音乐风格和演唱方式,所以西南地区的民歌也呈现出多样性和丰富性。

西南地区的民歌是当地人民生活和文化的重要组成部分,他们通过歌唱的方式传承着民族的记忆、历史和文化传统。这些民歌不仅展示了西南地区丰富多样的民族文化,也为人们提供了了解和欣赏少数民族音乐艺术的机会。

1. 四川山歌

四川地处青藏高原东南边缘,被群山环抱,拥有大片的山地和丘陵。峨眉山、康定、九寨沟等风景名胜吸引着众多游客。从音乐上来看,四川地区的民歌有如下几种类别:晨歌、放羊歌、放牛歌、薅秧歌、薅草歌等。

音乐特点为既有高腔山歌,也有平腔山歌。前者音乐节奏自由,音调高亢,音域宽广,拖腔长。后者节奏规整,音域不太宽,拖腔短,风格较委婉。

《槐花几时开》是一首脍炙人口的四川民歌,也是四川地区广泛传唱的经典之一。这首歌以槐花开放为象征,抒发了对亲人的思念和对家乡的眷恋之情。

《槐花几时开》的歌词朴实而动人,歌词中描述了主人公离开故乡远赴他乡,思念家人和故土的心情。槐花作为歌曲的象征物,代表了故乡的回忆和家人的温暖,通过对槐花的描绘和呼唤,表达了对家乡和亲人的思念之情。

这首歌的旋律悠扬动听,节奏欢快,让人忍不住跟随歌曲的节奏摇摆起来(见图3-9)。

《槐花几时开》作为四川地区的民间歌曲,深受当地人民的喜爱和传唱。这首歌曲不仅展现了四川地区民歌的特色和魅力,也展示了人们对家乡情感的深沉和真挚。《槐花几时开》作为四川地区民歌中的经典,它通过歌声传递着四川人民的情感和情谊,也为世人展示了四川音乐文化的独特魅力。

槐花几时开

四川民歌

（乐谱）

图 3-9 《槐花几时开》乐谱①

2. 云南山歌

汉族与少数民族的广泛交往，使得云南的汉族山歌比其他地方更加丰富多彩，同时又带有泥土气息和边远地区的清新，曲调起伏更大，开朗豪爽又不失细腻。

《小河淌水》是一首著名的云南民歌，也是中国民歌中的经典之一。这首歌曲以小河淌水为象征，表达了阿妹对阿哥的思念之情。《小河淌水》的歌词简洁明快，歌颂了家乡的美丽和情人的温暖。歌词中描述了小河悠然流淌、月光清亮和对情人的思念（见图 3-10）。

《小河淌水》作为云南地区的民间歌曲，深受当地人民的喜爱和传唱。它通过朴实的歌词和动人的旋律，表达了阿妹对阿哥的思念和眷恋。这首歌曲不仅展现了云南地区民歌的特色和魅力，也展示了当地朴实爱情的深沉和真挚。

《小河淌水》作为云南地区民歌中的经典，它通过歌声传递着云南人民的情感和情谊，也为世人展示了云南音乐文化的独特魅力。

① 来自搜谱网《槐花几时开（四川民歌）》。

小 河 淌 水

云南民歌

哎！月亮出来 亮汪汪，亮汪 汪，想起我的阿哥 在
哎！月亮出来 照半坡，照半 坡，望见月亮想起 我（尼）
深 山 哥像月亮 天上 走，天上 走。哥啊哥啊
阿 哥 一阵清风 吹上坡，吹上 坡。哥啊哥啊
哥 啊！山下小河淌水 清 悠 悠。
哥 啊！你可听见阿妹叫 阿 哥。

图 3-10 《小河淌水》乐谱①

（三）江南地区民歌

江南地区民歌以江浙山歌为代表。江浙山歌是对流行于江苏、浙江一带的山歌的统称。与北方不同的是，江浙山歌没有集中的歌种。其特点是旋律清爽，优美舒缓，音乐委婉秀丽，例如浙江乐清山歌《对鸟》。

乐清是我国浙江省温州市下辖的一个县级市，乐清的山歌多以温州方言演唱，表现了当地人民的生活、情感和文化特点。

广为流传的《对鸟》，是乐清民间所说的抛歌之一，其内容主要和自然中的鸟儿有联系，通过旋律和歌词对大自然的景观进行了艺术表达。

（四）山歌的特点

（1）节奏简单明快：山歌以简单的节奏为基础，常常使用等分节奏或简单的二拍、三拍节奏，使得歌曲易于记忆和演唱。这种简洁的节奏使山歌具有活力，且有朗朗上口的特点。

（2）调式多样：山歌的调式多样，常见的调式包括大调、小调等。在不同的地区和文化背景下，山歌的调式可能有所不同，体现了不同地域的音乐风格和民俗特色。

（3）唱腔明快而富于变化：山歌的唱腔通常情感表达丰富且极富变化，旋律起伏跌宕，常常运用装饰音、连续音、滑音等技巧增添音乐的表现力和感情色彩。

① 来自查字典简谱网《小河淌水》。

(4) 和声简单：山歌的和声常常采用简单的和声形式，如平行和声、层叠和声等。和声的主要作用是支持和衬托主旋律，营造出浓郁的音乐氛围。

(5) 重视合唱和群唱：山歌的演唱形式常常以合唱或群唱的方式呈现，通过多个人声的合力，增强音乐的声势和表现力。合唱和群唱的特点使得山歌具有社交性和团体凝聚力。

(6) 歌词朴实生动：山歌的歌词通常以朴实、生动的方式表达人们的生活、情感和思想。歌词内容贴近生活，富有民俗特色，通过诗意的句子和形象的描写，展现了当地的文化和风土人情。

三、小调

在中国音乐中，小调是一种特定的民间音乐体裁。

这种音乐风格有如下特点：

(1) 旋律跳动不大：小调的旋律通常较为平缓，跳动幅度相对较小。这种旋律特点使得小调音乐给人一种平和、舒缓的感觉。

(2) 情感真挚：小调音乐常常表达真挚的情感，如对生活的热爱、对亲情的思念、对乡土的眷恋等。这种音乐能够引发人们的情感共鸣，让人们产生共情。

(3) 歌词题材市井化：小调音乐的歌词常常围绕市井生活、农村景象、民间故事等题材展开。这种题材的选择使得小调音乐更加贴近普通人的生活，反映出民间文化和民俗特色。

江南地区的许多民歌常被归类为小调音乐，这些歌曲通常以朴实的旋律和真挚的情感打动人心。它们表达了普通人的生活和情感，反映了江南地区的风土人情。

(一) 小调的基本艺术特征

小调一般具有很强的叙事性，能够通过一首音乐来讲述一件事情、述说一个故事。而在故事讲述的过程中，又通过音乐的元素来使讲故事的情感得到抒发。所以小调同样具有抒情性的特点，例如《孟姜女》（见图3-11）。

孟姜女

(根据朱逢博演唱音频记谱)

江苏民歌
岭南印象制谱

1=G 2/4 4/4
♩=60

(1·235 2161 | 5̣ 153 | 2321 6516 | 5 -) 16 1 2 | 3532 3 | 5 65 3231 | ³2 - |

1. 正 月 里 来 是 新 呀 春，
2. 春 季 里 来 暖 洋 洋，
3. 夏 季 里 来 热 难 当，
4. 秋 季 里 来 又 重 阳，
5. 冬 季 里 来 雪 花 飞，

5 5 3·532 | 1612 3·5 | 2321 6561 | ⁶5̣ - | 6156 1 | 2312 3 |

家 家 呀 户 户 点 红 灯； 人 家 夫 妻 得
燕 子 双 双 到 南 方； 燕 窝 造 得
蚊 子 飞 来 嘴 锋 长； 宁 可 叮 我
家 家 呀 饮 酒 菊 花 香； 只 念 丈 夫
孟 姜 女 千 里 送 寒 衣； 前 面 乌 鸦

4/4 532 1·235 27 6· | 6123 1276 5356 1·3 | ⎡1.2.⎤ 2321 6516 | ⁶5̣ -: ‖

团 圆 聚， 孟 姜 女 的 丈 夫 造 长 城。
端 端 正， 对 对 成 双 歌 画 梁。
千 口 血， 莫 叮 我 的 丈 夫
衣 衫 薄， 毫 无 心 绪
来 领 路， 走 到 长 城

⎡3.⎤ 2321 6516 | ⁶5̣ - | 2/4 (2 2 2̣3 | 5̣23 3̣23 | 5̣65 3235 | 2 - | 2·5 3235 | 2 - |

万 喜 良。

532 1612 | 325 2321 | 6516 5̣ | 5̣·3 2365 | 5̣56 1 | 2·312 1 | 23 15 | 6 3523 |

1612 2312 | 1612 | 6165 3253 | 2 -) ‖ ⎡4.⎤ 4/4 2321 6516 | ⁶5̣ -: ‖ ⎡5.⎤ 2321 6516 | ⁶5̣ - ‖

赏 重 阳。 冷 凄 凄。

图 3-11 《孟姜女》乐谱①

① 来自搜谱网《孟姜女（江苏民歌）》。

(二) 小调音乐的典型曲目

1. 《孟姜女》

《孟姜女》是中国民间一首著名的民歌,也被称为《孟姜女哭长城》。这首民歌讲述了一个关于忠贞爱情和不可抗拒的命运的悲剧故事。

(1) 故事背景:根据传说,故事发生在中国古代秦朝时期。孟姜女是一个美丽而善良的女子,她的丈夫被秦朝官员抓住,并被强行服劳役修建长城。

(2) 情节梗概:孟姜女为了寻找丈夫,执着地前往长城,不遗余力地寻找他的下落。当她终于找到长城时,得知她的丈夫已经在长城的修建中去世了。孟姜女伤心欲绝,她的悲痛之情震动了长城,使得长城垮了一段。

(3) 主题和意义:《孟姜女》是一首感人至深的民歌,它表达了深沉的爱情、无尽的思念和对命运的无奈。这首歌曲以孟姜女的忠贞和坚强为主线,描绘了她为了爱情而付出的牺牲和对丈夫的无尽思念。这首民歌通过一个女性形象,展现了她对爱情和家庭的珍视与忠诚,同时也反映了人类对于不可抗拒命运的无奈和对生命无常的思考。

(4) 艺术特点:《孟姜女》的旋律悲怆动人、起伏有力,情感真挚。歌词朴实而富有情感,描写细腻,使人们更容易被故事感动。

《孟姜女》是中国民间音乐文化中的一颗明珠,深受人们喜爱。它既展现了中国古代文化中的爱情观和家庭观,也折射出人们对于爱与痛苦、命运与不幸的思考。这首民歌在民间广为流传,成为中国文化的一部分。

2. 《茉莉花》

《茉莉花》是中国的经典民歌之一,也是中国最具代表性的民歌之一。这首歌曲源自中国南方的江苏、浙江等地,广受喜爱和演唱。

(1) 歌曲背景:《茉莉花》是一首表达爱情和美好祝愿的民歌。它以茉莉花为象征,描述了一段纯洁、美好的爱情故事。歌词中的茉莉花被视为爱情的象征,代表了美丽、纯洁和吉祥。

(2) 歌词内容:《茉莉花》的歌词简洁而深情,表达了对爱情的渴望和对爱人的思念。歌词中描绘了茉莉花的美丽和芬芳,以及茉莉花与爱情之间的联系。通过唱诉茉莉花的香气和美丽,歌曲传递了对爱情的赞美和祝福。

(3) 音乐特点:《茉莉花》的旋律简单而动人,音域适中,旋律流畅、优美。歌曲以柔和、抒情的方式演唱,常常搭配简单的伴奏乐器,如二胡、古筝等,以突出歌曲的情感

表达。同时,由于其简单易学的旋律,《茉莉花》成为广大群众及合唱团体喜爱演唱的歌曲之一。

(4) 文化意义:《茉莉花》作为中国民歌的代表之一,深受广大人民群众的喜爱和传唱。这首歌曲以其简单明快的旋律和深情的歌词,表达了人们对美好爱情和幸福生活的向往。它不仅仅是一首歌曲,更是中国民间文化的一部分,代表着人们对美好生活和幸福的追求。

总体而言,《茉莉花》是一首经典的中国民歌,以其简单优美的旋律和深情的歌词,打动了广大听众的心。

3.《绣荷包》

《绣荷包》是一首全国人民都十分喜爱的民间小调,也是江苏苏州地区的特色民歌之一。这首歌曲描绘了一个女子绣制荷包的场景,歌颂了勤劳善良的女性形象。

(1) 歌曲背景:《绣荷包》源自中国苏州地区,具有悠久的历史。它展现了苏州地区独特的文化风情和女性手工艺的传统。歌曲以绣制荷包为主题,通过描绘女子勤劳细致的绣制过程,表达了对传统手工艺和家庭传统美德的赞美。

(2) 歌词内容:《绣荷包》的歌词简单而朴实,以细腻的语言描绘了女子绣制荷包的全过程。歌词中反映了女子对绣花工艺的娴熟掌握,以及她们对心上人的挂念。

(3) 音乐特点:《绣荷包》的旋律柔美、婉转,富有江南水乡的柔情韵味。它采用悠扬的调式和抒情的旋律,给人一种优雅、温馨的感觉。

(4) 艺术意义:《绣荷包》作为一首民歌,展示了中国传统手工艺和家庭传统美德的价值。它以细腻的描绘和真挚的情感,赞美了女性的勤劳和温柔,弘扬了传统文化和家庭价值观。同时,歌曲也体现了中国江南地区独特的艺术风格和生活情趣。

《绣荷包》是一首优美动人的中国民歌,以其细腻的描绘和真挚的情感赢得了人们的喜爱。它不仅展现了苏州地区的文化特色,也表达了对传统手工艺和家庭传统美德的敬仰。

第四节 中国少数民族音乐

一、中国少数民族音乐的定义

中国的少数民族音乐是整个中国民族音乐文化的奇葩。少数民族音乐对中国音乐史作出了重大贡献。我国的少数民族音乐有着不同的文化背景和不同的发展阶段,具有本民族继承的独特特点及独特意义。其表演形式丰富多样,可分为民间歌曲、民间器乐、民间歌舞、民间说唱艺术以及民间戏曲音乐五种。少数民族音乐反映了各民族丰富多彩的社会生活,记录着劳动人民的劳动业绩,歌声伴随着他们的劳动生产、生活,具有强烈的民族民间气息,深受广大劳动人民的喜爱。一般而言,少数民族音乐往往与其生活环境和民族文化息息相关,既反映了少数民族对生活的热爱,也展示了少数民族对文化的敬畏。如今,许多耳熟能详的少数民族音乐作品已经流行在我们的日常生活中,成为我们精神生活不可缺少的一部分。优秀的民族音乐可以增强民族自豪感,培育民族自信心,增强文化自信,激发爱国热情,维护民族团结。

(一) 民间歌曲

民间歌曲,是少数民族用以表达思想、感情、愿望和理想的艺术形式。许多少数民族地区被称誉为"歌海""音乐之乡"。歌声伴随着他们的劳动生产、社交、娱乐等活动。他们在放牧、婚礼或葬礼时唱歌,思念故土时也唱歌。许多民族都有歌唱节日,如花儿会、龙船节、采桑节对歌、老鹰坡歌会、耍歌堂、火把节等。情歌在少数民族音乐中占有很大比例,或在草原、山野、森林,或在月光下、火塘边,都荡漾着优美动听的歌声。[①]

(二) 民间器乐

在各少数民族中都蕴藏着一定数量的民间乐器和乐曲。据不完全统计,各少数民族中各种形制的乐器达五百余种,有拉奏、吹奏、弹奏和击奏等类别,其表现性能丰富多样。各民族的民间乐曲均含有独奏曲和合奏曲。合奏曲又分吹奏乐、拉奏

① 马锦卫.中国少数民族文化概说[M].成都:电子科技大学出版社,2004:380.

乐、弹拨乐、锣鼓乐以及丝竹乐、吹打乐、弦索乐等。少数民族的乐种也颇具特色，有代表性的如维吾尔族的木卡姆、土家族的打溜子、白族的洞经音乐、纳西族的白沙细乐、景颇族的文邦木宽等，苗、壮、彝、侗、瑶等民族的芦笙乐和铜鼓乐也有着独特的风格。①

（三）民间歌舞

民间歌舞是少数民族音乐与舞蹈有机结合的艺术形式。最富特色的有鼓舞、跳乐、踏歌三种类型。一为鼓舞，它伴随着打击乐起舞。它主要以鼓为伴奏乐器，以独特的节奏和音色变化配合舞姿。如壮族的蜂鼓舞和扁担舞，佤族的木鼓舞，苗、瑶、彝、水、黎等民族的铜鼓舞等。二为跳乐，是一种完全用乐器伴奏的舞蹈，如哈萨克族的黑走马摆舞和天鹅舞，锡伯族的贝伦舞，西南各少数民族的芦笙舞、葫芦笙舞、月琴舞、三弦舞等。三为踏歌，就是在歌声和乐声中踏着舞步欢跳，是载歌载舞或歌舞相间、以歌伴舞的形式，如蒙古族的安代、维吾尔族的来派尔及赛乃姆、壮族的采茶舞和末伦、藏族的格萨尔王传、彝族的甲苏、白族的大本曲、侗族的琵琶歌等。②

（四）民间戏曲

民间戏曲音乐是一种融合了少数民族歌曲、舞蹈、乐器和说唱的艺术形式。少数民族戏曲的多样性也是中国少数民族音乐辉煌的一部分，是中国民族音乐史上一个非常引人注目的事件。对于少数民族来说，中国拥有丰富的少数民族音乐和艺术历史，在未来的岁月中少数民族民间戏曲将继续发展。

二、中国少数民族音乐的特点

少数民族传统音乐长期记录了中国古代人民的音乐作品，反映了少数民族社会的多样性和丰富多彩的生活，为中华文化做出了贡献。中国是一个多民族的国家，居住着56个民族，在中国几千年的历史发展中，各族人民辛勤劳作，发展经济，创造了祖国的悠久历史与文化。总体上看，中国少数民族音乐有两个特点：

（一）土生土长，源远流长

各少数民族都拥有悠久的历史，创造和发展了土生土长、源远流长的文化。各民族先民很早就创作并传承了很多音乐作品，如蒙古族的《辽阔的草原》、藏族的《酒歌》、

① 王秀琳.中国旅游与文化：下[M].北京：旅游教育出版社，2010：112.
② 王秀琳.中国旅游与文化：下[M].北京：旅游教育出版社，2010：112.

维吾尔族民歌《牡丹汗》、朝鲜族民间乐曲《纺织谣》以及南方各民族的民歌等。这些作品，时代久远，内容丰富，形式多样，灿若群星，形成深厚的历史文化积淀，展示了这些民族的先民在远古时期不同地域的生活。

(二) 集体创作，口头流传

中国少数民族音乐是采用集体创作、口头传播的方式完成创作并流传下来的。许多民间音乐作品，如劳动号子，都是集体参与创作的。它们在不断的传唱过程中，被加工创新，形成自己独特的音乐特征，因此这些作品都是未署名的，与现今作曲家创作的作品很不同。并且，当时有许多少数民族是没有文字的，只能通过口头表演的方式进行传播传承。尽管有些少数民族有文字，但民间音乐还是采用人民群众最熟悉的口头流传方式。

三、中国少数民族音乐发展的重要意义

我国少数民族在延续和发展过程中所创造的民族风俗以及精神内涵，能够将少数民族的思想、感情、意志及愿望通过曲调和唱词进行形象表现，具有一定的审美价值及传承意义。近年来，随着社会经济的不断发展，大众化的现代音乐被人们广泛传播，而原生态的少数民族音乐文化却鲜少有人问津。少数民族音乐作为中华民族音乐体系的重要组成部分，在促进音乐创新发展上发挥着重要的积极作用。为了实现我国音乐文化的良性发展，改变少数民族音乐落后的发展模式，必须积极促进少数民族音乐趋向产业化、现代化发展，激发音乐文化市场迸发出生机活力。

我国艺术文化博大精深，少数民族音乐在其中占据着必不可少的重要地位，其在表现方式上以及所蕴含的音乐文化和民族精神上，均体现了特色化的艺术价值。经过长期的考验以及地域文化的渲染，少数民族文化在历史发展中逐步形成一种具有浓厚民族色彩及创新表现形式的文化积淀。我国少数民族众多，这些民族在不同地域中活跃着，有着不同的精神信仰，形成了多元化的文化氛围，因此促使其民族文化带有更加鲜明的特色，并包含了丰富的人文情感。而民族情感表现和传递的重要形式为民族音乐，其在历史长河中已初具规模化的产业链，影响了我国现代音乐的发展。

在历史长时段的发展中，由于地域、民族的差异，传统少数民族音乐迄今为止已经形成了多种多样的特征和风格。每一位现代民族声乐演唱者务必做到心中有数，加之具备高深的艺术表演技巧和精湛的情感表达能力，用情感带动声音，用语言传达感情，

并通过传统民族乐器的润色,表现出每一首民族声乐作品的内涵,借此达到用情感化人、用心打动人的音乐表现目的,创新发展我们的民族声乐伟大事业,进而齐心协力,努力促使我国缤纷多彩的少数民族声乐成为当今世界音乐史上永远矗立的艺术创新标志。只有这样才能使得我国现代民族声乐艺术进一步发扬光大,屹立世界民族声乐之林。

四、中国少数民族音乐赏析

(一)《苗岭连北京》

《苗岭连北京》是白诚仁作曲、宋祖英演唱的一首歌。据说白诚仁在花垣县过溪时,碰上一位苗族妇女,她背篓里背着一个小孩,过河时因水深,怕孩子被水淹到。正在为难时,白诚仁就帮她把小孩接过来,让小孩骑坐在自己的脖子上,苗族妇女把书包高高举起。这样,就顺利过了河。他们走到大树下,拧干衣服,白诚仁请苗族妇女教唱苗歌。她教了一首苗族高腔山歌,唱山歌时,回声四起,山岭互相呼应,很动人,这便成了白诚仁创作《苗岭连北京》的音乐形象依据。

<center>苗岭连北京</center>

山泉清又清哦

春茶绿茵茵哦

筛碗苗山茶　献给解放军

山区修铁路　军民一条心

遇水架桥梁　逢山打岩洞

汗水洒苗岭　军民情谊深

哦喈喈哦哦哦喈喈哦哦　军民情谊深呐

苗山飞彩虹　火车进山村

幸福装满车　军民齐欢腾

感谢毛主席　恩情唱不尽

一条幸福路　苗岭连北京

哦喈喈哦哦哦喈喈哦哦　苗岭连北京啰

哦喈哦喈哦　苗岭连北京

苗族歌曲的产生与其所在的地域、民族的风土人情有着紧密的联系。《苗岭连北京》展现出了苗族人民积极乐观、勇往直前的淳朴优良品格及对家乡的歌颂。苗族歌曲《苗岭连北京》作为苗族飞歌的重要作品之一，在创作及演唱上有着独特的艺术魅力。开头的"山泉清又清哦/春茶绿茵茵哦"以反复的形式表现出了一幅山谷回音、山泉清澈、春茶如茵的美好画面，宋祖英演唱时音色的纯净、通透很准确地塑造了作品的艺术形象。其中，乐句的强弱对比也表现出了幽幽的山谷回声。接下来的音乐性格由开始的抒情转化为律动、活泼，宋祖英演唱时咬字吐词清晰，声音流畅。这首歌曲中，精致、抒情的乐句与活泼、律动的乐句相得益彰，将作品中"军民鱼水一家亲"的主题生动地刻画了出来。

（二）《红太阳照边疆》

《红太阳照边疆》是朝鲜族经典曲目，由中央民族歌舞团朝鲜族歌唱家卞英花演唱，铿锵高亢的歌声唱出了延边人民心向党的美好情愫和热爱生活、建设家乡的豪迈。

"红太阳照边疆，青山绿水披霞光，长白山下果树成行，海兰江畔稻花香……"这首《红太阳照边疆》反映了延边人民在中国共产党的领导下，开启土地建设的热潮，努力建设家乡，使家乡由原来的不毛之地变成了果木生机勃勃的胜境。这首歌充满活力，旋律优美，朗朗上口，表现了东北的壮美风光和延边人民的气魄。2006 年，和龙市将《红太阳照边疆》作为市歌。这首歌曾经在中国流行，现在也广为传唱。

朝鲜族民歌的旋律是整首歌曲最重要的部分，旋律有一种线形的下降，而最为常见的是抛物线的形式。作品《红太阳照边疆》的旋律即是一种抛物线形的旋律，这种旋律可以让人们通过歌曲感受到朝鲜族姑娘的美丽，可以让旋律显得更加起伏，让音乐更有流动性。《红太阳照边疆》曾在二十世纪六七十年代响遍大江南北，通过这首歌，祖国各地的人们仿佛看到了位于我国东北边陲的延边红红火火的社会主义建设场景，对能歌善舞的朝鲜族也有了更进一步的了解。

（三）《达坂城的姑娘》

《达坂城的姑娘》是王洛宾在兰州整理编曲的第一首维吾尔族民歌，也是现代中国第一首汉语译配的维吾尔族民歌。1938 年，王洛宾所在的抗战剧团组织联欢会，一个留着胡子、戴着帽子的维吾尔族司机唱着一段简短的维吾尔族曲调，王洛宾敏锐的音乐神经被触动了，他用在学校学习的速记方法很快记下了这支歌的旋律，并请兰州的一个维吾尔族人帮他翻译歌词。他很快就编配成一首简短流畅的《达坂城的姑娘》。

王洛宾有"西部歌王"之称,1934年,他就读于国立北平师范大学(今北京师范大学)音乐系。他一生创作歌剧7部,搜集、整理、创作歌曲1 000余首,出版歌曲集6册。他的作品多以情歌为主。其中,《在那遥远的地方》荣获国家颁发的"金唱片特别创作奖";《达坂城的姑娘》《阿拉木汗》《掀起你的盖头来》《可爱的一朵玫瑰花》《青春舞曲》和《在银色的月光下》等西部民歌,在国内外广为流传,已成为中华音乐宝库中的经典之作。

(四)《阿里山的姑娘》

《阿里山的姑娘》是一首台湾高山族民歌,由邓禹平作词,张彻谱曲。《阿里山的姑娘》有许多版本的演唱,不过其中最具代表性的就是宋祖英的民族唱法和华晨宇的通俗唱法。在演唱处理上,宋祖英版清新、甜美、动人,华晨宇版大胆、大方、强大;在演唱风格上,宋祖英版为字正腔圆的学院风格,华晨宇版为气势磅礴的流行摇滚。

宋祖英版本的《阿里山的姑娘》在艺术设计上,不仅与原作非常相似,而且保留了原作的氛围,增加了民谣的魅力。管弦乐伴奏充满了弹性和明亮的音调;舞者们穿着民族传统服装,在非常欢快的气氛中参加了舞台表演。

宋祖英对每个词的发音处理得刚刚好。"高山青"的"青"和"涧水蓝"的"蓝"两个字的音被宋祖英拉长,并不像原典那么短。通过这个处理,句子的结构变得更紧密,旋律变得更顺畅。"壮如山"的"山"使用颤音拉长,旋转非常缓慢。"阿"这个字,用传统歌剧般的唱法,稍强的气息和清秀绵密的音色,再加上舒缓的嗓音和饱含深情的演绎,造就了高山族人民生动潇洒的形象。

华晨宇版的《阿里山的姑娘》颠覆了原作,电子乐队的伴奏,使歌曲充满了摇滚气氛。此版本以原曲的素材为基础,前奏曲通过和音的变化博得人气,让人感觉像是一对恋人在安静的山谷里约会。歌声响起后,钢琴继续伴奏,这时伴奏的纹理主要是柱状和弦。华晨宇用自然的声音唱歌,第一句话没有呼吸,也没有变声。在演唱音域范围中,"山"达到了♯g2的高音,而"水"在♯g2时逐渐变为假音,声音变得非常悦耳。另外,"山"的高音在a2之前不会变成假音,这是非常艺术化的处理。

(五)《翻身农奴把歌唱》

《翻身农奴把歌唱》是纪录片《今日西藏》主题歌,由李堃作词,阎飞作曲,主唱才旦卓玛。歌曲表现了藏族人民在中国共产党和毛主席的领导下使西藏和平解放,之后发生了巨大变化的情感。《翻身农奴把歌唱》是藏族民歌,再现了西藏人民的新生活和新

风雅。舞蹈使用了藏族舞蹈中弦子、热巴等有特色的舞蹈语汇,让我们领略了藏族人民的文化底蕴、历史变迁及民俗风情。

《翻身农奴把歌唱》这首歌经久不衰,说明创作者准确把握了时代脉搏,对新西藏和广大获得解放的西藏人民有着深刻的认识。它简洁生动地反映了新西藏的新气象,触动和表达了一代翻身农奴的深层心理和深厚情感。以幸福欢乐、饮水思源、感激毛主席共产党的深情抒发,强烈感染了广大人民群众,因此在时间长河中保持了旺盛的艺术生命力。

(六)《草原上升起不落的太阳》

《草原上升起不落的太阳》是一首内蒙古民歌,由内蒙古人美丽其格作词、作曲于1952年。美丽其格于1950年国庆节期间,曾随内蒙古代表团到北京参加国庆演出,这一次的演出使得这位青年感受到主席毛泽东和总理周恩来的热情与亲切,他深深地感受到新中国的伟大以及各族人民对国家领袖的爱戴,所有的感受汇成其内心强烈的民族自豪感和民族平等感。1951年,美丽其格进入中央音乐学院学习作曲,因这种深埋的情感,乘着1952年"歌曲作法"课程结业要求之契机,创作了歌曲《草原上升起不落的太阳》。这首作品向身边的同学和老师介绍了草原的美丽和草原人民的淳朴,歌颂了新时代的发展。

《草原上升起不落的太阳》共分为四段歌词,第一乐句中"蓝蓝的天上白云飘,白云下面马儿跑",描绘当地特有的自然风貌和生活方式。第二乐句"要是有人来问我,这是什么地方?我就骄傲地告诉他,这是我的家乡",强烈地反映了内蒙古人民对于脚下这片草原的热爱和自豪之情!第三乐句"歌唱自己的新生活,歌唱共产党"和第四乐句"毛主席啊共产党,抚育我们成长,草原上升起不落的太阳",是蒙古族人的爱和骄傲,是蒙古族人对和平的渴望,是他们对中国共产党的支持与感激。歌词描述了情绪,甚至感觉。分析歌词、理解歌曲和控制情绪是演唱的重要组成部分。

这首民歌的调式是民族五声羽调式,整首曲子是两个乐句的单乐段结构。第一个乐句的旋律以级进为主,其中有个别四度音的跳进,形成波浪形的音,结尾处的音呈现上扬音,最后一个高音有尽情舒展、纵情歌唱之感,这样的表演使歌曲清新而激动人心,展现了广阔无垠的草原景观。第二个乐句仍使用第一个乐句的基本材料,与第一个乐句形成对称,其中的旋律音出现了全曲最高音和最低音,这两个音在一段旋律里面遥相呼应,让这首歌响亮、充满激情和热情。

内蒙古民歌在速度、强度、旋律和音色上都是独一无二的。只有加强对歌曲意义

的理解，对艺术设计的想象，对节奏的掌握，无私地歌唱，运用情感，才能充分、忠实地反映内蒙古的地形风俗和人文风格，更准确、恰当地表达内蒙古人民的感情。

（七）《远方的客人请你留下来》

《远方的客人请你留下来》是1953年4月由词作家范禹和作曲家麦丁合作创作的，这首歌的创作灵感来源于热情淳朴的云南彝族同胞。这首歌以彝族撒尼风格的曲调定下了主旋律，同时糅合了民歌《放羊调》的音乐。

<div align="center">

远方的客人请你留下来（节选）

路旁的花儿正在开

树上果儿等人摘

等人摘

远方的客人请你留下来

丰润的谷穗迎风摆

期待人们割下来

割下来

远方的客人请你留下来

姑娘们赶着白色的羊群

踏着晚霞她们要回来

要回来

远方的客人请你留下来

歌唱丰收的时光

歌唱繁荣的祖国

我们要为幸福尽情地歌唱

歌唱丰收的时光

歌唱繁荣的祖国

我们要为幸福尽情地歌唱

</div>

这首歌之所以成功，正是因为其民族风格浓郁，从生活中来，感情真实、很有深度。歌曲中的音调、节奏、节拍多采用阿细跳月、撒尼音乐中的音乐元素。

（1）在曲调方面，撒尼音乐和阿细跳月，都是以 do、mi、sol 三个音为骨干音，调式为宫、角两类调式。《远方的客人请你留下来》这首歌的调式为宫调式，曲调也是以

do、mi、sol 三个音为支点而发展,例如路南县圭山乡彝族撒尼支系的民歌《阿诗玛调》,全曲也是以 do、mi、sol 三个音为骨干音,调式为民族宫调式。

(2) 在节拍方面,撒尼音乐和阿细跳月的节拍为 5(3+2),虽然歌曲《远方的客人请你留下来》为 2 拍,但里面也运用到了 3+2 的节拍风格。在弥勒市西山一带彝族阿细支系的民歌中,大量运用了节拍为 3+2 的结构。

(3)《远方的客人请你留下来》这首歌曲中间出现了大量的滑音和装饰音,并且在旋律中出现了许多七度、八度的大跳音程,这些都是对撒尼音乐风格的继承。同样,在弥勒市西山一带彝族阿细支系民歌中滑音和装饰音出现得非常频繁。

(4) 在歌曲《远方的客人请你留下来》与弥勒市西山一带彝族阿细支系民歌对比中可以发现,歌曲中的旋律大跳运用与传统阿细跳月一脉相承,具有鲜明的彝族人家的特点。

(八)《壮锦献给毛主席》

《壮锦献给毛主席》从 20 世纪 50 年代流传至今,是具有全国影响的壮族民歌。曲调由广西东兰壮族民歌"都阳调"改编而来。这首歌是 1958 年中央民族歌舞团著名词作家高守信、罗晋和作曲家麦丁为庆祝广西壮族自治区成立而创作的一首合唱歌曲。以壮语"依嘞(好啊)"作为衬词,活泼温暖的节奏、壮族民歌独特的音型、纯四度的跳进,都表达了壮族人民对党和祖国的爱。

"美丽的壮锦献给毛主席,献上我们壮族人民的一片心意。绣上那壮山好风光,献给领袖毛主席。"随着《壮锦献给毛主席》歌曲的流行,壮锦这一非物质文化遗产享誉海内外,成为壮族人民的独特文化艺术。

壮锦与云锦、蜀锦、宋锦并称中国四大名锦。真正意义上的壮锦诞生于宋朝,是在大量吸收蜀锦织造工艺的基础上,结合壮族手工织造而逐渐形成的。壮锦历史悠久,文化底蕴深厚;图案生动,结构严谨,色彩鲜艳,民族风格温馨欢快,体现了壮族人民对美好生活的追求和渴望。《广西通志》曾记载:"杂以织布为花鸟状,远观颇工巧炫丽,近视而粗,壮人贵之。"可谓鞭辟入里。

第四章 04

戏曲音乐赏析

第一节 戏曲音乐概述

一、定义

中国戏曲是集文学、音乐、舞蹈、美术、杂技、舞台艺术于一体的戏剧艺术。戏曲音乐是戏曲的重要元素,可以集中体现戏曲的内容。戏曲音乐包括歌曲的声乐部分、伴奏的押韵和器乐部分、开场音乐和场景音乐。

中国戏曲音乐的特点是集体风格、地方风格、民族风格。它的发展有着悠久的历史,唐代的民歌、宫廷音乐,宋代的歌舞音乐和说唱音乐都是其发展的基础。戏曲音乐是中国传统音乐文化的典型品种。在近现代,对戏曲音乐旧瓶装新酒、百花齐放、推陈出新,以及对传统戏曲音乐的抢救、改善、发展、创新措施是音乐文化行为的重要方面。其中,京剧、豫剧、越剧、黄梅戏、评剧为中国五大戏曲剧种。

二、文化内涵

中国戏曲音乐是在中国民族音乐园地的土壤中传播和发展起来的,它的内涵与外延、形式与内容、风格与色彩,集中体现了中国民族音乐的最高水平,是中国各种音乐的综合。中国戏曲是世界上一种独特的艺术现象,尤其是戏曲音乐,形成了一种与世界,尤其是欧洲音乐完全不同的风格和色彩。习近平总书记强调:"戏曲是中国文化的瑰宝,繁荣发展戏曲事业关键在人。"音乐教育必须引导广大师生坚定文化自信,弘扬优良传统,坚持守正创新,为传承中华优秀传统文化、建设社会主义文化强国作出新的更大贡献。

三、传承发展

(一)戏曲音乐的传承

1. 大众戏曲音乐与基础戏曲音乐教育

中国传统音乐文化是中华民族集体智慧的结晶。在长期的历史发展过程中,传统

音乐无论是在音乐表现形式上，还是在音乐语汇的运用上均有着鲜明的民族特色。它不仅是一种音乐现象，也反映了各个时代各个地方的政治、经济文化以及民俗语言、美学观点等状况。加大传统音乐文化在学校音乐教育中的比重对于传承中华优秀传统文化、弘扬民族精神和加强世界音乐文化的交流都有着深远的意义。对于学校戏曲音乐教育，可以明确传统音乐文化教育的教学理念，培养具有传统音乐素养的教师，这样，对调动各方资源配合和教学的有效开展具有重要意义。

2. 专业戏曲音乐人才的培养

我国在戏曲音乐人才的专门培养方面存在严重不足，原因有二：一方面，音乐在戏曲中的地位没有被足够地重视；另一方面，戏曲的表演实践、人才培养等主体并未在戏曲中的音乐方面给予足够的投入。目前存在戏剧团体数量减少、演出场次减少的情况。一个剧种如果没有相应专业的音乐人才接班，这个剧种的前景是让人担忧的。戏曲的音乐人才断层严重，其社会影响力也变得十分微弱。尽管现代科技发达，可以通过互联网普及戏曲音乐知识，但是这对于戏曲音乐人才的专门培养无关痛痒，所以，对戏曲音乐人才的专门培养的重视程度还有待提高。

戏曲音乐的传承离不开发展，而发展也离不开传承。传承必须有新的创造和突破；发展则应该在传承的基础上发展，保留传统特色与精华、传统文化的精神意义。戏曲音乐不仅可以在精神文明建设和弘扬民族文化方面起到积极作用，在对外文化交流的文化事项发展上也能起到助推作用。面对文化裂变的时代，戏曲音乐必须寻求发展，而发展的唯一途径就是在继承传统的基础上创新。

（二）创作思维的多元化

1. 继承与开放的结合

为了戏曲音乐的开放创新，在不损害民族审美观念、不丧失歌剧音乐特色的基础上，戏曲音乐的现代化可以在唱腔形式、唱腔、乐队组成、和声、曲式、复调、管弦乐等作曲技法上进一步探索。在不影响古典声部和固有旋律的前提下，在原声中加入适当的现代元素，进行二次创作和录音。此外，经典段落可以保留，冗长的部分可以压缩；可与其他艺术形式相结合，如与动画结合。动画使戏曲更具动态性，再加上先进的多媒体技术，这样的结合具有无限魅力。它打破了传统的乐队伴奏方式，进行了创新，加入了管弦乐队的伴奏手段。同时，它保留了戏曲中打击乐等特色乐器的使用。在演唱上，在戏曲作品中加入合唱、伴唱等手法，可加强戏曲人物的表现力和气势的渲染力。

2. 纵向与横向的结合

"纵向"是指继承戏曲音乐本身的优秀传统;"横向"是指多方借鉴,广收博采。事实上,中国戏曲音乐创作思维上纵向与横向的结合由来已久,并取得了辉煌的艺术成就。如京剧艺术大师梅兰芳,也在纵向继承京剧音乐的基础上,横向借鉴了汉调音乐中的南梆子、四平调等精华,丰富了京剧音乐;程砚秋在京剧《锁麟囊》中,甚至借鉴了美国著名百老汇演员珍妮特·麦克唐纳的歌唱,可以称得上是横向借鉴的典范。

3. 宏观与微观的结合

宏观与微观相结合的创作方式在戏曲音乐创作中,既可以居高统观全局、掌控大势,又可以抓住各环节之间各个链条,从局部强化各自的特长。

(三)创作方式的多样化

1. 创造性技能的创新

戏曲音乐的创新是一项复杂而富有挑战性的任务。如果说创造性思维的创新是这个系统工程中的"软件系统",那么创造性技能的创新就是这个系统工程中的"硬件系统"。也就是说,思维创新是无形的,而技能创新是有形的,技能创新是思维创新的具体实施和有效载体。具体来说,戏曲音乐创作技巧的创新主要体现在旋律的创新、声音的运用和管弦乐的运用上。

2. 唱腔旋律的创新

唱腔是戏曲音乐的主体,而旋律又是唱腔的灵魂,也是音乐最主要的表现手段。旋律把高低、长短不同的乐音按照一定的节奏、节拍、调式、调性关系组织起来,塑造出感动人的音乐形象,表现特定的思想内容和思想情感。唱腔旋律的创新具体表现在旋律因素的创新、板式的创新、流派的创新等方面。在戏曲音乐中,唱腔音乐的创新是戏曲音乐创作的关键。它可以分为以下几个方面:旋律的创新、拖腔的创新、板式与节奏的创新、调式与调性的创新、板式结构布局的创新、各行当之间不同唱腔互相转换的创新、演唱形式和伴奏形式以及伴奏乐器的创新等等。

事实上,戏曲音乐之所以能发展到今天,具有如此深远的影响力,也是继承和不断推陈出新的结果。无论哪一种地方戏曲音乐,都是通过不断吸取其他剧种唱腔的精华而成长壮大的。所以,要想我国戏曲音乐发扬光大,为广大人民群众所喜爱,我们必须在发展中继承传统,在创新中求发展。

第二节　古代戏曲的发展

一、先秦时期

优伶：古代进行戏曲表演的艺人的统称。优为男演员，伶为女演员。这是我国戏曲表演的最早萌芽，已开始了角色的创造。

二、秦汉时期

百戏：秦汉时期各种民间杂技表演的总称，包括武术、魔术、幻术等，常在表演时配以歌舞音乐，是我国戏曲音乐的早期雏形。后进入宫廷，发展成为角抵戏，著名作品为《东海黄公》。汉代的百戏是多种民间艺术的汇合，包括角抵、杂戏、魔术、歌舞等多种艺术形式。其内容丰富多样，包含着许多与武术相关的花样，以及鸟兽虫鱼、人物故事的扮演等。百戏音乐有歌，有舞，有表演动作，有时还应用活动的布景，与戏剧相像。百戏自两汉以后成为重要的宫廷伎乐，南北朝时在民间的发展更为昌盛，甚至对后来的唐教坊俗乐也产生了重要影响。

三、两晋南北朝时期

歌舞戏：南北朝后期，在百戏基础上形成了有歌舞、有情节，角色化装，并有伴唱和乐器伴奏的戏曲雏形。歌舞戏的重要节目有《大面》《钵头》《踏摇娘》。

《大面》：讲述北齐兰陵王征战的故事，兰陵王英雄善战，但面相过分貌美，从而以面具示人。

《钵头》：讲述有个人的父亲被猛虎所伤，于是这个人上山寻父尸体的故事，场景凄凉，令人悲痛。

《踏摇娘》：两人扮演，其中一人男扮女装，一人扮男装。女装边走边唱入场诉说自己的遭遇后，男装出场，二人演夫妻，做丈夫殴打妻子的模样，风格表现为诙谐滑稽。

四、隋唐时期

参军戏：唐宋宫廷流行的一种表演形式，原称"弄参军"，受到汉代百戏和南北朝歌

舞戏影响,是戏曲雏形。初为节目名,后发展为"参军""苍鹘"滑稽的引人发笑的演出形式。其中扮演被戏弄的角色为"参军",执行任务的角色为"苍鹘",此艺术形式在唐代有很大的发展。

五、宋代

(一) 杂剧

1. 表演结构

① 艳段(一作焰段,即开场、引子)

② 正杂剧(通常分两段,内容是滑稽可笑的短故事)

③ 后散段(临加或不演)

2. 角色

宋杂剧已形成了固定的角色行当,其主要的角色有付净(发呆装傻)、付末(以付净为对象,打趣逗乐)、孤(扮官吏)、旦(扮女性)等,基本上形成了戏曲"生、旦、净、丑"四大行当的雏形。

3. 分类

宋杂剧可分为以对白为主的滑稽戏和以歌舞为主的歌舞戏。前者不用音乐或用音乐很少,后者则以音乐贯穿全剧。

4. 音乐来源

宋杂剧音乐主要吸收了唐宋大曲、法曲、唱赚、诸宫调以及各种流行词曲的曲调。

(二) 南戏

南戏为南宋浙江温州兴起的民间戏曲,有剧本保留至今,这是我国戏曲艺术正式形成的标志。但是,由于缺少文人重视与参与,一直处于自由发展状态,音乐、文字粗糙。在民间歌舞小戏上吸收唱赚、大曲等因素,音乐随意灵活,不受宫调理论限制。它的特点是运用五声音阶,旋律多为级进,节奏舒缓婉转;以清唱为主,伴奏常以板点拍,柔美缠绵。其代表作品有南戏四大本《荆钗记》《刘知远白兔记》《拜月亭记》《杀狗记》。

六、元代

元杂剧(又称"北曲")

由于元代特殊的社会环境,元杂剧达到了高度成熟的阶段,在剧本结构、表演、音

乐等方面都有着非常严格的规定。元杂剧以七声音阶为主,音乐单纯朴实,以筝、琵琶、三弦等乐器伴奏,唱时常用"衬子",口语化。一般采用一个角色主唱的方式,有助于集中刻画主要人物,但不利于塑造其他角色,有碍剧中冲突的组织安排。

1. 结构

以"折"为基本结构单位,一般为一本四折。有时为了剧情的需要,可增加一个楔子,如果内容过长,则采用多本制,可分为二本、三本乃至五本连续表演。如王实甫的《西厢记》,全剧共分五本二十一折。

2. 表演

元杂剧的演出形式由曲、宾白、科三部分组成。

(1) 曲:歌唱部分,全剧只能由一个角色主唱,在表演剧情、刻画人物性格方面居于最重要的地位。

(2) 宾白:语言部分,一人独说称"白",两人对话称"宾",宾白往往最能体现矛盾冲突,容易获得较好的舞台效果。

(3) 科:做工部分,即关于动作、表情或其他方面的舞台提示。

3. 角色

元杂剧的角色分工非常严格,不同性别、年龄、身份和性格的人,均由不同角色担任。

4. 音乐

元杂剧的音乐一般每折使用同一宫调的一套曲子。音乐素材大多来自唐宋大曲、说唱音乐及民间歌曲等。在音阶形式上,元杂剧采用七声音阶,旋律常用四度以上的大跳音程进行,节奏明快,具有典型的北方风格。伴奏常用琵琶等弹拨乐器以及锣、鼓、板、笛等乐器,风格刚劲雄健。

5. 剧作家及其代表作

"元曲四大家"——"关、马、郑、白",即关汉卿、马致远、郑光祖、白朴,再加上王实甫、乔吉,合称为"元曲六大家"。关汉卿(元杂剧奠基人)代表作有《窦娥冤》《拜月亭》,王实甫代表作有《西厢记》,马致远代表作有《汉宫秋》,白朴代表作有《墙头马上》,郑光祖代表作有《倩女离魂》,乔吉代表作有《扬州梦》。

6. 兴起原因

(1) 政治上,元代文人的社会地位低下,科举制度长期被废除,不少有正义感而富

有才华的文人纷纷投身杂剧创作之中,充分揭露了社会黑暗政治的罪恶,以犀利的文笔显示了深刻的思想和强烈的社会责任感。

(2)经济上,宋金元城市经济的发展为元杂剧的兴起准备了充裕的物质条件,为适应统治阶级和广大市民的文化要求,出现了各种演出,使戏曲和人民群众保持了密切联系。

(3)文化上,是各种戏曲艺术的积累和发展。元朝疆域扩大,密切了国际国内各民族间的联系,对元杂剧的兴起也具有一定的作用。

七、明清

(一)四大声腔

元代末年,曾经十分流行的北戏逐渐衰落。进入明代,派生出来的许多声腔得到了发展,如具有代表性的海盐腔、余姚腔、弋阳腔和昆山腔,它们并称为"四大声腔"。

1. 海盐腔

海盐腔是元代就产生了的南剧声腔。明代正德年间,流行于浙江海盐一带,与地方戏曲和民间音乐相结合,形成了一种新的南剧声腔——海盐腔。戏曲多由文人创作,乐风清雅,以锣、鼓、板为伴奏。后来昆山腔兴起,海盐腔逐渐衰落。

2. 余姚腔

余姚腔发源于浙江余姚,形成于元末明初,明朝中期传到江苏、安徽等地。在演唱时,只用鼓板代替管弦乐队。其形式为曲牌联套体结构的传奇体制。

3. 弋阳腔

弋阳腔是形成于元末江西弋阳的南戏声腔,简称"弋腔"。弋阳腔的音乐属于曲牌体,形式灵活,易与各地戏曲声腔、民间音乐相结合,能糅合地方方言,音调高亢,是后世高腔戏的前身,清代称作"高腔"。其主要特点是不用管弦乐,只以锣鼓伴奏,并且采用民间常用的"一唱众和"的演唱方式。

4. 昆山腔

昆山腔是四大声腔中影响最大的声腔,又称"昆曲"或"昆剧",元末明初年间,由戏曲家顾坚始创而成,其发展得力于魏良辅与梁辰鱼。

魏良辅,明代昆曲改革的代表人物,他先学北曲,后改习南曲,将昆山土调与海盐腔、余姚腔相结合,创造出委婉细腻的"水磨腔"。

改革后的昆山腔,曲调细腻婉转,轻柔舒缓,在唱法上强调吐字、过腔、收音,被称为"水磨腔"。以笛、箫、琵琶、三弦、箫管、月琴、鼓板等为伴奏乐器,使得音乐表现力大大增强。

梁辰鱼,昆山人,曾向魏良辅学唱昆山腔,后以《吴越春秋》中西施的故事为题材创作了《浣纱记》,该剧以昆山腔为基础,演出后获得巨大成功,奠定了昆山腔的地位。

经过魏良辅等人的改革,昆山腔迅速向北传播。同时,昆山腔在传播过程中不断吸收南北方戏曲的精华,逐渐成为集南北方戏曲于一体的优秀戏曲曲调。

清代初叶,昆曲仍然兴盛,剧坛上有"南洪北孔"之名——"南洪"指洪昇,代表作是《长生殿》;"孔"指孔尚任,代表作是《桃花扇》。此二剧是昆曲的压卷之作。2001年5月18日,昆曲被联合国教科文组织列为第一批"人类口头和非物质文化遗产代表作"项目。

(二)汤显祖与"临川四梦"

1. 汤显祖

汤显祖,明代著名的文学家、戏剧家,江西临川人,被后人尊称为"东方的莎士比亚",以戏曲"临川四梦"闻名天下。"四梦"包括《紫钗记》《邯郸记》《南柯记》及《还魂记》(即《牡丹亭》)。"临川四梦"是现存乐谱最多的戏曲古本。

2.《牡丹亭》

"四梦"中成就最高、影响最大的是《牡丹亭》,是继王实甫《西厢记》之后戏曲史上的又一里程碑式的作品。该剧以杜丽娘与柳梦梅的爱情故事为线索,塑造了女主人公鲜明的形象,表达了在封建制度的重压下,青年追求个性解放、争取爱情自由的呼声,揭露了封建礼教的腐朽。

(三)乱弹

1. 含义

乱弹是明末清初出现在陕西、甘肃地区的一种新的剧种。它最大的特点是使用板腔式。所有的歌词都是由七字句、十字句等排偶句式组成,打破原来的长短句的传统。板腔的使用已成为新旧戏曲的分水岭。

2. "花雅之争"

即清代中期雅部与花部的对立。雅部是指受文人与统治者推崇的昆曲,花部是指乱弹,又称花部乱弹,在"花雅之争"中,乱弹最终取代了昆曲。

3. 戏曲的两种音乐结构体式:曲牌体、板腔体

(1) 曲牌体

又称曲牌联缀体、联曲体,属套曲结构,即以曲牌为基本单位,将若干支不同的曲牌联缀成套,构成一出戏或一折戏的音乐,在以梆子、皮黄为代表的板腔体音乐出现以前,曲牌体音乐是戏曲音乐的主要结构体式,也是说唱音乐和器乐曲的主要形式。

(2) 板腔体

戏曲、曲艺音乐的一种结构体式,又称板腔变化体。即以对称的上下句作为唱腔的基本单位,在此基础上,作各种节奏速度的板式变化。梆子、皮黄系统的剧种是板腔体的代表。

(四) 梆子腔

1. 含义

梆子腔又称西秦腔、乱弹、秦腔,是起源于陕西、山西、甘肃一带的戏曲曲种,明代后期流行。

2. 曲调来源

其曲调主要源于陕、晋、陇东等地的民间曲调,声音高亢激越、气势雄壮。

3. 分类

梆子腔属板腔体,唱腔有一个基本曲调,按角色要求和剧情变化分花音、苦音两大类。花音又叫欢音,用来表达欢乐的情感;苦音又叫"哭音",用来表达悲哀的情感。

(五) 皮黄腔

1. 含义

皮黄腔即西皮腔与二黄腔相结合的声腔。

2. 分类

(1) 西皮腔:西皮腔较明朗流畅,常用于表现喜悦、激动、高亢的情绪。

(2) 二黄腔:二黄腔较深沉柔和,常用于表现回忆、沉思、感叹、悲愤的情绪。

(六) 京剧

1. 形成背景

京剧是以皮黄腔为主的戏曲剧种,因形成于北京而得名。京剧音乐属于板腔体,

其主要唱腔包括西皮、二黄两种。京剧的角色行当划分比较严格，为生、旦、净、丑等。京剧较为著名的作品有《空城计》《赵氏孤儿》《穆桂英挂帅》等。自清康熙末叶开始，昆曲逐渐衰落，乱弹诸腔代之而起，如梆子腔、秦腔、楚腔、皮黄腔等等。它们在音乐上突破了曲牌体的形式，创造了以板式变化为主的板腔体式。乾隆中期出现了雅部与花部对峙的局面。

2. 四大徽班进京

1790年，乾隆皇帝八十大寿，诏令四大徽班（三庆、四喜、春台、和春）进京会演，北京成了全国戏曲家的聚集地。徽调艺术家们来到北京后，与其他剧种（特别是汉剧）的艺术家们进行了交流，吸收了其他剧种的艺术滋养，经过60多年的发展，逐渐发展为京剧，取代了衰退的昆曲，流行全国。

3. 唱腔

京剧的唱腔以皮黄腔为主，是西皮与二黄两种声腔相结合的产物。另外还有南梆子、四平调、高拨子和吹腔。

4. 板式

京剧以原板为基础，通过曲调、速度、节奏、节拍的变化，发展出一系列不同的板式，如导板、回龙、慢板、二六、流水、垛板等，用以表达剧情，刻画不同的人物性格。

5. 京剧表演艺术家

京剧发展史上曾出现过很多著名的表演艺术家，如光绪以来的梅巧玲、谭鑫培、汪桂芬、刘鸿声、周信芳、杨小楼、马连良、梅兰芳、程砚秋、荀慧生、尚小云等（后四者被称为"四大名旦"），他们杰出的表演艺术及高尚的艺术人格，为京剧艺术增添了无穷的光彩。

例如：谭鑫培，湖北武昌人，工老旦兼老生，谭派创始人，曾与孙菊仙、汪桂芬并称"老生新三杰"。被誉为"伶界大王"，弟子有王月芳、余叔岩等。

谭鑫培在京剧艺术上所取得的成就，主要体现在三个方面：

① 善于博众长而融于一身，开创了轻快流利、委婉纤巧的谭派唱腔。

② 统一了京剧字音。光绪中叶，谭鑫培以湖广音夹京音、读中州音韵的方法，统一了京剧的字音念唱，这一改革弥补了京剧字音上的缺陷，使京剧艺术的发展更为迅速。

③ 谭鑫培一生中演出剧目极多，代表性角色有《战太平》中的花云、《空城计》中的诸葛亮、《定军山》中的黄忠等。

第三节 | 现代戏曲音乐

一、背景定义

20 世纪 50 年代末 60 年代初是传统戏曲音乐向当代戏曲音乐过渡的重要时期。1964 年以来,在全国各地访问和调研并组成一个完整的乐队为戏曲伴奏是非常普遍的。在此期间,上海京剧团在北京天桥剧院演出的《智擒惯匪座山雕》和北京京剧院的《杨门女将》,它们的伴奏比 20 世纪 50 年代的戏曲更丰富、更深刻。

紧接着出现了如《沙家浜》《红灯记》《智取威虎山》《海港》《龙江颂》《杜鹃山》等"样板戏"。这些剧目全部放弃了原有的民间音乐伴奏,采用了西方的管弦乐伴奏。这一时期的戏曲伴奏在音乐表现、音色、音域、音势等方面都达到了前所未有的高度。

另外,在作曲方面,现代戏曲音乐也进行了新的探索与尝试,它的明显标志是作曲家的作用加强了,演员、琴师的唱腔因素减弱了。在音乐结构方面,从传统戏曲的单一板式走向成套唱腔板式的创新;在幕前曲与背景音乐的创作方面,也从过去套用传统曲牌的手法走向独立成章的器乐曲的创作。如《智取威虎山》中《打虎上山》的前奏曲,《红灯记》第十场《伏击歼灭》的幕间曲,《龙江颂》尾声《丰收凯歌》的幕间曲、《杜鹃山》第七场《飞渡云堑》的舞蹈音乐等,都曾给人留下深刻的印象,这些现代音乐的创作因素及表现手段,无疑为我国现代戏曲的形成提供了宝贵的创作经验。

后来又出现了交响乐《沙家浜》《智取威虎山》立体化、交响化的大型音乐作品。从音乐创作的角度来看,这些作品在表演水准上,都达到了中国一流水平,达到了一个时代的高峰。

二、兴起

随着时代的变迁和人们对艺术需求的多样化,任何艺术形式都需要适应不同的环境和空间。在这个过程中,传统的戏曲表演所受到的关注和欣赏越来越少,除了少数戏剧爱好者之外,广播电视等媒体的作用逐渐超过了传统剧场的效果。

同时,戏曲音乐也在不断发展壮大,近年来出现了两个引人注目的音乐形式:一是

戏曲歌曲的兴起；二是许多京胡琴师们开始举办京胡独奏音乐会，摆脱了过去在九龙口的寂寞境地。这两种现象的出现，并非因为这些艺术家们"不务正业"或"不甘寂寞"，而是现代戏曲发展的必然结果。

戏曲歌曲的出现标志着歌曲创作者正深入挖掘中国民族音乐中最高成就的戏曲音乐；而京胡独奏音乐会则是京胡琴师们通过对数百首戏曲曲牌的积淀，展现出独奏的能力，并从幕后走向舞台的必然结果。

这两种新的音乐形式无疑为中国现代戏曲音乐增添了丰富多彩的形式。总之，随着时代的发展和人们的需求变化，艺术形式也需要不断变革和创新。戏曲歌曲和京胡独奏音乐会的出现是现代戏曲多元发展的必然结果，它们为中国现代戏曲音乐注入了新的活力和魅力。

三、作品形式

现代戏曲音乐已不同于传统的戏曲音乐，它的展示有三大舞台空间：剧场戏院、音乐厅和广播电视。因此，对于从事戏曲音乐的作曲家们，其创作活动就产生了多方位的走向：一是为戏曲谱曲；二是为戏曲清唱，包括戏歌谱曲；三是为戏曲器乐也包括音乐会作曲。尤其是第三项，给了作曲家们无限广阔的创作空间，因此可以创作如下的一些作品形式：

（1）主奏乐器。如京胡、板胡、梆（曲）笛、琵琶、古筝等乐器的独奏、重奏及协奏。

（2）独立成章的管弦乐和民族管弦乐作品。

（3）大型交响套曲型的音乐作品。

（4）戏曲清唱剧。

（5）戏曲风格的乐舞或舞剧。

综上所述，这些戏曲音乐新品种为大家所熟知的作品如下：

器乐独奏作品：笛子独奏《五梆子》《三五七》《蓝桥会》；板胡独奏《秦腔牌子曲》《河北花梆子》《红军哥哥回来了》；二胡独奏《秦腔主题随想曲》《影调》《宝玉哭灵》《河南小曲》；扬琴独奏《林冲夜奔》；古筝独奏《文姬归汉》；京胡独奏曲《夜深沉》等。

民乐合奏曲：《京调》《迎亲人》《紫竹调》《吴江歌》《采茶舞曲》《昭君怨》《将军令》等。

大型交响套曲：小提琴协奏曲《梁祝》；交响乐《沙家浜》《智取威虎山》《杨门女将》；交响组曲《苏三》等。

第四节 经典戏曲音乐赏析

一、《夫妻双双把家还》

《夫妻双双把家还》是一首黄梅戏的经典曲目,是根据黄梅戏《天仙配》而创作的歌曲。此曲由陆洪非填词,时白林、王文治谱曲。

(一)简介

黄梅戏《天仙配》讲述,董永家贫,父亡,卖身傅员外为奴三年,得资葬父。玉帝七个女儿戏于鹊桥,窥视人间,最小的七仙女钟情于董永,只身下凡,与其结为夫妻。为将董永三年长工改为百日,七仙女邀众姐相助,一夜之间织成锦绢十匹,夫妻双双回转家门。此时玉帝得知七仙女下凡之事,震怒,令其即刻回宫,否则祸及董永。七仙女无奈,忍痛泣别,留下千古憾事。《天仙配》又名《七仙女下凡》,移植自青阳腔,经历代艺人的表演加工而具黄梅戏特色。《夫妻双双把家还》为其中一段经典唱段。

(二)歌词

树上的鸟儿成双对
绿水青山绽笑颜
随手摘下花一朵
我与娘子戴发间
从今再不受那奴役苦
夫妻双双把家还
你耕田来我织布
我挑水来你浇园
寒窑虽破能避风雨
夫妻恩爱苦也甜
你我好比鸳鸯鸟
比翼双飞在人间

（三）唱腔和语言特点

黄梅戏唱段《夫妻双双把家还》，唱腔典雅、婉约，结构严谨有序。黄梅戏的演唱风格以质朴流畅为特点，表现出黄梅戏的旋律之美，唱词的语调与音乐的旋律线高度一致。安庆人讲话就像唱黄梅戏，而《夫妻双双把家还》中就有几句既像在唱又像在念白的乐句，如第一句"树上的鸟儿成双对"旋律起伏较小，几乎用安庆的语调，由一个姑娘演唱，歌声甜美，有点像西方剧里的叙事。此段运用现代音乐创作方法对唱腔进行创作，使唱腔具有黄梅戏旋律的特点，同时又显示出声乐创作的一般规律。

黄梅戏的咬字特别讲究一个字的归韵，有点类似汉语拼音的拼读练习。如："绿水青山绽笑颜"中的"笑"字，要按照 x-i-ao 慢慢地展开，最后在 ao 上着重归韵。整个唱段音域跨度只有 11 度，几乎适合任何年龄段的人来唱。《夫妻双双把家还》富有地方戏曲的语言特征，即"以安庆方言为基础，唱念都具有安庆人的说话语调"。从唱词与旋律的"对位"上来研究，绝大多数唱词都是"一字对一音"，较少出现"一字对多音"的情况；"一字对一音"相对于"一字对多音"唱起来要更易上口，也许这正是许多人喜欢唱黄梅戏的原因之一。

在唱词的咬字上，绝大多数唱词都是标准的普通话咬字，在个别字上凸显安庆地方方言的咬字特征。如第一句"树上的鸟儿成双对"中"的"在这里唱成 dí，这属于安庆地道的方言特点，在安庆方言中"的"字都是念作 dí。第二乐句"绿水青山绽笑颜"中的"绿"在这里唱成"lǔ"，"绿"字在安庆方言中有两种读音，分别是 lǔ 和 lǒu。第三句"随手摘下花一朵"中的"摘"字读 zé。第九乐句"寒窑虽破能避风雨"中的"避"字唱成 bēi。这些只是在个别字上保留安庆地方方言的咬字特点，如"从今再不受那奴役苦"中的"奴"字就直接唱成 nú，而没有唱成安庆方言 nóu。这种保留部分方言咬字的唱法既凸显了黄梅戏的风格特征，又可以脱离地域限制，让更多人都能听懂，以利于全国范围内传唱。

（四）音乐风格

黄梅戏唱段《夫妻双双把家还》曲调优美且简单、易学，唱段开始采用的是人们非常喜欢的男女对唱的形式。第一句和第三句是女生唱的，只在这两句的第二小节做了一下"加经过音"的旋律装饰处理。第一句和第三句的加花处理，不仅保证了旋律的统一性，还保证了其鲜活生动性。男生乐句第二句和第四句则是完全一模一样的旋律重复。就整个男女对唱部分而言，基本上是旋律不变，通过唱词的变化或者旋律的较少

变化来演唱,一字一拍,旋律简单易学。

在唱段最后的高潮部分,安排了两句复调式的男女二重唱,这种方式有别于传统的对唱,是一次大胆的创新,有利于推动唱段高潮的到来。在旋律创作上,一改前面对唱部分的旋律的重复,对旋律做了大幅度的调整,但在乐曲结束的最后 3 小节又男女旋律一样,这样就保证了唱段的统一性和完整性,配合了夫妻间的那种"齐心协力把家还"的思想感情。

全曲旋律起伏较小,只在 11 度音程内(小字组的 b 至小字二组的 e),符合安庆人的语调特点,同时也降低了传唱的难度。整个唱段的旋律走向和歌词语调基本上是保持一致的。如第一句"树上的鸟儿成双对"中的"树上"就是一个音程的下行,与"树上"这个词的基本语调基本保持一致;还有就是"夫妻双双把家还"的"双双",只是一个下行的二度级进,这也正好符合词语语调的声调特点。唱段的曲式结构方整,符合大众的审美习惯,具有雅俗共赏的风格特征。

二、《说唱脸谱》

(一) 基本信息

《说唱脸谱》是一首京剧与流行音乐相结合的戏歌,借鉴京剧唱腔和旋律,将我国的传统戏曲元素巧妙地融入歌曲之中,使整首歌听起来朗朗上口,亦歌亦戏。这首歌由作词家阎肃作词,作曲家姚明作曲,并由青年歌手谢津演唱,流传甚广,深受人们喜爱。

《说唱脸谱》属于京歌。京歌也称京味歌曲,总称戏歌。京歌本身不是京剧选段,是京剧曲调跟流行音乐相结合这一风格的歌曲。

京歌是加上了京剧音乐元素的歌曲,是对京剧的改良与创新,对现代歌曲的充实与丰富。京歌,作为歌中的阳春白雪、珍稀极品,大多情深意远,悱恻缠绵,大气磅礴。它代表作品有《故乡是北京》《说唱脸谱》《梨花颂》《梅兰芳》《情缘》《我是中国人》《前门情思大碗茶》等。

(二) 歌词

那一天爷爷领我去把京戏看
看见那舞台上面好多大花脸
红白黄绿蓝咧嘴又瞪眼
一边唱一边喊　哇呀呀呀
好像炸雷　喊喳咔喳震响在耳边

（间奏）

蓝脸的窦尔敦　盗御马

红脸的关公　战长沙

黄脸的典韦　白脸的曹操

黑脸的张飞　叫喳喳……

（rap）

说实话京剧脸谱本来确实挺好看

可唱的说的全是方言怎么听也不懂

慢慢腾腾咿咿呀呀哼上老半天

乐队伴奏一听光是锣鼓家伙

隆格里格三大件

这怎么能够跟上时代跟上潮流

吸引当代小青年

（间奏）

紫色的天王　托宝塔

绿色的魔鬼　斗夜叉

金色的猴王　银色的妖怪

灰色的精灵　笑哈哈……

（rap）

我爷爷生气说我纯粹这是瞎捣乱

多美的精彩艺术中华瑰宝

就连外国人也拍手叫好

一个劲地来称赞

生旦净末唱念做打

手眼身法功夫真是不简单

你不懂戏曲　胡说八道

气得爷爷胡子直往脸上翻

（间奏）

老爷爷你别生气

允许我申辩

就算是山珍海味老吃也会烦

艺术与时代不能离太远

要创新要发展

哇呀呀呀

让那老的少的男的女的大家都爱看

民族遗产一代一代往下传

（间奏）

一幅幅鲜明的　鸳鸯瓦

一群群生动的　活菩萨

一笔笔勾描　一点点夸大

一张张脸谱　美佳佳

哈哈哈

（三）词曲鉴赏

《说唱脸谱》这首歌巧妙地将通俗歌曲的演唱风格及伴奏手法与曲艺音乐、戏曲音乐融合在一起，它既是流行歌曲，又是京剧唱段。以《说唱脸谱》为基点加入创新，将更多的京剧艺术知识融入课堂，引导年轻人进行多种形式的参与，并让他们在欣赏中体验京剧这一古老剧种的艺术魅力；使这首歌成为年轻人热爱京剧的良好开端，引导青年关注京剧艺术，并让他们明白弘扬中国的戏曲艺术人人有责，激发青年的民族自豪感。

三、《梨花颂》

《梨花颂》为新编历史京剧《大唐贵妃》的主题曲，杨乃林作曲，翁思再作词，属于京歌。内容直接呼应《大唐贵妃》中唐明皇和杨贵妃的爱情主题，唱腔设计以京剧二黄调式为主调，加入了梅派唱腔特色，个人主唱与合唱相辅相成，委婉与大气相结合。

（一）历史背景

《梨花颂》为大型交响京剧《大唐贵妃》的主题曲。《大唐贵妃》是关于杨贵妃的故

事,结合梅派剧目《贵妃醉酒》及《太真外传》而成。

《大唐贵妃》讲的是唐玄宗李隆基,也就是梨园始祖唐明皇,和他的妃子杨玉环(杨贵妃)之间的爱情故事。杨贵妃天生丽质,能歌善舞;唐明皇文治武功,还能演戏司鼓。杨玉环初见唐玄宗时,衣道士服,号太真。因天生丽质,遂被玄宗纳入后宫,册封为贵妃,统领后宫。杨贵妃色艺倾国,深受宠爱,杨家兄弟姐妹亦因其荫,受封赐爵。因杨贵妃爱吃荔枝,玄宗敕各省贡荔枝,"一骑红尘妃子笑,无人知是荔枝来"(杜牧《过华清宫绝句三首·其一》)。

杨玉环得玄宗赐浴,到长生殿乞巧盟誓,共誓君妃情笃、永世和谐。玄宗终日沉湎酒色,"从此君王不早朝"(白居易《长恨歌》)。贵妃诞辰,欢宴骊宫,翠盘艳舞,赢得君王擂鼓助兴。可是,在安史之乱的背景下,这一对美好的姻缘被迫拆散。

为了挽救大唐皇帝的命运,杨贵妃挺身而出,马嵬坡上毅然就死,做了安史之乱的替罪羊。后战乱既平,移师回銮,池苑依旧,物是人非。玄宗昼夜思念,广求方士搜寻玉环魂魄,果得玉环于海上仙山,并与玉环梦中相会。杨贵妃的一生如此短暂,哪怕曾经绚烂无比,到头来还是难逃厄运。她一生只为三郎,可叹三郎也是痴情之人。这天生丽质的人儿,如今留下的是长恨一曲千古谜,长恨一曲千古思。

(二)戏曲歌词

梨花开,春带雨

梨花落,春入泥

此生只为一人去

道他君王情也痴　　情也痴

天生丽质难自弃

天生丽质难自弃

长恨一曲千古谜

长恨一曲千古思

只为你霓裳羽衣窈窕影

只为你彩衣织就红罗裙

只为你

只为你轻舞飞扬飘天际

我这里款款一曲诉深情

切莫道佳期如梦难觅寻
我分明见你飘飘欲仙展彩屏
切莫道云海迢迢星河远
我盼相逢
金风玉露绕祥云

啊……
我那天长地久的至爱
我那无法倾诉的知音
我那天长地久的至爱
我那无法倾诉的恋人

(三) 艺术特色

《大唐贵妃》歌舞并重，尤其唱词具有较高的文学品位，且其旋律多有创新，是能从整体上体现梅派神韵和精髓的剧目。此剧结构严谨，词曲典雅，意境深邃，回味悠长，感人肺腑。

四、《女驸马》

《女驸马》是黄梅戏《女驸马》中的著名唱段。

(一) 歌词

为救李郎离家园
谁料皇榜中状元
中状元着红袍
帽插宫花好啊好新鲜
我也曾赴过琼林宴
我也曾打马御街前
人人夸我潘安貌
原来纱帽罩啊罩婵娟
我考状元不为把名显
我考状元不为做高官
为了多情的李公子
夫妻恩爱花好月儿圆

(二)曲体结构分析

《女驸马》的旋律特征表现为:吸取了安庆小调的精髓,同时运用山歌拥有的音色特征,表现出浓郁的乡土气息。选段中的曲体结构主要由起板、下句、上句、落板四个乐句构成,为整个剧目营造严肃庄重的氛围,在曲体结构方面变化多样。此段的音乐是悠扬的,讲述了具有戏剧性的故事情节和场面,增加了《女驸马》剧目的文化内涵和历史风韵。

唱段的音乐是主题句的反复,配上倚音、滑音等技巧,为此唱段增添了色彩。从该唱段的旋律线条分析,该唱段属于下行音阶式,有时间入大二度、小三度级进往上或往下挑一下,与"换音"的形式相类似。在《女驸马》唱段中经常出现短句、乐句以及个别重要部位的旋律变化,这些均形成规律,在这些旋律中增加滑音、倚音等润腔,使得《女驸马》的音乐形态更加鲜明,表现出强烈的音乐艺术风格。

(三)伴奏音乐分析

在《女驸马》的伴奏音乐中,最开始运用高胡作为主要的伴奏乐器。随着乐器的发展和应用的创新,逐渐在伴奏音乐中形成了以民族乐器为核心、西洋乐器为辅助的伴奏形式,极大地增强了《女驸马》中音乐伴奏的感染力。在《女驸马》伴奏乐器的发展中,为了迎合演唱者对于表演以及伴奏的需求,又在其音乐伴奏中融入了一些京剧的技巧,尝试一些新的伴奏乐器。比如,此唱段的前奏音乐,可以将观众带入剧情故事中。

现代黄梅戏《女驸马》的前奏通常使用笛子、高胡、琵琶等民族乐器,增加了作品的色彩性,使得表演更加具有表现力。作品的前三个小节均是通过慢板引出,而与之相连的是具有较强音乐节奏的旋律,将拉弦、弹拨等乐器穿插在《女驸马》伴奏音乐之中,既渲染了氛围,又将作品的主旋律留在了听众的脑海里,充分发挥了其伴奏音乐的功能。

五、《贵妃醉酒》

京剧《贵妃醉酒》又名《百花亭》,是一出单折戏,取材于中国唐朝历史人物杨贵妃的故事,经中国著名京剧表演艺术家梅兰芳先生创作、表演而广为人知,是梅派代表剧目之一。

该剧描写的是杨玉环深受唐明皇的荣宠,本是约唐明皇百花亭赴筵,但久候不至,

随后知道他早已转驾西宫,于是羞怒交加,万端愁绪无以排遣,遂命高力士、裴力士添杯奉盏,饮致大醉,后来怅然返宫的一段情节。

《贵妃醉酒》通过动作和唱词、曲调,表达了杨贵妃由期盼到失望,再到怨恨的复杂心情。

(一)主题思想

京剧《贵妃醉酒》取材于中国唐朝帝王唐玄宗的宠妃杨玉环的部分人生经历,通过优美的动作和华美的唱词、曲调,表达杨贵妃由期盼到失望,再到怨恨的复杂心情。

该剧不以情节取胜,它细腻生动地以难以比拟的优美,表现了杨贵妃这个绝代美人由喜悦到烦闷的心境变化。它从封建帝王最亲近的妃子身上,揭开了封建制度一个黑暗的角落。

(二)艺术特色

《贵妃醉酒》的主要内容是建立在程式动作基础上的舞蹈与唱,但它们同时也都是生活里的行动,如行走、上、下桥、看鱼、鸳鸯和看雁,不过,这些动作又与人们真正生活里的所作所为不一样,它们都比生活里的夸张,是美化了、舞蹈化了的。这一类的动作和身段在京剧舞台上比比皆是,如进门、关门、拆信、看信、骑马、坐轿等等。这些动作大多用来叙述故事,但也常常用来描写角色的心理活动。

(三)音乐赏析

《贵妃醉酒》是歌舞并重的戏,唱腔是一条主要的音乐线索,衬托舞蹈动作的胡琴曲牌是另一条主要的线索,它们交替出现,构成音乐的主体。说白与锣鼓点是附属的、过渡性的,没有独立意义。很多不同的胡琴曲牌由贯穿发展的四平调唱腔贯穿起来。音乐中交织着主题再现(回旋性)的原则、对比的原则与变奏性的原则。全剧音乐中有比较复杂的调性调式变化,给音乐以向前运动的动力。声乐与器乐的对照加上调性调式的变化,构成全剧音乐曲式结构的轮廓。

唱腔是表现杨贵妃的心情由闲适喜悦到烦闷怨愤和她由端庄矜持到醉后失态的最生动的手段。四平调不断随着人物情绪的变化而改变自己的性质,终于面目全非。结尾的四平调和开始的四平调形成鲜明的对照。《贵妃醉酒》的四平调可以说是《贵妃醉酒》专用的腔调,具有极独特的曲调与少见的句法变化。

《贵妃醉酒》的音乐除去上、下场部分之外,可以分为三个大段落。第一、第三段以声乐为主,第二段以器乐为主,有调性调式等变化,好像一个插入的对比段。第三段是

第一段的"再现",三段落间均有调性、调式对比,相互间形成一个有联系、有对比的有机整体。大段落中还可划分出小段,随着剧情变化,各个段落各有不同的作用与不同的性质。

六、《谁说女子不如男》

《谁说女子不如男》选自豫剧《花木兰》,是由剧作家陈宪章和王景中从马少波京剧剧目《木兰从军》改编的一部豫剧,主唱为豫剧大师常香玉,是1951年常香玉为抗美援朝捐献"香玉剧社号"战斗机进行义演时的主要剧目。这一唱段,脍炙人口,已成为豫剧的代表性唱段之一。乍看之下,这段唱词没有典雅的文句、华丽的辞藻,明白如话,平淡无奇,但仔细探求,就会发现别有韵味。从内容上看,这一唱段赞美了妇女在社会生产和战争年代中的巨大贡献。

<div style="text-align:center">

谁说女子不如男

刘大哥讲话理太偏,
谁说女子享清闲?
男子打仗到边关,
女子纺织在家园。
白天去种地,
夜晚来纺棉,
不分昼夜辛勤把活干,
将士们才能有这吃和穿。
你要不相信(哪),
请往这身上看,
咱们的鞋和袜,
还有衣和衫,
千针万线可都是她们连(呐)。
有许多女英雄,
也把功劳建,
为国杀敌是代代出英贤,
这女子们哪一点儿不如儿男。
嘿嘿!

</div>

七、《牡丹亭·游园》

《牡丹亭》是明代剧作家汤显祖的代表作,与《紫钗记》《南柯记》和《邯郸记》并称为"临川四梦"或"玉茗堂四梦"。

《牡丹亭》又名《还魂记》,或称《牡丹亭还魂记》,是汤显祖剧作中成就最高的作品。他自己也说:"一生四梦,得意处唯在《牡丹》。"《牡丹亭》全剧共五十五出(场),【绕池游】至【隔尾】称为《游园》,《游园》处于《学堂》和《惊梦》之间,既是贯穿剧情的需要,又是为《惊梦》《寻梦》以至于后来杜丽娘为情而死、因情而复生作铺垫。

牡丹亭·游园

【绕地游】

梦回莺啭,

乱煞年光遍。

人立小庭深院。

炷尽沉烟,

抛残绣线,

恁今春关情似去年?

晓来望断梅关,宿妆残。

你侧着宜春髻子恰凭栏。

剪不断,理还乱,闷无端。

已吩咐催花莺燕借春看。

云髻罢梳还对镜,

罗衣欲换更添香。

【步步娇】

袅晴丝吹来闲庭院,

摇漾春如线。

停半晌,整花钿。

没揣菱花,偷人半面,

迤逗的彩云偏。

步香闺怎便把全身现!

今日穿插的好。

【醉扶归】

你道翠生生出落的裙衫儿茜，

艳晶晶花簪八宝钿。

可知我常一生儿爱好是天然。

恰三春好处无人见。

不提防沉鱼落雁鸟惊喧，

则怕的羞花闭月花愁颤。

早茶时了，请行。你看：

画廊金粉半零星，

池馆苍苔一片青。

踏草怕泥新绣袜，

惜花疼煞小金铃。

不到园林，怎知春色如许！

【皂罗袍】

原来姹紫嫣红开遍，

似这般都付与断井颓垣。

良辰美景奈何天，

赏心乐事谁家院？

朝飞暮卷，云霞翠轩；

雨丝风片，烟波画船。

锦屏人忒看得这韶光贱！

昙花都放了，那牡丹还早。

【好姐姐】

遍青山啼红了杜鹃，

荼蘼外烟丝醉软。

春香啊，牡丹虽好，他春归怎占的先？

成对儿莺燕啊。

闲凝眄生生燕语明如剪，

呖呖莺歌溜的圆。

【隔尾】
观之不足由他缱,
便赏遍了十二亭台是枉然。
倒不如兴尽回家闲过遣。
开我西阁门,展我东阁床。
瓶插映山紫,
炉添沉水香。
蓦地游春转,
小试宜春面。
春啊,得和你两流连。
春去如何遣?
咳,恁般天气,好困人也。
············

八、《刘海砍樵》

《刘海砍樵》是湖南花鼓戏中的名篇。"刘海砍樵"这段爱情传说在湖南可以说是家喻户晓,而随着花鼓戏《刘海砍樵》的演绎和传唱,也为全国不少观众所熟悉。但是,很少有人知道这个戏曲的发源地——湖南常德。

(一) 歌词

比 古 调

(女)我这里将海哥好有一比呀!
(男)胡大姐,
(女)哎!
(男)我的妻,
(女)啊!
(男)你把我比作什么人啰!
(女)我把你比牛郎,不差毫分哪!
(男)那我就比不上啰!
(女)你比他还要多啊。
(男)胡大姐你是我的妻啰,

（女）刘海哥你是我的夫啊。

（男）胡大姐你随着我来走啰，

（女）刘海哥你带路往前行啊。

（男）走啰嗬，

（女）行哪，

（男）走啰嗬，

（女）行哪，

（合）得儿来得儿来得儿来哎哎。

（男）我这里将大姐也有一比呀！

（女）刘海哥，

（男）哎！

（女）我的夫，

（男）啊！

（女）你把我比作什么人哪？

（男）我把你比织女，不差毫分哪？

（女）那我就比不上哪！

（男）我看你俨像着她啰。

（女）刘海哥你是我的夫啊，

（男）胡大姐你是我的妻啰。

（女）刘海哥你带路往前走啊，

（男）我的妻你随着我来行啊，

（女）走啊，

（男）行啊啰，

（女）走啊，

（男）行啊啰，

（合）得儿来得儿来得儿来哎哎。

（二）音乐分析

1. 唱词特点

《刘海砍樵》是属于湖南花鼓戏分支中的长沙花鼓戏，在表演时采用长沙方言来进

行演唱,所以在唱词的发音中就具有浓厚的长沙方言特点。经过分析对比,概括总结了以下几点:

(1) 声母 h 与 f:在普通话中声母为 h 的字到了长沙方言中声母就要变成 f。在《刘海砍樵》的唱词中就有"胡大姐你是我的妻啰",其中的"胡"字应读成 fú。除此之外,还有一种 f 转变成 h 的情况,就是那些普通话中发音为 feng 的字,比如"凤、蜂"等字。

(2) 声母 n 全部换成声母 l,这是湖南人说话最有特点的一处。比如"那"读成 là;"南"读成 lán。在实际的唱词中就有"你把我比作什么人啰"中的"你"字。

(3) 平舌音和翘舌音:在普通话中的翘舌音到了长沙话中就全部转变为平舌音。如"胡大姐你是我的妻啰"中的"是"字。

2. 旋律特点

《刘海砍樵》这一个片段中,旋律的发展和变化都呈现出特有的规律。

(1) 重复:重复是音乐创作中一种最常见的旋律创作手法,无论是在中国传统音乐中还是在西方音乐中都随处可见。在中国戏曲音乐中,重复被称为"垛","垛"的形成主要是在那些旋律节奏较为紧密和字多腔少的位置,以此来起到发展某一个局部乐思以及扩充结构的作用,具有一定的展开性功能。

(2) 合头合尾的旋律发展手法:此手法的运用可以让每个旋律的句读清晰明了,同时也可以没有明显的停顿和间隙,此时的音乐就有了浑然一体之感,可以体现出"音断意连"感觉。比如,在《刘海砍樵》的《比古调》片段中就通过运用此手法,形象地体现出刘海和胡秀英之间深厚的爱意以及强烈的情感。

(3) 扣的旋律发展手法:扣又被称为"连环扣",这种手法可以让旋律更加通顺流畅而且非常适合用在人物对唱的片段中。

(4) 有许多装饰音为旋律的进行加花:如颤音、滑音、倚音等。这些装饰音的加入不仅丰富了旋律色彩,而且使得旋律音调更加符合长沙人说话语调的特点,使得整个唱段更加具有地方色彩。

总之,《刘海砍樵》向人们展现了一段狐仙与樵夫的传奇爱情故事。唱段展现了刘海与胡秀英美好忠诚的爱情,歌颂赞扬了积极正确的人生观,也体现了当时劳动人民对自由恋爱的强烈欲望以及对当时封建思想的厌恶。全剧的内容朴实无华、独具特色的表演形式让观众对此剧目赞叹不已。

如今,此剧目已经正式表演了很多场,甚至走向了世界的舞台,在全世界都产生了深远影响。

第五章

05

歌剧赏析

歌剧是一门综合艺术，它将音乐、戏剧、文学、舞蹈、舞美等艺术元素融为一体，其类型丰富多样。音乐在歌剧中是重要的组成部分，表现优越的歌剧演员必须同时具备高超的表演与演唱能力，并根据脚本与乐谱来塑造人物形象，另外他们还担负着刻画人物性格、揭示剧情发展、增强戏剧矛盾的冲突等任务。

第一节　歌剧的构成要素

一、歌剧的艺术元素

歌剧中音乐元素的构成因年代、地域、体裁、作曲技法而异。声乐部分的演唱形式有独唱、重唱和合唱等几种，歌词是剧中表现故事情节的人物台词；器乐部分通常有前奏曲、幕间曲、伴奏织体等，用于烘托环境氛围，表达人物情绪；随着歌剧的发展，歌剧导演在编排中还会加入舞蹈以渲染情节。

二、歌剧中的声乐创作类型

1. 宣叙调

宣叙调是外国歌剧中一种重要的具有叙述、表现人物对白的曲调，或称朗诵调，主要用于叙述故事以及表现人物对话，音乐上和说话的语调较为类似，旋律上语言性更强，节奏也比较自由。宣叙调常用于咏叹调前面的简短叙述，或称引子，用于咏叹调之前交代故事情节、描述时代背景、激化人物之间矛盾等，很像京剧里的韵白。宣叙调在演唱的时候，会推动剧中情节的发展。宣叙调有两种：第一种称为"干宣叙调"，其特点是只用简单的和弦式伴奏；另一种是"配有伴奏的宣叙调"，通常有乐队进行伴奏，变化形式也较多。

2. 咏叹调

咏叹调是歌剧中的一种抒情独唱曲目，用于刻画人物形象，表现人物心理活动。咏叹调通常音乐体积大，音域宽，旋律强，戏剧性强，表现力丰富，在歌剧中占有重要地位，很多演唱者在音乐会上也会进行演唱。咏叹调通常安排在剧情发展的关键时刻，着重表现剧中人在特定场景中的思想感情。此时，剧情发展暂停，重在人物内心的表达。

3. 重唱

重唱在叙事和激烈矛盾冲突的场面中很常见，有多个声部，声部根据演出的人数不同而不同。在重唱中，根据每个演员所扮演的角色对具体事件的不同反应，歌词往往不同。

4. 合唱

剧中群众角色所唱的声乐曲，在歌剧中可起多重作用，如推进氛围、表现群演和大场景的情绪等。

第二节　中国歌剧的发展

宋元以来形成的各种戏曲，以歌舞、说白并重，其已经属于歌剧的性质。但中国现代歌剧的发展要从二十世纪二三十年代开始算起。

由作曲家黎锦晖创作的儿童歌舞剧《小小画家》(1928 年)、《麻雀与小孩》(1921 年)等，有故事情节、人物，以歌唱为主，有表演、舞蹈，有乐队伴奏，有布景、化装，有一定的戏剧性，开创了中国民族歌剧创作的新局面。

20 世纪 30 年代以来，中国戏曲进入了探索阶段，出现了不同的流派、主题和形式。从类型上看，有歌舞剧、杂剧、音乐剧、阳剧、连续剧等；题材主要体现民族英雄的事迹、民间故事、抗日生活和抗战精神等方面；从形式上讲，有近百部作品改变了传统的戏曲形式，将戏剧与歌曲相结合，或根据民歌改编文本。1934 年，聂耳和田汉创作了《扬子江暴风雨》，聂耳称之为"新歌剧"。自 20 世纪 30 年代中期开始，一些专业作曲家探索了各种创作民族歌剧的方式，包括《桃花源》《上海之歌》《大地之歌》《沙漠之

歌》等,其中大部分借鉴了西方歌剧的创作模式,努力解决戏剧音乐的问题。

1942年延安文艺座谈会以后,新秧歌运动中产生了新歌剧——1945年延安鲁迅文艺学院集体创作的我国第一部新歌剧《白毛女》,这是一部带有里程碑性质的新歌剧,是我国新歌剧成型的标志,为后来新歌剧的发展奠定了基础。

第三节　中国歌剧赏析

一、《白毛女》

《白毛女》是由延安鲁迅文艺学院集体创作的作品,由贺敬之、丁毅执笔,马可、张鲁、瞿维、焕之、向隅、陈紫、刘炽等作曲。1945年初作于延安,同年4月在延安首次公演。新中国成立后,几经修改,情节更为精练、紧凑。

剧中采用了如山西、河北、陕西等民歌和地方戏的曲调,借鉴了欧洲歌剧的创作经验,这部剧也是在新秧歌运动基础上发展起来的中国第一部新歌剧。剧中的《扎红头绳》《漫天风雪一片白》《我说、我说》等,都是音乐会上的保留曲目。

《白毛女》剧情简介:抗日战争时期,我国华北地区的地主黄世仁逼死佃户杨白劳,污辱其女喜儿,喜儿被迫逃入了深山靠山神庙的贡品维持生存。因为营养不良,她的头发渐渐变白,成了"白毛女"。八路军某部解放了杨各庄,从深山中找回喜儿,镇压了黄世仁。喜儿翻身后,参加了八路军。歌剧表达的主题是"旧社会把人变成鬼,新社会把鬼变成人"。

《扎红头绳》是杨白劳和喜儿在歌剧第一幕中的二重唱。喜儿的咏叹调是杨白劳演唱时深沉而压抑的主题基调的变奏,其速度和节奏的加快使旋律显得更加生动,表达了喜儿的天真无邪和对未来的期待。歌曲旋律优美亲切,塑造了天真淳朴的少女——喜儿的形象。

该剧在表演上的突出特点是借鉴了古典戏曲的歌唱、吟诵、道白三者结合的传统。人物出场通过歌唱作自我介绍,不少地方也用独白叙述事件过程,人物对话采用话剧的表现方法。

二、《江姐》

1964年,中国人民解放军空军政治部文工团根据小说《红岩》中有关江姐的故事创作了《江姐》。这个剧本是由羊鸣、姜春阳、金砂作曲。

该剧故事发生在新中国成立前夕,中共地下党员江雪琴(江姐)到华蓥山发动群众抗丁抗粮,发展武装斗争,配合解放战争的胜利进行。由于叛徒的出卖,江姐不幸被捕入狱,在狱中江姐对敌人的威逼利诱展开了针锋相对的斗争,最后英勇就义。剧中有多首脍炙人口的咏叹调,如《红梅赞》《革命到底志如钢》《五洲人民齐欢笑》《绣红旗》等。

歌曲《红梅赞》是贯穿全剧的主题歌,同时也是《江姐》的音乐主题,在剧中数次出现,每次出现都根据剧情的发展和人物刻画的需要加以变化。歌曲的素材主要借鉴四川扬琴和江南滩簧的音调,在地方戏剧的基础上加以音乐语言上的修饰,有着浓郁的民歌特点,使得旋律质朴优美,深情而又积极。

梅花属落叶乔木,素以耐寒立雪、典雅含蓄闻名,更与松、竹一起,被誉为"岁寒三友"。编剧阎肃填词时,深受毛主席诗词《卜算子·咏梅》的启发,很好地借梅花的不畏严寒、傲雪怒放的坚贞性格,比拟江姐坚强不屈的革命气节,并紧紧抓住"赞"字作为全曲的基本格调,这首歌的歌词寓意深刻,曲调辽阔。这首歌曲不但刻画了以江姐为代表的共产党员为了革命将个人生死置之度外的革命精神,还表现了革命先烈们坚强不屈的伟岸形象。

歌曲《我为共产主义把青春贡献》是江姐在被捕后,不惧敌人严刑拷打、威逼利诱,立誓要为共产主义牺牲一切的一首咏叹调。音调采用戏曲的拖腔,紧拉慢唱的同时具有流水板式的节奏,从多角度描绘了江姐的心理活动,展示了江姐高尚的思想和积极的革命精神。

三、《洪湖赤卫队》

歌剧《洪湖赤卫队》从1958年开始排练。1959年10月,该剧作为湖北省向国庆十周年献礼剧目首次进京演出。歌剧《洪湖赤卫队》是一部六场歌剧,讲述了发生在1930年夏天革命战争时期,湖北省洪湖地区在以韩英和刘闯为领导的地方革命武装的带领下,利用湖区地理优势与敌人作战,最后击败敌人的故事。

剧中人物韩英与秋菊的二重唱《洪湖水浪打浪》是流传最广的唱段之一,是赤卫队

打完胜仗后的一首独立性插曲。在开满荷花的湖面上,赤卫队队员们撑着小船在采莲,微风吹过,带来阵阵清香,这时韩英首先唱起了这首抒情、优美的歌曲。

歌曲《看天下劳苦人民都解放》出现在歌剧的第四场中,是韩英母女在狱中见面的时候所唱,由韩英独唱,是一首表达人物内心的咏叹调。它是整个歌剧中最能深刻揭示韩英内心世界的主要唱段,是革命乐观主义的生动表现。它描绘了韩英被捕后不屈不挠、视死如归的革命精神。唱段分为五个段落,创作借鉴戏曲音乐中的板腔手法,根据歌词的内容,运用不同板式的变化;旋律创作上运用欧洲歌剧中的咏叹调、宣叙调等手法,使音乐有戏剧性、有变化地加以展开。

第四节 外国歌剧赏析

一、《卡门》

《卡门》是法国作曲家比才完成于1874年,根据梅里美的同名小说改编的一部歌剧。作品通过叙述追求个性解放的女性——烟草女工卡门在爱情生活上的不幸遭遇,反映了吉卜赛人的悲惨命运。此剧是世界上最受欢迎的歌剧之一,可以说全世界每天都在上演。

本剧是法国大歌剧时期的一部具有悲情主义的歌剧。剧中女主角,一位美貌而倔强的吉卜赛女郎——卡门,让军人班长唐·豪塞堕入情网,唐·豪塞为了和卡门在一起,狠心地抛弃了他青梅竹马的情人——温柔而善良的米凯拉,后来唐·豪塞因为私自释放了与其他工友斗殴的卡门而被捕,出狱后为了追随卡门又加入了其参与的走私团伙,而喜新厌旧的卡门后来又爱上了斗牛士埃斯卡米里奥,最终唐·豪塞因爱生恨,杀死了卡门。

剧中的唱段《斗牛士之歌》可谓是家喻户晓,是一首充分表达人物形象的歌曲。这首节奏有力、音色浑厚的进行曲,成功地描写了剧中那位百战百胜的勇敢斗牛士的高大形象,也是展示男中音声音特点的一首世界闻名的歌曲。歌曲第一部分是描述性的旋律,跌宕起伏,刻画了斗牛场上惊心动魄的紧张气氛,表现他勇敢善战的英雄形象;第二部分雄壮豪迈的旋律、沉着稳健的节奏,宛如一首凯旋的进行曲,向我们塑造了斗

牛士埃斯卡米里奥气宇轩昂、英姿勃勃的形象。

《爱情像只自由鸟》也被称为《哈巴涅拉舞曲》，是一首表现卡门性格特点的咏叹调。这首歌曲展现了一个奢华、精致、神秘的卡门形象。歌曲表现了卡门在被捕后被中尉审问的场景，她不仅没有惧怕，反而心不在焉地唱起了一支小曲，形象地展现出了卡门的放荡不羁。这部作品至今仍然常常作为音乐会压台戏，明快的节奏和充满异国情调的风格使它作为单独的歌曲在世界范围内广为流传。

二、《茶花女》

意大利作曲家朱塞佩·威尔第在观赏小仲马的戏剧《茶花女》后，备受感动，立即邀请剧作家修改剧本，以短短6周时间谱曲完成，将其改编为歌剧，从而诞生了当今闻名遐迩的歌剧《茶花女》。1853年在意大利威尼斯凤凰歌剧院首演时，因男女主角表现不佳，惨遭失败。面对这样的结果，威尔第只说了一句话："时间会证明这次的失败究竟是主演的错还是我的错。"两年后，歌剧《茶花女》换了主角再次上演，立即造成轰动，至今已经是全世界最常被演出的歌剧。剧中多首歌曲，如《饮酒歌》、咏叹调《啊！梦里情人》、《及时行乐》等，已变成许多声乐家的必唱曲目，受欢迎的程度可称作歌剧界中的"流行金曲"。

故事发生在19世纪的巴黎，妓女薇奥列塔，因喜欢茶花，所以被称为"茶花女"。薇奥列塔深受青年阿尔弗莱德的真挚感情的感动爱上了他，离开了巴黎奢侈的社会，但阿尔弗莱德的父亲坚持要拆散他们，薇奥列塔被迫离开爱人，但阿尔弗莱德什么也不知道，他无法理解薇奥列塔的行为，并把她羞辱于大家面前。阿尔弗莱德的怨恨令薇奥列塔被困于肺病，后来他的父亲没能经受人性的考验，告诉了阿尔弗莱德有关薇奥列塔的真相，可为时已晚，薇奥列塔死在了情人的怀中。

剧中著名唱段《饮酒歌》是第一幕第二场中的一首歌，女主人公薇奥列塔刚刚从长期的疾病中恢复过来，在她的客厅里举行了一场宴会。阿尔弗莱德受到朋友的邀请参加了宴会。在薇奥列塔生病期间，许多富有的朋友离开了她。只有一个素未谋面的年轻人，每天给她送花，询问她的病情，这让她深受感动。在宴会上，薇奥列塔得知送花的人是阿尔弗莱德。她非常高兴，她的朋友们邀请阿尔弗莱德唱歌。他用这首歌表达了他对女主人公的爱，并唱出了美丽的青春和爱情，薇奥列塔也在歌唱时给出了一个精妙的回答。

三、《弄臣》

四幕歌剧《弄臣》完成于1851年,同年首演于威尼斯,剧本由波亚维根据雨果的名著《国王寻乐》改编,这部作品是威尔第最惊人的作品之一,至今久演不衰。

《弄臣》讲述了主人公里戈莱托貌丑背驼,在宫廷里当一名弄臣。年轻的曼图亚公爵沉迷于女色,而里戈莱托则成为他欺占女性的帮凶,这引起了公愤,人们甚至强迫他在不知情的情况下绑架自己的女儿吉尔达,当里戈莱托发现自己的女儿被交给公爵之后,他决定找个人来对付曼图亚公爵,计划暗杀他。当刺客将尸体交给里戈莱托时,他打开麻袋,发现了自己垂死的女儿,原来吉尔达爱上了公爵曼图亚,在得知这个阴谋后,为了爱而牺牲了自己的生命。

歌曲《女人善变》是第四幕中公爵的抒情歌,为一段著名的咏叹调,节奏跳跃灵动,音调花哨,生动地描绘了花心公爵的形象。据说当时威尔第为防止这首歌在演出前泄露出去,直至最后一次排练才将曲谱拿出来。在正式演出时,这首歌一夜成名,被一再要求返场,时至今日都广为流传。

《美丽的爱之女》是第三幕中公爵、玛德琳娜、吉尔达、弄臣的四重唱。弄臣里戈莱托计划在刺客开的小客栈里把公爵杀死,公爵来到后与刺客的妹妹玛德琳娜调情,弄臣的女儿吉尔达在窗外见此情景,感慨万分,而弄臣决心要复仇。威尔第以公爵的声部为主,其余三个声部都是装饰性的对比,但它们的旋律又都有各自的特点,充分显示了每个角色的曲调特征和人物性格,因此这段音乐既清晰,又有立体感,成为该剧中的经典,受到原剧作者雨果的赞赏。

四、《图兰朵》

歌剧《图兰朵》是意大利著名作曲家贾科莫·普契尼根据童话剧改编的三幕歌剧,是普契尼最伟大的作品之一,也是他一生中最后一部作品。

相貌倾国倾城的公主图兰朵的祖母遭入侵的鞑靼人俘虏凌辱后悲惨地死去,为了替祖母报仇,她想出了一个让外来的求婚者赴死的主意。她出了三个谜语,如果男人能猜中,就可以与她结为连理,猜不中就要被赐死。不同国家的王子都勇敢地来挑战,波斯王子因为没猜中,遭到了杀害;鞑靼王子卡拉夫乔装打扮,却猜破了谜语。虽然卡拉夫猜破了谜语,图兰朵却不愿实践诺言。卡拉夫要求图兰朵在第二天猜出他真实姓名,不然,就必须与他结婚。图兰朵找到了卡拉夫的侍女柳儿,柳儿为了

帮主人保守秘密而自杀。最终,还是卡拉夫自己说明了身份,赢得了图兰朵的尊敬,并同意嫁给他。

剧中咏叹调《今夜无人入眠》在各种欢庆场合几乎都被安排为必唱歌曲,其实南辕北辙。鞑靼王子卡拉夫被图兰朵的美貌吸引,决意要挑战谜底,结果他猜出了三个谜语,致使图兰朵惊恐万分、不知所措。这时轮到卡拉夫要图兰朵"猜谜"了,他表示:如果在明天拂晓之前你能知道我的名字,我就去赴死;反之就要嫁给我。于是图兰朵发出敕令:今夜北京城里无人能入睡,违者斩!除非在破晓之前有人能够获知那鞑靼王子的名字。惶恐不安的人们劝说王子赶快离开北京,否则大家都将死路一条。可卡拉夫断然拒绝。他答道:"就是天塌地陷、洪水滔滔,我也要把图兰朵娶到!"此时卡拉夫遂唱起这首著名的咏叹调《今夜无人入眠》:"今夜无人入眠,……爱和希望令星光颤抖,我的秘密藏在心间,谁也不能把它发现。……漫漫黑夜快过去,点点星光早消散!我将胜利!我要凯旋!"原来这首咏叹调是对黑暗、对残暴的抗争!最后,卡拉夫以胜利者的姿态,以爱的力量化解了图兰朵心中的仇恨。

第六章 06

音乐剧鉴赏

第一节　了解音乐剧

一、音乐剧的概念

音乐剧,也叫音乐喜剧。19世纪末起源于英国,由喜歌剧及小歌剧演变而成。它融戏剧、音乐、歌舞于一体,富于幽默情趣及喜剧色彩,音乐通俗易解。最早的一部作品,是英国S.琼斯的《快乐的少女》(1893年)。[①] 在纽约的百老汇,这部音乐剧非常受欢迎。音乐剧内容偏重于幽默风趣及谈情说爱,音乐轻松愉快,如R.罗杰斯的《音乐之声》。音乐剧作为一种独立于舞台的音乐戏剧形式,经过1个多世纪的发展,成为目前艺术舞台上最重要的舞蹈和音乐形式之一。音乐剧以其独特的艺术魅力和自身巨大的亲和力,赢得了观众的喜爱和青睐。

二、音乐剧的分类

音乐剧按不同的标准可以有不同的分类结果。目前音乐理论界对其的分类主要有以下几种:

(一)按表演形式分类

首先是以故事为中心的叙事音乐剧(book musical)、音乐喜剧(musical comedy),如《音乐之声》《天上人间》《美女与野兽》《巴黎圣母院》等。另外一种是以表演和视听为主的娱乐节目(vaudeville)和时事秀(revue)两种,如《猫》《福斯》等。

(二)按表现手段分类

分为戏剧倾向的音乐剧、舞蹈倾向的音乐剧、音乐倾向的音乐剧三种。第一种是改编自小说和戏剧,如《音乐之声》《卖花女》等。第二种则以舞蹈居多,将舞蹈作为阐释主题、展示情节、塑造人物的主要手段,如《爱的接触》《西区故事》《猫》等。最后一种则对声乐要求较高,歌唱是全剧的重点,有的甚至没有对白,如《悲惨世界》《歌剧魅影》等。

① 姜树芬.声乐教学艺术[M].沈阳:辽宁大学出版社,2010:111.

（三）按音乐剧流派划分

可分为科恩、罗杰斯、小哈姆斯坦的古典音乐剧流派，勒纳和洛维的小歌剧流派，桑德海姆和普林斯的概念音乐剧流派，勋伯格和鲍伯利的史诗流派，韦伯和莱斯的现代音乐剧流派，吕克、普拉蒙登、理查德·科钱特的浪漫主义流派以及后现代流派。

（四）按音乐剧类别划分

可分为喜剧，如《设计生活》等；讽刺性音乐剧，如《百老汇大扫把》《搞笑百老汇》等；恐怖音乐剧，如《完美罪行》等；悬疑音乐剧，如《捕鼠器》等；以及另类音乐剧，例如《蓝人小组：彩绘管子》《大家一起飞》。如今，音乐剧已扩散到世界各国，成为跨越国家、地域、语言、民族界限的歌唱艺术门类。非英美国家和地区也产生了一批优秀的音乐剧目，如中国台湾、香港地区的《雪狼湖》，澳大利亚的音乐剧《巧巧》等，它们在音乐剧这一艺术领域所取得的成就和独创性、为音乐剧的发展所做出的历史性贡献，都是不可忽视的。

三、音乐剧的发展

（一）音乐剧的诞生

有史以来第一部音乐剧是约翰·佩普施改编的歌剧——《乞丐歌剧》，1728 年在伦敦上演。这是一部三幕叙事歌剧，对社会事件进行了讽刺，它采用当时的流行音乐作为穿插故事情节的主线。美国人在 1750 年完成了第一部音乐剧的体验，然后英国歌剧和维也纳歌剧进行了几次实验，将歌词翻译成各自国家的语言。直到 1866 年，非裔美国人的影响一直鼓舞着纽约公众，《黑魔鬼》被称为美国第一部音乐剧，这部剧迷住了观众。从那以后，它一直是最令人兴奋的节目之一。事实上，第一次使用"喜剧"称谓音乐剧的是乔治·爱德华兹，他的《快乐女孩》(1893 年)一剧充满了幽默，充满了戏剧性，为英国早期音乐剧开了喜剧的先河。由于当时的欧美资本主义工业得到了大幅度的发展，受市场经济的操控，人们的工作压力也空前加大，生活节奏随之加快。为了释放身心压力，人们需要文化活动作为消遣，由此开始追求轻松、欢快的娱乐方式，以达到感官上的刺激。正是在这样的时代背景下，早起的音乐剧开始萌芽。轻歌剧和歌舞秀是音乐剧形成的雏形。

（二）音乐剧的探索期

20 世纪初，美国有许多城市初具规模。有两种娱乐活动供市民观看——滑稽表

演(burlesque)和轻歌舞剧(vaudeville,又称"综艺秀")。综艺秀的演员千奇百怪,包括乐师、流浪艺人、大力士、柔术演员、走钢丝的和吐火人等等。著名杂技演员托尼·帕斯特在纽约百老汇开了他的第一家剧院,他的才华是众所周知的,很快就有其他人模仿他。在第一次世界大战期间,电影的兴起让综艺秀的明星们逐渐淡出人们的记忆,到了20世纪70年代,这种形式逐渐消失了。

(三)音乐剧的发展

19世纪中期,经过半个世纪的多维探索,音乐和舞蹈开始流行起来。在20世纪初,音乐剧发展成为一种独特的表演形式。如果说戏剧本身是一种综合艺术,那么音乐剧与戏剧的不同就在于音乐剧是一种综合戏剧。尤其是美国的百老汇音乐剧,它有着明确的节奏,其辉煌的艺术成就和戏剧性的表演,成为一种独特的"日常用品",受到全世界的赞赏。虽然音乐剧的形成与发展依靠的是吸收其他剧种的特点,但它很有活力。美国人喜欢音乐剧,就像米兰人期待普契尼的新歌剧,维也纳人期待勃拉姆斯的新交响乐一样,他们不仅很乐意在音乐剧上花一大笔钱,还很乐意在午餐或会议上讨论音乐剧,并热烈猜测着罗杰斯(美国著名音乐剧作曲家、制作人)接下来要做什么。尽管音乐剧在美国诞生和成长的时间并不悠久,但它的当代艺术性和丰富的娱乐功能使它成为世界上最受欢迎的娱乐项目。

(四)美国早期音乐剧

历史告诉我们,《黑魔鬼》是美国创作的第一部真正的音乐剧,但它的引入和诠释纯属巧合,或者更确切地说,是一场"昂贵的演出",里面有德国喜剧、穿着肉色紧身衣的舞者、欢快的歌曲和仙女扮相。这出戏演了五个半小时,但观众很喜欢,为此还出了一本新的畅销书。该演出在纽约持续了一年半,并巡回演出了40年。

在美国建立新国家的移民,他们模仿欧洲传统的表演艺术。欧洲的芭蕾、歌剧、戏剧等作品被美国作为衡量艺术的标准,在他们眼中这些表演形式,可以被称为艺术。美国乐坛的青年男女们都在模仿欧洲的动作,从舞蹈到沉默、激荡,最后是杂耍和幻想。早期的美国不太开化,生活太艰苦,一心只想着扩大世界,因此不可能发展很多一流的歌剧。美国的表演艺术在这一时期的表现远低于欧洲。就拿舞蹈来说,美国没有像福金一样的改革者,芭蕾舞显得死气沉沉,个别艺术家只在陈规限制的素材上耀武扬威。虽然舞蹈在美国的戏院中仍受欢迎,却只限于卖弄技巧的芭蕾舞、踢踏舞和高兴时的乱跳乱纵。

1890 年,音乐剧作品《唐人街之旅》成了一个里程碑。这部作品的出现正好证明,音乐剧可以有美国传统和美国歌曲。比如《巴华利街歌》,这是一首地道的美国民谣。《唐人街之旅》不仅包含美国歌曲和故事,还包含美国人说话的方式,这意味着所有的角色都使用俗语对话。1907 年,百老汇的顶级制作人齐格菲尔德(Florenz Ziegfeld)推出了他的第一部极尽奢华的富丽秀(follies),后来的富丽秀都在百老汇最壮观华丽的新阿姆斯特丹剧院演出。

(五)音乐剧的小歌剧时代

英国、法国、德国小歌剧的出现确立了音乐质量的标准,并影响了观众的品位。小歌剧作曲家的目标是设计有意义的动作,谱写优美的音乐和精致的歌词。所以小歌剧需要一个训练有素的音乐家,比如维克多·赫伯特(《占卜者》,1898 年)、乔治·M.科汉(《小约翰尼·琼斯》,1904 年)、杰罗姆·科恩(《来自犹他州的少女》,1914 年)等等。作曲家在那个时代是最引人注目的人。

小歌剧的元素之一是要充满幻想,角色必须陌生,语言要夸张做作,观众的体验要遥远。例如:《调皮的小玛丽》是意大利风格的,《红磨坊》是荷兰风格的,《沙漠之歌》是非洲风格的,《新月》是法式风情的,《快乐的伯爵夫人》有着匈牙利风格……这些作品的创作者现在老了,但在 20 世纪初,他们取得了巨大的成就。虽然他们已经习惯了优美的旋律、华丽的歌词、清新动人的剧本,但最重要的是,他们还在为新的音乐成就做准备。这些小歌剧的配乐不仅是歌曲的集合,而且在音乐上都进行了精心的管理,更接近大歌剧,即使是结尾,每个人都在跌宕起伏中演唱。因此,百老汇的观众不愿意欣赏大歌剧,但通过小歌剧,他们能够理解和欣赏一些复杂的音乐作品。

1927 年,由杰罗姆·科恩和奥斯卡·小哈姆斯坦创作的《画舫璇宫》(这是至今仍在演出的一部伟大音乐剧,又译作《演艺船》),在某种意义上,是一部真正的小歌剧。它把美国乡土的戏剧故事、歌曲和舞蹈三种元素有机结合在一起,并且打破了种族歧视,首次在剧本设计和演员选择上选用非裔美国人演员。剧中描述的故事发生在充满浪漫和神秘色彩的密西西比河,主要角色就生活在经营水上舞台的画舫中,远离百老汇观众的生活经验。剧中人物的歌唱与剧情完美融合,对白、歌曲、舞蹈的表演浑然一体。从音乐剧历史的角度来看,《画舫璇宫》揭开了美国叙事音乐剧发展的序幕。

(六)时事剧(revue)

从 20 世纪初到 20 世纪 50 年代,音乐剧的制作人开始有意识地培养自己的音乐

剧明星，这当然和好莱坞产业有很大关系。这就是所谓的"生产明星"，意味着电影制作人或音乐剧制作人积极地识别和培养演员，并使他们成为公众眼中的偶像。当明星打动观众的时候，制片人就会以明星优秀的演出和多样的形式为基础，制作出能表达自己兴趣的戏剧。在20世纪初，这种"明星体系"继续发展，给歌手、舞者和演员提供了在舞台上展示他们才华的机会。在这种条件下，时事剧的诞生获得了一个重要因素，它与小歌剧并存于一个时代。时事剧没有完整的故事情节，虽然不同于富丽秀，但仍可算另一种意义上的"杂耍"。其早期著名导演有哈热德·肖特、约翰·玛瑞·汉德森等，剧作家有E. Y. 哈尔伯格、文龙·达克等。时事剧利用讽刺的手法把戏剧或歌剧滑稽化，它模拟流行的东西，或对流行的丑闻放冷箭。

（七）爵士乐（jazz）进入音乐剧

爵士乐起源于20世纪的美国南部，由非洲人的本土民间音乐发展演变而来。爵士乐曲调往往轻松诙谐，乐曲中大量使用的切分节奏使得其演奏及演唱起来极具节奏性，同时，即兴的旋律线条也是爵士乐区别于其他音乐形式的特点之一。在19世纪末20世纪初美国工业化大力发展的时代背景下，音乐剧几乎与爵士乐在同一历史时期呈现出了相似的面貌。爵士乐以其自由奔放的风格和强烈的时代感吸引着大批的乐迷，而音乐剧则以它独特的艺术魅力受到了大众的青睐。为了满足观众的需求，他们试图创作集歌舞剧和爵士乐于一体的音乐剧。由于共同的背景和品位几乎相同的观众，爵士乐与音乐剧的结合已成为不可避免的趋势。在音乐剧的发展历程中，最初出现的音乐俗语即为"爵士乐"，而随之而来的爵士舞则为音乐剧注入了无限的生命力。爵士舞是一种以自由和奔放为特征的舞蹈风格，它的外在形态呈现出一种放纵不羁的气息并以其独特的魅力征服着人们。尽管在道德层面上存在反传统的倾向，但这一做法恰好符合当时美国青年的心理需求。

1914年，新阿姆斯特丹剧院上演了一场名为《小心你的脚步》的令人难以忘怀的伟大剧目，它是一部以非裔美国人为主角的音乐剧。作曲家艾文·伯林以一种特殊的方式将爵士乐和歌剧融为一体，他的音乐作品以一种精细的切分音拍子为特色，将美国音乐剧和爵士乐紧密地联系在了一起。在他之前的许多作曲家都被称为爵士音乐家或爵士乐手，而在他之后，在音乐剧中，"爵士"已成为一种被广泛使用的音乐语言。

在二十世纪二三十年代，美国的音乐家和戏剧家开始将创作主题转向本土。他们开始运用流行于美国的爵士乐来丰富自己的创作，同时，舞蹈也大量吸收了由非裔美国人舞蹈发展而来的爵士舞和踢踏舞。除了欧洲移民的舞蹈之外，在当时的舞台表演

中,爵士乐是以一种独特而又富有魅力的方式出现在舞台之上的。格什温兄弟于1924年创作的《女士,好样的》开创了百老汇音乐剧的爵士舞风格,使得弗雷德·阿斯泰尔和他的妹妹阿德勒成为百老汇最杰出的歌舞演员。随后又有许多作曲家把自己的音乐创作经验带入其中,并将他们所创造的具有鲜明特色的爵士乐元素融入作品中。随着时间的推移,美国音乐剧逐渐进入一个全新的发展阶段,其作品也逐渐展现出成熟的面貌。

接着,在二十世纪五六十年代,欧洲轻歌舞剧在爵士音乐的熏陶下,涌现出一大批杰出的百老汇音乐剧经典之作,包括《俄克拉何马》《西区故事》和《芝加哥》等,其中的爵士音乐更是广为传唱,成为人们耳熟能详的经典之作。

可以说百老汇音乐剧的辉煌,离不开爵士乐的渗透与融合,爵士乐进入音乐剧对于音乐剧的发展有着重要的推进作用。

(八) 音乐剧喜剧时代

歌舞剧与音乐喜剧又有什么关系呢?一部歌舞剧可以没有情节,也可以没有剧本,然而作为音乐喜剧不可少的基础便是剧本。不过音乐喜剧确实向歌舞剧学到了不少东西:它学会了怎样把剧本用杂耍的手法来处理,怎样从变化中求统一。这也是音乐剧最大的特点之一:给观众以一部持续而动人的故事,但也使他们离开剧院时觉得享受了整个晚上的娱乐——舞蹈、滑稽戏。富于情感的歌唱和漂亮的女人,所有这些轻松的噱头都被聪明的编导编织进了一个好的故事里。统一中有变化,这就是音乐喜剧向歌舞剧学到的关键课程,也是向前进的一大步。

这个变化与当时美国的艺术氛围变化密不可分。当时,越来越多的年轻戏剧爱好者对百老汇那种商业性作风很瞧不上眼,又受到欧洲"艺术"公司,如爱尔兰的阿比剧院演员成功的鼓舞,他们下决心要给美国的戏剧观众提供更加有价值的剧目。全国各地出现了许多小剧院,专门上演和提倡当代作家的严肃作品。1991年,小剧院运动的几位前辈成立了纽约市戏剧公会,目标在于把严肃的当代戏剧带到百老汇去。这个公会对于美国戏剧的发展有着巨大的影响。公会除了介绍新的舞台美术、表演和导演外,还鼓励新一代的剧作家去考察美国的生活。最著名的有尤金·奥尼尔、威廉·萨洛扬、马克斯韦尔·安德森和罗伯特·舍伍德,他们都是普利策奖的获得者。美国的音乐剧舞台从此结束了它的孩提时代,满怀信心和机智地进入了青春期。

从这时起,在编创队伍中又出现了一大批有才能的人,除了大师级人物艾文·伯林之外,还有杰罗姆·科恩,另外乔治·格什温(《足尖上》)、科尔·波特(《纽约人》),

1930年)、理查德·罗杰斯(《最亲爱的敌人》,1925年)都是这一时期的创作天才。

音乐剧舞台像所有生长中的儿童般茁壮成长着,在它自己取得的成就上继续进展,在音乐的娱乐中展开情节,采用美国的旋律、俗语化的对白,音乐和歌词的水准上升。音乐喜剧比小歌剧更通俗,与时事剧有所不同,因为它始终围绕一个故事情节展开,至此音乐喜剧开始注意到极为重要的一件事:如何把歌曲融于情节中。

1926年由格什温兄弟合作创作的《噢,凯》被认为是20世纪20年代最典型的音乐喜剧,剧中有一首很可爱的歌,名为《看管我的人》。虽然这首歌曲优美而动听,然而歌词却不像是从情节合理引申出来的,倒像是在剧本写好之前创作的,不过这种误差在那轻松而神经质的20年代的观众看来似乎可以忽略不计。正如他们所说的:有什么不同? 歌词高尚而新鲜。曲子更是了不起。该剧中另一小曲名为《拍你的手掌》,它与情节不融合的痕迹更为明显,这支歌除了供给笑料以外并没有其他作用。这种笑料、这种令人兴奋的调子才是格什温的高明之处。从与情节无关的东西中做出一个笑话这一事实,显示了美国的舞台音乐的确已形成了自己的性格,并且已达到一种成熟的水准。这种纯粹的歌舞手法在小歌剧中绝不可能存在,因为在小歌剧中这些显得太突然、太简单、太过于口语化了。不过,这对于音乐喜剧的发展向前迈进了一大步。

随着歌曲的传唱,乔治·格什温和艾文·伯林的歌词也不禁走红,逐渐使人们意识到了歌词的重要。

1929年股票市场的崩溃以及随之而来的大萧条,使娱乐行业全面感觉到压力,但是戏剧遭受的打击最重。随后,20世纪20年代中期的音乐经历了参与者数量减少的时期。此外,电影进入有声片时代,由于没有自己的影院放映线,华纳公司因此陷入了经济困难。所有这些都迫使音乐剧提高质量,以争取数量少但富有选择力的观众。喜欢冒险的剧作家、演出经纪人、演员在百老汇以外的小型营业性剧院过着勉强糊口、极不稳定的生活。在明尼阿波利斯等城市,这些新剧院正在蓬勃发展。这些剧团的数量和规模都有所增加。这样的演出形式(也被称为"巡回演出")将剧院带到了郊区。

进入20世纪30年代,音乐剧在娱乐行业的道路上探索着。流行的舞蹈形式离开单一故事情节线索而转变成偏于滑稽讽刺的创作风格,为歌手、舞者和演员提供了展示自己的机会。1935年,由于罗斯福新政的推动,各式各样的戏剧,从希腊古典剧到左翼时事讽刺剧被送到2 500万美国人面前,他们中有超过2/3的美国人是第一次看专业的戏剧演出。与此同时,许多美国戏剧第一次在欧洲剧院上演,直到20世纪40年代末,这些时事剧仍在上演。

音乐鉴赏

事实上，最严肃的社会讽刺剧就是那部热闹而滑稽的《引吭怀君》。这部在1931年出现的伟大的格什温喜剧，代表了30年代的精神。其优秀的剧本是乔治·S.考夫曼和莫利·瑞斯凯德合作创作的，值得一提的是，该剧本也是第一部获得普利策奖金的音乐剧剧本。这在以前是不可想象的。那是一个奇妙的故事，在它的严肃和滑稽的某些方面，从没有另一部戏达到过。光辉的歌曲，完全融合于情节中；高度的美国化主题、自然的美国口语、尖锐而光彩的歌词，全部统一的风格中包含了很多变化。换言之，这部音乐剧代表了音乐剧历史上的一个高峰，在这部音乐剧中应用了小歌剧的技术，从而产生了一部高度富有创造性的美国戏剧，甚至可以与吉尔伯特和沙利文最精彩的歌剧《日本天皇》并驾齐驱。该剧的音乐丰富，有对位、有简化总谱和无数的宣叙调。但它仍然是一部音乐喜剧，而不是小歌剧，因为它符合所有音乐喜剧的要求——它有优美的美国旋律，角色并不陈旧或古怪，而在歌唱话白上都采用俗语。当然，在技术上它从小歌剧借来不少东西，但它的灵魂却是音乐喜剧的灵魂。

通过这种小歌剧和歌舞的技术融合，音乐变得更加严肃，对作曲家的要求也更高了。作曲家得写出长篇的音乐场景，运用对位法、配器法等等，换言之，要比写32小节的调子要多得多。钢琴家马克·布利兹·斯特恩以一种独创的方式创作的音乐剧《不安分的摇篮》打入了百老汇；科特·威尔运用他从德国学来的全部东西写成了《受迷惑的女人》（1941年）；而格什温自己也曾认真研究对位法和赋格曲，并以他的《波吉和贝丝》（1935年）打入歌剧院，这是一部通俗歌剧，从头到尾都在歌唱，这说明格什温进入了严肃创作的境地。而《波吉和贝丝》以及理查德·罗杰斯和奥斯卡·小哈姆斯坦的《俄克拉何马》（1943年）便是成熟的音乐喜剧。此后又出现过一些名剧，如《南太平洋》（1949年）、《窈窕淑女》（1956年）、《西区故事》（1957年）、《屋顶上的小提琴手》（1964年）等。

20世纪40年代早期，由于罗杰斯和小哈姆斯坦的《俄克拉何马》的巨大成功，音乐剧中歌、曲、舞蹈、故事完美地整合为一，更加强调故事性，也由此出现了许多由小说改编的音乐剧，其中包括莎士比亚、萧伯纳、塞万提斯、狄更斯、大仲马、马克·吐温、尤金·奥尼尔等人的名著。随着音乐剧的发展，编创者叙述故事的方式更加个性化，也更具思想性。一些导演逐渐在竞争中显露才华，其中有高尔·契姆皮恩、哈罗德·普林斯、鲍勃·福斯等。他们的作品更加关注舞蹈的作用及深层表现力，因此也出现了一些较抽象的音乐剧作品。许多编导不再采用传统的单一情节线，而是以一种相对自由的结构形式来注释作品。这些人中，除了普林斯，都成了编舞家。他们的着眼点更

侧重于舞蹈的编排。舞蹈作为发展情节的媒介已发展成为一种独立的东西。音乐剧的整体形象和声音都在发生根本变化。

（九）音乐剧的成熟

20世纪40—60年代，受欧洲轻歌舞剧和爵士音乐的影响，产生了一大批优秀的百老汇音乐剧经典剧目。如以美国西南部俄克拉何马拓荒地区为背景的《俄克拉何马》（1943年），该剧1955年被拍成电影获奥斯卡金像奖；1964年艾文·伯林的《安妮，拿起你的枪》；科尔·波特根据萧伯纳剧本改编的音乐剧《窈窕淑女》，1956年在纽约首演，1964年被拍成电影并获奥斯卡金像奖；以及1957年在纽约首演的《西区故事》，被拍成电影也获奥斯卡金像奖；反映沙俄时代犹太人命运的《屋顶上的小提琴手》，1964年在纽约首演，1971年被拍成电影获奥斯卡最佳摄影、最佳音响、最佳配乐奖。有人说这突然的猛进是由于美国空前的繁荣，其他的则说是由于美国在世界上著名的特质——高科技。然而，在音乐家伯恩斯坦看来，这些都似乎没有触及最基本的精神原因——创作的精神。这才是音乐喜剧成功的原因，创作者必定知道下一次会有些什么新的花样、手法或风格出现以获得更多的票房。

但最好的例子是罗杰斯和小哈姆斯坦的《南太平洋》。这部音乐剧将最好的古典音乐喜剧和最传统的浪漫主义歌剧混合在一起，却一点看不出来混杂、生硬的拼凑的感觉。两位创作者将事先作好的歌曲不管合适与否，一律组合起来。这是一种新的宣叙调，造成一种可爱的双重独白，在歌唱中去发展情节而不显得太歌剧化或滑稽化。音乐戏剧再向歌剧迈进了一步，却是用美国人自己的方式。

在这繁荣多产的20年里，许多优秀的音乐剧在百老汇上演。它们既有优美动听的旋律、幽默风趣的语言、热情潇洒的舞蹈、绚丽多彩的场面、真实丰满的形象、曲折动人的情节，又各自在音乐或舞蹈上有着鲜明的地域和民族特色。这时候的音乐剧打破了音乐剧原本纯娱乐性、歌舞升平的模式，在主题深化上跨越了一大步。人们不仅看到了健康、乐观的美国，也看到了现实社会的各个侧面、各种弊病。创作题材上也不再限制于美国本土，而是出现了亚洲、欧洲各国的动人故事。

1966年以后，政治、经济、文化以及演出经费高昂等种种原因，导致美国音乐剧创作出现了低潮，虽然1968年的《长发》、1975年《合唱班》、1991年的《西贡小姐》等剧也引起了一定的轰动，可与繁荣的四五十年代相比已显得冷清。尽管如此，音乐剧仍占领着百老汇舞台，观众依然热情前往。同时这种轻松、愉快、俏皮、幽默兼有歌舞，多姿多彩的艺术形式已被视为美国的民族文化，更被世界承认和喜爱。

可以说,60—70 年代的音乐剧成为反映现实的工具。值得注意的是,此后音乐剧出现了一系列变化。比如《长发》一剧结合了摇摆舞音乐,配上舞台灯光的闪烁以及表演中观众的参与、年轻人的污言秽语,还加入了在一片嘈杂的高音喇叭声中的脱衣舞表演等。

60 年代,甲壳虫和摇滚乐由英国冲向世界,各国音乐剧作曲家对这股不可抗拒的力量由抵制逐渐转为吸收,英国韦伯率先在《耶稣基督万世巨星》这部由古老的圣经故事改编的内容沉痛、主题严肃的音乐剧中采用了轻音乐及摇滚乐,使之具有了现代感,歌曲变得活泼、通俗、易于演唱。在配器上也打破了管弦乐的严格限制,将电声乐器引入音乐剧,从而加强了它的时代感和表现力。加之现代音响广播设备的更新和普及,许多音乐剧中脍炙人口的歌曲通过现代传播媒介手段,很快就风靡世界,成为全球流行歌曲。如《艾薇塔》中的《阿根廷,别为我哭泣》及《猫》中的《回忆》,在音乐会及平时街头广播中都常可听见,致使许多没有看过此剧的人也产生了一睹为快的期待。

70—80 年代,音乐剧的创作热潮转向伦敦,英国创造了与美国风格大不相同的音乐剧,出现了一批英国音乐剧经典剧目,引起了全世界的瞩目。尤其是作曲家安德鲁·劳埃德·韦伯的《耶稣基督万世巨星》(1971 年)、《艾薇塔》(1976 年)、《猫》(1981 年)、《剧院魅影》(1986 年)和《日落大道》(1993 年)以及根据雨果名著《悲惨世界》创作的音乐剧《悲惨世界》(1980 年)都成了世界各国竞相上演的保留剧目。它们在音乐和戏剧上都有了突破和飞跃。

当今音乐剧向着成熟的方向迅速发展着,并确保了创作上的自由度,已基本形成一些特定的类型。

第二节　经典音乐剧赏析

一、音乐剧《猫》

1. 音乐剧《猫》的地位

音乐剧《猫》是英国著名作曲家安德鲁·劳埃德·韦伯(Andrew Lloyd Webber)根据艾略特(T. S. Eliot)的诗集《老负鼠讲讲世上的猫》谱曲的音乐剧,创作于 1981

年。《猫》是目前世界上最成功的音乐剧,一直是音乐喜剧的代名词。这部音乐剧是在伦敦演出时间最长的,也是美国戏剧史上演出时间最长的。该剧于1981年5月11日晚在伦敦西区的新伦敦剧院上演,到2000年6月正式闭幕时,全球已有6 000多场演出。1983年《猫》获得最佳音乐剧奖等7项托尼奖。该剧创作精良,表演水平精湛,36位出场演员各有各的绝活,片中的魅力猫格里泽贝拉由大家熟悉的依莲·佩姬扮演,她被一些媒体称为英国音乐剧"第一夫人"。

2. 剧情介绍

杰里科猫族每年举行一次聚会,许多猫在这一年一度的盛大派对上选择一只猫升天。我们知道猫有9条生命,它可以在升天之后重生。于是,各种各样的猫登场,尽情表现,用歌舞讲述自己的故事,祈求被选中。最后,曾经辉煌过、现在却邋遢不堪的魅力猫用一首《回忆》感动了在场的所有猫,成了能去天堂的猫。

第一幕　子夜的舞会使猫疯狂

在一个特别的夜晚,一年一度,杰里科族的猫家族会举行庆祝聚会。每只猫都会按顺序向来访的人说明自己是谁,并指出猫有三个名字——家庭日常使用的名字、有尊严的独特名字和只有猫儿自己才能知晓的秘称。

年轻天真的白猫维多利亚以"请来参加杰里科舞会"舞蹈作为开场,他们等待着他们的领袖——英明的老杜特罗内米,他今晚将选择一只杰里科猫,这只猫会被派到九重天去获得新生命。每只猫都要用歌声和舞蹈讲述故事,希望自己能成为重生的杰里科猫。

珍尼安尼朵茨是一只老刚比猫,她整天不是睡觉就是闲逛;兰塔塔格是一只喜欢恶作剧、对异性魅力十足的猫;被遗弃的魅力四射的格里泽贝拉是杰里科猫,她离开猫群在外面的世界活跃了好几年;健壮的巴斯朵夫·约翰是一只25磅重的猫,他把时间都花在吃上;突然,一阵雷鸣般的声音响起,警笛声响起,邪恶的猫麦克维迪慢慢地走了过来。蒙哥杰瑞和兰普利第泽是一对捣蛋鬼,他们喜欢开玩笑,喜欢看电视剧,给家里添麻烦。

当仁慈贤明的领导人老杜特罗内米到达时,整个猫家族沉浸在欢乐之中,他们准备了几个节目。猫们上演了一场名叫"波里科狗进行曲下的佩克族与波里科族的可怕战斗"的戏。猫们穿着敌对的两派狗的衣服向对方狂吠。邪恶的麦克维迪中断了表演,猫们四处逃窜! 老杜特罗内米平息了骚乱,杰里科舞会如期开始,猫们一起跳舞。

第二幕　夏天为何迟到,时光怎样流逝

剧院猫格斯是和他那个时代最优秀的演员一起工作过的老演员,他饱受痛风的折

磨。铁路猫斯金伯·申克斯是所有猫的友好叔叔。邪恶的麦克维迪绑架了老杜特罗内米。麦克维迪冒充老杜特罗内米，两只猫认出了他——一只是蒂米特（受惊吓的小猫），另一只是最性感的大猫鲍芭露·瑞娜（无忧无虑的小女孩），麦克维迪的恶行为他赢得了绰号——"犯罪的拿破仑"。麦克维迪被发现后，和曼库斯特拉普和其他公猫打架。他将电线弄短路，关掉了所有的灯，杰里科陷入了黑暗。兰塔塔格叫来了"米斯特腓力先生"，让他施魔法找回领袖。米斯特腓力成功了，灯亮了。老杜特罗内米决定哪只杰里科猫会重生的时候到了。当时，格里泽贝拉唱了一首名为《回忆》的歌曲。大家接受了她的回归，她被选为"九重天"新生的猫！

3. 角色简介

（1）魅力猫格里泽贝拉(Grizabella)

这只迷人的猫是这个系列中最重要的角色。她小时候是最漂亮的母猫，可是她厌倦了猫群的生活，想去看看外面的世界。当她回家的时候，她看起来像一只狗，还是一只臭狗。猫儿们不接受一只叛逆的流浪猫，所有的猫都讨厌她。

（2）领袖猫老杜特罗内米(Old Deuteronomy)

领袖猫是猫族的首领，他年龄很大，饱读诗书，在整个部落都受到高度尊重和爱戴，只有他有资格挑选获得重生的猫。

（3）纯白猫维多利亚(Victoria)

纯白猫的纯白毛色反映了她的天真和单纯，她的纯朴本能促使她乐于帮助弱者。她羞怯地向欲回归猫族的魅力猫伸手，却遭到其他猫儿的阻止。

（4）摇滚猫兰塔塔格(Rum Tum Tugger)

摇滚猫是猫中的摇滚歌星和花花公子。他的歌也是傲气十足的摇滚乐，摇滚猫的个子很高，动作矫健而有爆发力，是只很有男性魅力的成年公猫。他在聚光灯的照耀下狂舞，尽情享受母猫们疯狂的迷恋。

（5）小猫杰米玛(Jemima)

小猫杰米玛是猫族中最年幼的小猫，她心地善良，富有同情心。当魅力猫唱出了《回忆》以后，首先唤起了杰米玛的同情，杰米玛用自己清甜明亮的嗓音也唱出了魅力猫的旋律，使众猫们都流露出感动的表情。

另外还有保姆猫、剧院猫、富贵猫、犯罪猫、英雄猫、超人猫、魔术猫等。这群五花八门、各不相同并被拟人化了的猫儿们组成了猫的大千世界。在舞会上，它们各显身手，或歌或舞或嬉戏，上演了一出荡气回肠的"人间悲喜剧"，诉说着爱与宽容的主题。

4. 音乐元素

《猫》的舞蹈和音乐都很受欢迎。《猫》中使用大量的舞蹈体现猫的不同性格特征，轻松愉快的跳跃、动人的爵士和现代舞被剧作者组织得天衣无缝。全剧时长约3小时，由23首歌曲组成，包含了爵士、摇滚等多种音乐元素。《回忆》在全剧中出现了3次，有支撑剧情的作用，无论是歌词还是曲调都非常感人，堪称经典。

5. 舞台美术

从音乐剧《猫》的舞台里我们可以看到一个"垃圾场"——里面有1500多支牙膏皮、破碎的盘子、破碎的信用卡、可乐罐、废弃的汽车等废物。此外，舞台上还有3吨重的水管通向舞台外部，可以隐藏和控制魔法猫的烟雾和灯光。服装是猫的风格——在音乐剧历史中，最亮眼的是不同年龄的猫有不同种类的皮毛，演员根据猫的身份呈现出30多种不同的颜色和纹理。就像大多数百老汇的音乐剧一样，《猫》不惜投入巨资运用声、光、电等各种现代技术手段，创造出梦幻般的舞台面貌，具有强烈的视听冲击力。

《猫》这部音乐剧最突出的一点是人物的化妆。整出戏里有36只"猫"。为了表现猫的不同地位和个性特征，他们的妆容也形式各异，五花八门，具有不同的特点，形象逼真。

舞台效果方面，从《猫》的歌舞片段中能感受到舞台效果在表达情节和塑造人物方面的作用，到了《上九天》这一段，舞台效果更是达到了顶峰。

6. 剧情总结

魅力猫载着大家的祝福登上了九重天，获得了新生。《猫》的世界就是浓缩了的人类社会。送魅力猫升天，领袖猫最后一个动作显示了爱与宽容的博大胸怀。

二、音乐剧《悲惨世界》

1. 背景介绍

不可辩驳，音乐剧《悲惨世界》(*Les Misérables*)改编自雨果的著作《悲惨世界》，但也推动书籍《悲惨世界》成为人们心中不朽的著作，两种艺术形式互相成就，推动彼此成为不朽的传奇。音乐剧从20世纪开始就成为舞台上闪耀的一颗明星，当然音乐剧《悲惨世界》已经成为经典中的经典，有一丝"后不见来者"的不可撼动感。音乐剧《悲惨世界》以法国1832年巴黎共和党人起义为背景，在历史的长河中用一个社会中极其不起眼的小人物冉·阿让去揭露历史的现状。此剧歌词深刻干练，音乐丰富多样，仔细欣赏会觉得这是一场视觉与听觉的极大享受。

2. 情景简介

那是19世纪的巴黎,贫困潦倒的冉·阿让为了让自己妹妹的孩子活下来而不被活活饿死,选择了去偷面包,又因试图越狱而被加刑,结果做了19年的牢狱苦役。出狱之后的冉·阿让依旧无以生存,陷入跟多年以前一样的走投无路的困境,但上帝还没有完全将这个悲惨的人物忘记,好心的米里哀主教收留了他过夜,但贫穷让他再次犯下了错误,填饱肚子后,他偷了主教的银器潜逃。后被警察沙威逮捕,主教声称银器是送给他的,让冉·阿让免于逮捕。主教的行为再一次触及阿让的良知,感化了阿让。于是他化名马德兰,决定开始新的人生。十年的时间造就了阿让,使他成为成功的商人并成为马兰德市市长,沙威警察再一次出现,一心想要找阿让的麻烦。在此期间,阿让得知了妓女芳汀的悲惨经历,并承诺要照顾她的私生女柯赛特。这一切的一切都被警察沙威看在眼里,一系列的行动让沙威开始陷入深深的自我怀疑,最后经不住内心的考验,选择了用死亡来终结犯下的错误。之后阿让将柯赛特抚养长大,在法国大革命的炮火中救出了柯赛特的心上人,并将柯赛特托付给了年轻人,并选择在婚礼上失踪,只是因为内心中逃犯的身份让他在隆重的场合中显得无比怯懦。

3. 歌词赏析

作为史诗派的先河,音乐剧《悲惨世界》的歌词极其简洁易懂,不需要任何高深的解释,不必揣摩深意。在开始的主演(按出场顺序)[Starring(in order of appearance)]中,以厚重的中音来拉开篇章。

啊啊　啊啊　啊啊啊啊啊啊
天可怜见　悲惨世界
低头等死　俯首认降
烈日荼毒　此处是人间炼狱
十年内老死无望

曲子开始,工人们愤愤唱着歌,一边不断劳作,一边控诉这黑暗的现实,工人们一刻也不得闲,只要敢怠慢一分钟,头顶的皮鞭就会落在身上。在劳累和疼痛的折磨下唱出了低鸣声"啊",奠定了一种极其悲惨的氛围,描绘了当时的社会背景,正如歌词中所唱的"人间炼狱",等死无望。

清白如我　唉哎上告
仁慈我主　听我衷肠

我知伊人在水一方（犯人开始控诉）

真情不渝　静候如常

伊人早将你遗忘（警察怒吼道，并将控诉的犯人一脚踹翻在地上，无法起身）

若让我出得牢笼　死也不回这恶土受苦

天可怜见　悲惨世界

主啊　解脱之日何在

天可怜见　悲惨世界

一朝被囚　一生无望（这时犯人阿让开始控诉）

天可怜见　悲惨世界

阿让：自由了？

警察沙威说：你虽假释　离开这里　但你贼行不改　终归是贼

阿让：我只是偷了面包

警察沙威：你抢劫了商店

阿让：我只不过是破窗而入　救救我妹妹的孩子　我　我们一家人就要饿死了

警察沙威：我会永远记住你

饮一口清泉　吃一口面包　但往事难忘

假释出狱后的阿让因为自己曾经犯人的身份没有拿到应有的工资

"你有案底，万人知晓。"杂货店的老板解释道并且让阿让拿着钱滚蛋，阿让再次感受到了无奈和人生的迷茫，怒吼道：公道何在？自己就是一只丧家犬　灰头土脸

这时候好心的教父说道：外面太冷　我这里虽小但是可以挤一挤

有酒暖身　面包可吃　有张床可以睡到天明

阿让思索是不是教父发昏了

　　放了他吧　看在他说"实话"的分上（这是阿让在偷了教父的银器后被警察沙威又一次逮捕，教父替他求情，说下了谎言）

　　这是第一部分的歌词，我们可以看出，整段的歌词简单易懂，体现了象征性、叙事性、戏剧性的典型特点。通过歌词，观众就算不了解原著《悲惨世界》也能够明白整个故事的主脉和线索，歌词清晰地将故事全盘托出，在文学性和音乐性积聚后表现了深刻的哲思性。在第一幕的最后，所有人都在唱：只待明天。对于我们观众来说，看到犯人们在经历悲惨待遇后还能唱出"等待明天"，给了我们现实生活中的人深刻的启示：

我们还有明天,我们还要向前看,我们还有希望。歌词具有诗性,这也是《悲惨世界》的歌词常被人们称为剧诗的主要原因,节奏鲜明,旋律感极强,描绘了犯人们思念自己的恋人、思念自己的亲友的情感,通过主人公阿让与警察沙威的对话歌词,深刻地揭示了两个人的性格以及主人公在狱中的困境,为出狱后的生活埋下了深深的伏笔。

4. 音乐分析

音乐剧《悲惨世界》音乐旋律的特点为,简单流畅,率真直接,每一段的旋律变化并不多,也许是为了让更多的没有很高音乐素养的普罗大众听懂。克劳德-米歇尔·勋伯格和阿兰·鲍伯利在创作的过程中追求简单、通俗、质朴的美。整体气势磅礴,恢宏大气,极具史诗般宏伟的色彩。

剧中更换的音乐并不多,旋律较为简单稳定,大部分使用了 2/4,3/4,4/4 的节奏型,在合唱和对话时速度极快,每一句歌词的信息量都极多,还原了当时 19 世纪法国大革命前后疾风暴雨的时代气息,和一种人与人之间极度紧张的氛围,突出了人物内心的情感,将巨作诠释得淋漓尽致。

第一幕第二段开头芳汀便开始唱道"我曾经有个梦",短短的一句话向观众揭露了芳汀的现状和过去的生活,让观众带着兴趣和好奇想知道她的梦是什么,为什么只是曾经拥有,现在又是如何的境遇。多次转调将芳汀的内心痛苦与挣扎表现得淋漓尽致,每一句都成为心底的呐喊,如果不喊出来,痛苦将永远无法得到排解,也是这一声声的嘶吼将人物的内心彻彻底底地反映了出来。不得不说大师就是大师,利用简单的旋律去创造宏伟壮阔的曲子,让人心生敬佩。

《云中城堡》是整首音乐剧最为明快的一首歌曲,是命运多舛的柯赛特幻想时美好的体现,为之后的结局埋下了轻快的伏笔。

在第一幕第一段中还运用了对唱的形式,将两个人的对话用歌曲唱出,时而悲愤,时而叹息,给情绪的发展推波助澜,主要体现了主人公阿让内心的矛盾与冲突,也体现了主人公与警察沙威的矛盾冲突。

三、音乐剧《吉屋出租》

1. 时代背景

音乐剧《吉屋出租》中探讨了社会贫富差距等诸多应时的社会话题。纽约东部的一个小镇,生活着一群社会边缘人,然而这群不被社会接受的人却有着常人难以想象

的意志,为了生存,为了活下去,他们与主流社会、与自身命运不断地抗争着。或许苦难累积到一定程度,他们反而更能学会免疫和对痛苦视而不见。只要今天还活着,他们就不会轻易放弃,因为他们心中有爱和信念。与《猫》和《剧院魅影》相比较而言,《吉屋出租》第一次用音乐剧的形式来探讨现代人的生活,突出表现了现代美国青年面对种种社会问题的态度,以及他们不懈努力实现自身梦想的现实故事。

2.《吉屋出租》的音乐

《吉屋出租》的音乐是成功的,是彻头彻尾的美国现代娱乐的代表。它的音乐结合了各种现代的元素,这迎合了年轻人的口味,表达了年轻人真实的激情与梦想。剧中音乐将 20 世纪后期年轻一代的流行音乐与百老汇传统音乐剧形式相结合,其中包括摇滚、美国乡村、福音音乐、重金属、说唱(rap),甚至还能够看出少许嘻哈(hip hop)的影子。

一段丰富的音乐,可以传达出很多情感。如何将活力转化为歌唱,仍然是美国本土音乐剧的一个主要问题。从这个意义上说,没有什么比《吉屋出租》更具有流动性了。比如,在说话和唱歌之间,在一段段歌曲之间,衔接得随意自然,感觉不到音乐的刻意。这一现象体现并证明了作者乔纳森·拉森(Jonathan Larson)惊人的音乐才能。

3. 表演与语言

由于《吉屋出租》是一部音乐剧,所以在语言和表演上是有不少特点的。整部戏的百老汇风格非常浓烈,演员的歌曲、舞蹈,乐队的配乐,都非常有节奏感,充斥着美国特色。整出戏的还原感比较到位,在原创性上也有不错的表现。例如剧中人物的对白有现代话剧的感觉,演员还在第二场的开始分散在观众中间等等。

4. 场景配置

无论是舞台还是制作成本本身,《吉屋出租》走的都是小成本的路线,但舞台的布置和演员的扮相都很具有特点。整个舞台空间基本上由钢筋架构而成,几根栏杆便幻化成现实中的一幢大楼,简单几笔就把纽约贫民窟的杂乱刻画了出来。破旧的厂房透出浓烈的金属感,演员们随意而又有生活感的服装让人一下子就感觉置身于贫民窟。舞台的布置虽然数量多,却都能各尽其职。每个楼梯、舞台中心的卷帘门和落地钢管,甚至是充当屋顶的铁架,也还有圣诞树的妙用,让人大饱眼福。而舞台上主要切换场景的其实只有一个电话亭和几张桌椅罢了,简洁但又一目了然,明显可以感觉到该剧在舞台设计与布置上的确下了一番功夫。

《吉屋出租》的风格更趋于写实,场景的设置虽看似简陋,却无不细致入微。

5.《吉屋出租》表达的精神

《吉屋出租》为意大利歌剧大师普契尼的经典之作《波希米亚人》的现代诠释版。这部作品展示了我们真实的生活状况和朋友关系,建立了一个包含不同文化、经济和音乐品位的世界。这部戏的英文标题是"RENT",是房租的意思,影射了一个一切包括自己都是暂时存在的靠不住的不可信的世界、失落的自我、地狱般的人生,它讲述的是努力生存着的边缘人的生活,这就是波希米亚生活。

在欣赏其他戏的时候通常不会有什么敬畏的心情。年代太久远的戏总觉得离自己的生活很遥远;现代的戏要分情况:对于题材老一些的,在观看的时候总会有些猎奇心理在作怪;对于题材新一些的,虽然距离拉近了,却总有那么一层隔膜存在。但是《吉屋出租》是不一样的。它所反映的也许不是我们的生活,却奇迹般地和我们的心灵相通,让我们认为自己可以成为他们,但他们虽然看起来伸手可及,实际上却是让我们只能仰望的存在。他们每一个人其实都是我们自己,而我们永远不可能成为他们。看得越多,理解得越深,这种敬畏的心情就会变得愈发强烈。

他们声势浩大地展示了什么是真正的波希米亚精神。他要敬灵感、创意,敬爱与和平,敬自己生活的波希米亚,敬一切组成波希米亚生活的分子——讨厌传统,讨厌假装,讨厌所有的虚伪。最主要的是,他们所热爱的自由,他们永不放弃。

6.《吉屋出租》的历史意义

作为一部突破性的作品,它的魅力无疑也是不可忽视的,它打破了二十世纪八九十年代百老汇音乐剧舞台被以韦伯作品为代表的更偏向古典风格的欧洲音乐剧作品一统天下的局面。更为重要的是,平时从来不进剧院的年轻人开始被吸引走进剧场,所以这是百老汇历史上划时代的作品。所引发的音乐剧的革命,曾经导致百老汇传统音乐剧体系的彻底"变革",被誉为美国现代音乐剧真正不可动摇的范本。

作为一部在题材、立意、文学性、音乐性和社会影响等多方面都取得了重大突破的里程碑式的作品,《吉屋出租》在美国后世流行文化中产生了重大的影响。

一个梦想究竟可以存活多久?我们最初的梦想在怎样的不知不觉之间淡出了我们的生活?——其实它并没有离开,其实它一直都存在,只是被纷繁嘈杂的尘世万事遮蔽了而已,于是我们开始追逐一些身外之物,而失去了自己的本真。

第七章 07
流行音乐鉴赏

第一节 流行音乐的起源与发展

一、流行音乐的定义

流行音乐源于英语 popular music 的翻译,是指一段时期内被大众广泛接受和喜欢的音乐。流行音乐是一种音乐体裁的名称。《简明牛津音乐词典》上诠释:(流行音乐)最初的意思是指那些面向社会大众的音乐会……自 20 世纪 50 年代以来,这个词专指那些非古典的,通常是歌曲形式的,由摇滚乐队、爵士乐队之类的艺人表演的音乐。还有由歌手、吉他手、鼓手等组成的使用电音的"流行音乐小组"和"流行音乐节"等。苏联《音乐百科辞典》(1990 年版)上说:流行音乐是商业性的音乐消遣娱乐。和流行音乐形成对比的音乐形式是古典音乐和民间音乐。

二、流行音乐的起源

流行音乐最早起源于 19 世纪的欧洲,用于描述摇滚乐和受其影响的年轻人的新音乐风格。随着欧美国家工业文明的兴起,城市人口结构发生了变化,大量农业人口涌入城市,形成了早期的工人阶级。早期流行音乐也在工人阶级和中下层市民中应运而生,在当时,有许多怀念故乡、眷恋乡村生活的音乐主题,都表达了远离家乡的人们的心理状态和思想感情。流行音乐是一种不同于古典音乐的音乐形式,它能被城市中的大多数听众所接受,易于掌握,对普通大众来说很有趣。这类音乐旋律清晰,幅度适中,伴奏和声手法十分简单,结构短小,内容通俗,形式生动,情感真挚,深受广大民众喜爱。它被广泛传唱或欣赏,流行一时甚至流传后世。这些器乐曲和歌曲植根于大众生活的肥沃土壤,没有国家或种族界限。

20 世纪初,美国出现了一种融合了多种民族文化的爵士乐。这种新兴的音乐以其独特的演奏(演唱)方式,使观众耳目一新,并在美国引起轰动,迅速传播到西欧各国。其发展风格也不受限制。它随着当时社会的发展而不断发展,是最早的流行音乐之一。

三、流行音乐与民间音乐、古典音乐的区别

流行音乐与民间音乐、古典音乐三者之间有着千丝万缕的联系，以至于有时候很难将其截然分开。同时在产生的时间上、传承及社会存在的方式上等方面又有许多不同。

（一）产生时间上的区别

民间音乐是最古老的，可以追溯到古代原始社会。在人类进入工业文明的今天，所谓的民间音乐通常是指在农业生产地区产生和流行的音乐，或者是指由这种音乐演变而来的音乐。

古典音乐起源于中世纪的欧洲宗教音乐，在文艺复兴的洗礼、王公贵族的支持和中产阶级公民的参与下，于18世纪和19世纪达到顶峰。

流行音乐出现在19世纪上半叶，伴随着现代工业文明和工业化城市的兴起。流行音乐史上的两次飞跃——爵士乐和摇滚乐——分别出现在20世纪初和50年代，与现代工业中的"电革命"（电的广泛使用）和"电子革命"（电子计算机的发展和应用）相吻合。

（二）传承方式上的区别

民间音乐主要通过口头交流进行教学，形式相对稳定，发展相对缓慢。有时，一首民歌会在数百年后保留其原始形态。民间音乐的传播在很大程度上受到地域空间的限制，相互影响和渗透相对较少。民间音乐在各个地区都有着独特的地方特色。民间音乐某一特定部分的稳定性和单调性，正是其整体丰富性和多样性的成因。

古典音乐的传播是通过严格的学术训练进行的。学生通过丰富的书面文献和系统的理论学习来理解和掌握传统，并以敏锐的理性进行创新。古典音乐既继承了前人的传统，又有创新和不断发展的一面。

流行音乐的传承主要是口头的，几乎没有系统的理论或有价值的书面文献。但流行音乐依赖于现代的传播手段——唱片（录音）和广播电视，因此它受到地域空间和时代的限制较小。公众的喜新厌旧导致流行音乐的不断创新。然而，由于流行音乐制作人的独特品质和公众欣赏习惯的限制，流行音乐形态的发展速度远低于古典音乐。

(三) 社会存在方式上的区别

民间音乐是一种集体创作的音乐，一首民歌通常需要几代人的不断处理和改进。民间音乐的主要功能是自娱自乐，创作者、演奏者和接受者之间没有严格的角色区别。

古典音乐是一种精英文化，观众必须具备一定的文化素养和音乐知识。严肃的古典音乐家总是努力在他们的作品中充分展示他们的个性，而20世纪的先锋派音乐完全不顾大多数接受者是否能充分理解他们作品的本质。

流行音乐是一种用工业化方式生产的音乐商品，音乐家的个性和理想表现往往受到市场需求的制约。为了满足不同地区、不同社会阶层和不同年龄组的消费需求，流行音乐呈现出混合多样的面貌，难以准确把握其整体文化特征。流行音乐只是当代社会所有思想意识的载体。

(四) 受众的区别

流行音乐爱好者通常被称为追星族，许多人认为喜欢流行音乐的人年轻而孤独，这使得他们很难理解古典音乐的奥秘。古典音乐爱好者有一个优雅的名字——"爱乐"。"爱乐"一词经常被包含在世界级交响乐团的名称中，如维也纳爱乐乐团和伦敦爱乐乐队。"爱乐"指的是对古典音乐的热爱，而他们表演的完全只是古典音乐。民间音乐的受众一般局限于地区或民族，其群体范围有限，不如流行音乐广泛，也不如古典音乐专业，但其爱好者忠诚度很高。

(五) 艺术性的区别

流行音乐以旋律为主导，并且配有完美的和声、配乐、高质量的录音。歌词通俗易懂，内容比较繁杂、形式多样。一般而言，其艺术生命力往往有限，随时间的推移而新旧更替。

古典音乐，排除歌剧，其他都是乐器曲。具有一定的曲式结构，还有各种不同的手法、赋格、复调等等。其音乐制作难度高于流行音乐。古典音乐大都具有永恒的艺术价值，有严谨的结构、深刻的思想内容和高超的创作技巧。

民间音乐是民族音乐的重要体裁之一，它直接反映了一个民族的历史、社会、劳动、风土人情、爱情婚姻、日常生活等，是人民生活的亲切伴侣、劳动的助手、社会斗争中的武器，是交流情感、传播知识、娱乐消遣的工具，同时也是认识一个民族的历史、社会、民风民俗的宝贵资料，具有很高的人文研究的价值。

四、流行音乐的分类

到了20世纪,流行音乐开始变得多样化,加之欧美乡村元素的融合,部分商业文化企业抓住其中的商机,打造并传播民众格外喜爱的流行歌曲。当时,美国流行音乐主要来自非裔美国人音乐。20世纪70年代,迈克尔·杰克逊出现并领导了流行音乐和MTV的发展,逐渐形成了一种独特的音乐形式。无论是福音歌、节奏布鲁斯、摇滚还是爵士乐,它的根源都可以追溯到非洲非裔美国人音乐。特别是爵士乐,它融合了多种民族文化,以其独特的演奏和歌唱方式让听众耳目一新,在美国引起轰动,并迅速传播到世界各国。爵士乐以其多样的风格和强烈的节奏,不仅影响了其他形式的流行音乐,也影响了严肃音乐的创作。第二次世界大战结束后,摇滚、蓝调(即布鲁斯)和乡村音乐重新出现。摇滚音乐已经成为当时的主流。摇滚乐也起源于美国,是非裔美国人音乐节奏与乡村音乐、西方音乐的有机结合。强烈的摇滚节奏、简单而直白的反叛主题歌词、多样的表演形式和独特的服装吸引了战后新一代年轻人。他们的演奏对以后的摇滚文化产生了巨大影响。从20世纪70年代开始,流行音乐风格多样化,转向前卫和极端风格,表现为即兴创作,强调电子手段的使用,注重乐器和效果的操纵技术,并日趋商业化。流行音乐的发展越来越繁荣,大致包括以下分支:

(一)爵士乐

1. 爵士乐简介

在众多流行音乐流派中,爵士乐是世界上第一个出现也是最具影响力的。爵士乐起源于新奥尔良。爵士乐可以说是美国最具代表性的民间音乐。

19世纪,音乐是美国南部种植园黑奴表达生活和情感的重要手段。自19世纪末以来,爵士乐一直以传统的英美音乐为基础,融合了蓝调、拉格泰姆音乐和其他音乐流派,是"混血"的产物。美洲非裔美国人音乐保留了许多非洲特色,具有独特的节奏特征,并保留了集体即兴创作的特点。凭借其高度动态的切分音节奏、个性化的爵士乐和声和完美的即兴创作,爵士乐赢得了广大听众的喜爱,并得到了音乐界人士的认可。它逐渐形成,结合了欧洲音乐的某些元素,以蓝调和拉格泰姆音乐为基础,以小型管弦乐队的形式即兴创作的风格。经过一个多世纪的发展,如今已是异彩纷呈,百花齐放。

拉格泰姆(Ragtime)最初是钢琴音乐,盛行于19世纪末到第一次世界大战结束,主要流行于克里奥尔人中。它既有欧洲古典音乐的严格标准,也有非裔美国人音乐的

即兴创作概念。它被认为是爵士乐的雏形。拉格泰姆的钢琴手自由演奏,自由修改曲目,甚至尝试新的作曲方法。在这种情况下,他们开发了"分段"和"即兴"演奏模式,这对后来的爵士乐和大多数流行音乐产生了重大影响,成为爵士乐的主要特征。拉格泰姆还为爵士乐和声体系的出现奠定了基础。人们普遍认为爵士乐的发源地是新奥尔良,爵士乐出现于19世纪90年代,但历史上第一张爵士乐唱片于1917年发行,由新奥尔良的原始迪克西兰爵士乐队(Original Dixieland Jazz Band)录制。因此,我们可能不会知道1917年之前爵士乐的特征是什么,但根据当时的音乐记录和照片证据,早期爵士乐的速度大致介于中速和快速之间。那些第一次接触爵士乐的人会发现这种音乐充满活力和刺激。

新奥尔良早期爵士乐的另一个特点,也许是最重要的,那就是集体即兴创作。彼此之间自发地互相谦让与合作,只受和弦进行结构的限制。这种演奏的主要吸引力在于,乐队成员既有竞争又互相合作,对于强加给他们的限制既重视又视而不见。这种新的声音在20世纪初,任何听众一听就能识别,这就是"爵士乐"。

2. 爵士乐的艺术特色

爵士乐相较于其他音乐,其自身有很多独特之处。

——即兴演奏或演唱;

——运用布鲁斯音阶;

——爵士乐节奏的极其复杂性;

——独有的爵士和弦;

——独特的音色运用。

3. 爵士乐的音乐特点

——摇摆(听众有摇摆的欲望);

——即兴,围绕一个音乐框架尽情发挥;

——个性化的声音,苍劲有力。

4. 爵士乐的乐队形式

爵士乐的乐队形式常见的有小乐队(小编)和大乐队(大编)两种。小乐队以钢琴、贝斯、鼓为核心,加入少量管乐;大乐队主要以铜管乐(小号、长号、萨克斯管等)、钢琴、贝斯和鼓为主,外加吉他、颤音琴等其他乐器。

5. 爵士乐代表人物及代表作

(1)《南部之子》(*Sons of the South*)是由路易斯·阿姆斯特朗演奏并演唱的爵士

音乐。

歌词大意：在南部有位青年，英俊潇洒，平时穿着打扮犹如国王一般，是当地女性崇拜的偶像。青年热爱音乐，把音乐视为生命。人们都把他称为"南部之子"。

路易斯·阿姆斯特朗（Louis Armstrong，1901—1971）于芝加哥制作了首批全是非裔美国人乐手的爵士乐唱片，并灌制了音乐史上最有革命性的爵士小号唱片。他的作品数量众多，被许多电影配乐采用，人称"爵士乐之父"。美国杜克·艾灵顿曾这样称赞路易斯·阿姆斯特朗："如果有人是爵士大师的话，那他就是路易斯·阿姆斯特朗，他是爵士音乐的缩影，而且永远都是。"

《南部之子》是一首快节奏的乐曲，表达了演奏者愉悦的心情。乐曲的前半部分和尾声部分由一个以小号为主的爵士乐队演奏，中部穿插一段演唱。在聆听《南方之子》时，路易斯·阿姆斯特朗温暖的歌声和机智的表演使他的表演别具风采，让观众的心一下子沉浸在爵士乐的迷人海洋。音乐的魅力被强调，情感被无限地激发。

（2）斯科特·乔普林（Scott Joplin，1868—1917），非裔美国人作曲家、钢琴家，以拉格泰姆作品闻名，被誉为"拉格泰姆之王"。乔普林以拉格泰姆风格创作了数百首短小乐曲和一些歌剧，其中包括著名歌剧《特里莫尼莎》（1907年）、《枫叶拉格》（1899年）和《演艺人》（1902年）等。

（二）摇滚乐

1. 简介

摇滚乐，英文全称为 rock and roll，兴起于 20 世纪 50 年代中期，主要受节奏布鲁斯、乡村音乐和叮砰巷音乐的影响。许多早期的摇滚歌曲都是非裔美国人节奏布鲁斯的翻唱重新发行的，因此节奏布鲁斯是其主要基础。

2. 摇滚乐的分支

摇滚乐有许多分支和复杂的形式。摇滚乐主要分为朋克（punk）、布鲁斯摇滚、英伦摇滚（Britpop）、凯尔特摇滚、山地摇滚、艺术摇滚、情绪硬核（emo）、华丽摇滚、复兴朋克、后车库摇滚、独立摇滚、酸性摇滚（acid rock）、重金属摇滚、视觉系摇滚等。

（1）朋克，又叫庞克，诞生于 20 世纪 70 年代中期，一种源于 60 年代车库摇滚和前朋克摇滚的简单摇滚乐。最初的摇滚乐主要由简单悦耳的主旋律和三个和弦组成，后来经过演变，朋克逐渐脱离摇滚，成为一种独立的音乐。它并不注重音乐技巧，而是关注意识形态解放和反对主流的尖锐立场。这一初衷在 20 世纪 70 年代英国和美国

的特定历史背景下被积极模仿，最终形成朋克运动。它在年轻人中特别受欢迎，受到世界许多地区年轻人的喜爱。

（2）布鲁斯摇滚，也称蓝调摇滚。可以说摇滚乐是在蓝调的基础上产生的，但直到20世纪60年代后期，蓝调摇滚并没有完全发展为一种被认可的流派。蓝调摇滚注重于两种明确的特征——传统的三和弦蓝调歌曲和乐器的即兴创作，它结合了小型爵士乐队和摇滚不断扩大的喧闹特点。

（3）英伦摇滚，也译作英式摇滚，起源于英国20世纪90年代初期的独立音乐圈，其中有几个受到英国六七十年代吉他流行乐影响的乐团最具代表性。这种音乐类型，发展成对抗80年代末及90年初期音乐及文化的潮流，主要针对来自美国的垃圾摇滚（grunge）风潮。

（4）独立摇滚（indie rock）是脱胎于20世纪80年代英国、美国另类摇滚的一种音乐流派，是一种独树一帜的音乐类型。通常indie是指代一些小型的唱片公司出品并且录制预算成本较低的作品。这些作品和音乐人不受商业市场的束缚，在音乐中大胆地表达自己的态度，自由探索他们所要的声音、想表达的情感，所以只有小部分听众喜欢这样的音乐。之后人们就把这样的音乐称为"独立摇滚"，也有将其与另类摇滚混淆的情况。

（5）山地摇滚，又称山区乡村摇滚，是一种将乡村音乐中的弦乐音响与节奏布鲁斯音乐的曲式结构以及歌词风格结合起来的白人摇滚乐形式，在20世纪50年代中后期开始流行。

（6）艺术摇滚，是一种试图融合古典音乐的摇滚流派，其特点是作品拥有相对较大的结构、复杂的和声语言，并经常借用古典音乐主题的材料，强调音乐的逻辑和音乐材料的简洁统一。艺术摇滚的创作主要分为两种：一种相对简单的方法是在摇滚乐中引用古典音乐片段，或将古典音乐片段改编成摇滚风格；另一种方法是将摇滚乐队与管弦乐队或其他形式的古典音乐合奏形式混合，或使用摇滚乐语言形式按古典音乐发展手法、结构形式作曲。

（7）情绪硬核或情绪化硬核，最初是从硬核朋克（hardcore punk）中派生出来的一种有着艺术家气质的音乐，而在20世纪90年代末，它成为地下摇滚的一支重要力量，迎合了当时的朋克和独立摇滚乐手的口味。

（8）华丽摇滚，也称闪烁摇滚，是硬摇滚的一个分支，产生于20世纪70年代早期的英国。特点是性别模糊的装扮，具有华丽戏剧化的台风和颓废慵懒的音乐风格。对

于美国的听众来说，常将其与80年代的微金属摇滚混淆。华丽摇滚几乎为英国专属，流行于英国的70年代中期。

（9）重金属摇滚，在众多摇滚的类型中，它是在音量、男子气概和戏剧化风格上最为极端的。盛行于20世纪70年代。重金属摇滚的源头可以追溯到60年代的硬摇滚，它继承了硬摇滚的特点，并进行了极端的发展，变得更叛逆、更强硬、更猛烈。重金属摇滚音乐非常简单，旋律、节奏、和声变化极少，常常将一个乐曲片段重复演奏多遍。乐队音乐被放大到了震耳欲聋的地步，并运用电声设备得到扭曲失真的效果。从80年代至今，重金属摇滚表现出强大的生命力，它不断结合新的元素，以各种面貌出现在乐坛。

3. 摇滚乐的特征

（1）摇滚音乐简洁、有力、直接，最重要的是节奏感强，符合青少年充满活力和积极主动的特点；演出时歌手肆无忌惮的表演状况与他们对社会时下的担忧密切相关。

（2）摇滚乐通常由吉他、鼓和贝斯伴奏。许多流派的摇滚乐也会使用键盘乐器，如风琴、钢琴、电子风琴或合成器；还会使用到其他乐器，如萨克斯管、口琴、小提琴、长笛、班卓琴、定音鼓。

（3）摇滚乐经常有强劲的强拍，围绕电吉他、空心电吉他以及木吉他展开。

4. 摇滚乐代表人物及代表作

（1）代表人物

埃尔维斯·普雷斯利（猫王）、鲍勃·迪伦、滚石乐队、披头士乐队、地下丝绒乐队、黑色安息日乐队等。

披头士乐队：也叫甲壳虫乐队（The Beatles），英国摇滚乐队，1960年成立于英国利物浦市，由约翰·列侬、林戈·斯塔尔、保罗·麦卡特尼和乔治·哈里森四名成员组成。

滚石乐队：滚石乐队（The Rolling Stones）是一支来自英国的摇滚乐队，成立于1962年，自成立以来一直延续着传统蓝调摇滚的路线。

（2）代表作

DON'T STOP
不要停下

Well you bit my lip and drew first blood

你咬了我的嘴唇，喝下第一滴血

And warmed my cold cold heart

温暖我冰冷的心

You wrote your name right on my back

你在我背后画着你的名字

Boy your nails were sharp

天呐！你的指甲如此锋利

Don't stop

不要停下

Honey don't stop

宝贝，不要停下

Don't stop

不要停下

Beg ya, don't stop

求求你，不要停下

Well I love your screams of passion

我爱你那充满激情的尖叫

In the long hot summer night

在这漫长而炎热的夏夜

But you peppered me with poison darts

但你用毒镖掷我

And twisted in your knife

又用小刀刺痛我

Don't stop

不要停下

Honey don't stop

宝贝，不要停下

Don't stop

不要停下

Beg ya, don't stop

求求你，不要停下

Well the only thing I ask of you

我要问的唯一的事

Is to hand me back some pride

是要回我丢失已久的骄傲

Dontcha dump me on some dusty street

不要把我抛弃在满是灰尘的街头

And hang me out to dry

把我一个人晾在外面

……………

（三）节奏布鲁斯

1. 简介

节奏布鲁斯(rhythm and blues,简称R&B)是一种美国非裔艺术家首先采用,并融合了爵士乐、蓝调的音乐形式。这个术语最早出自20世纪40年代的《公告牌》(*Billboard*)杂志中。节奏布鲁斯自诞生以来一直在世界流行音乐舞台上扮演着重要角色。

2. R&B的特点

（1）节奏

融合了摇摆乐和布吉-乌吉的特点,节奏变得更加具有推动力。R&B的节奏重拍通常会在2、4拍(反拍)上。

以林俊杰演唱的《那些你很冒险的梦》为例：

"那些你很冒险的梦,我陪你去疯"一句,"险"字以及"你"字,正好在音乐的第二拍上,音乐在此时采用的是重拍。

同样的效果可以在周杰伦演唱的《龙卷风》中体现：

"爱情来得太快就像龙卷风"中,"得"和"卷"二字同样采用了反拍作为重拍的音乐律动。

（2）唱法

随性、慵懒、幽怨、摇摆、顺滑,某些R&B中大量使用假声和转音。

事实上,R&B并不都是带有欢快的色彩的,节奏轻快不一定就表达快乐的情绪,所以歌曲情感是欢快还是抒情,不能一概而论。R&B的歌曲情感跨度很大,可以是舞曲也可以是情歌,要根据具体歌曲来判断。

(四) 蓝调

1. 定义

蓝调(blues,又译为布鲁斯)是一种基于五声音阶的音乐,另一个特点是其独特的和声。蓝调音乐起源于过去非裔美国人做奴隶时的劳动歌曲。

2. 蓝调的音乐特点

蓝调具有明显的特征,即使用应答轮唱的形式,在英语中称为"call and response"。乐曲首先给人一种紧张、哭泣和无助的感觉,然后接着的乐句出现是为了安抚处于困境中的人。就好像一个受苦的人向上帝哭泣,然后得到上帝的安慰和回应。因此,蓝调音乐非常强调自我表达和独创性或即兴创作。这种即兴创作与演奏方法逐渐演变为各种音乐类型,如摇滚、摇摆爵士乐等。因此,蓝调音乐也是现代流行音乐的起源。

3. 蓝调的流派

(1) 三角洲蓝调(Delta blues)

三角洲蓝调源于密西西比河三角洲地区,是蓝调的最早形式之一。它通常由独奏吉他和人声组成,音乐简单而原始,以其深情和痛苦的歌词而闻名。大约在20世纪20年代形成并发展起来。

三角洲蓝调在音乐和歌词中表达了非裔美国人的生活经历、困境和情感。

① 声音和乐器:三角洲蓝调通常由独奏吉他和人声组成。吉他在这种风格中扮演着至关重要的角色,常用的是钢弦吉他或者共鸣器吉他(resonator guitar),这种吉他能产生浑厚的声音和独特的共鸣效果,凸显了蓝调的原始感觉。

② 慢节奏和简单的结构:三角洲蓝调通常以慢节奏进行,音乐结构简单而直接。它常使用三和弦和七和弦进行基础和声。这种简单的和弦结构使得吉他手可以在演奏中加入个人的即兴表达。

③ 即兴演奏和滑音技巧:三角洲蓝调鼓励音乐家进行即兴演奏。吉他手可以在演奏过程中运用滑音(slide)技巧,通过移动滑音管或使用滑音指法在吉他上创造出滑动的音色,增添了独特的表现力。

④ 情感表达和歌词内容:三角洲蓝调的歌词通常表达痛苦、失落、孤独等情感和社会不公的主题。这种音乐形式成为非裔美国人倾诉他们的苦痛和生活经历的出口,通过深情和感人的歌词来表达内心的情感。

⑤ 影响力和传承：三角洲蓝调对后来的音乐风格产生了广泛的影响，尤其是对摇滚乐的发展起到了重要作用。蓝调吉他手罗伯特·约翰逊（Robert Johnson）等早期三角洲蓝调艺术家被广泛认为是蓝调音乐的重要传承者。

（2）芝加哥蓝调（Chicago blues）

在20世纪30年代，许多南方非裔美国人移居到芝加哥，带来了他们的音乐。芝加哥蓝调在原有蓝调基础上融入了更多乐器，如电吉他、钢琴和口琴，音乐更具电气化和舞台表演的特点。

① 电气化乐器：芝加哥蓝调是蓝调音乐电气化的重要阶段。在芝加哥，吉他手开始使用电吉他、放大器和效果器等电气化设备，使他们的音乐更具电子声效和音量，更适合在大型场合演奏。

② 多乐器编制：与传统的三角洲蓝调相比，芝加哥蓝调通常涉及更多的乐器。除了吉他，常见的乐器还包括钢琴、口琴、贝斯和鼓等。这种多乐器编制丰富了音乐的层次和音色，使得演奏更富有变化和表现力。

③ 快节奏和活力：芝加哥蓝调通常以快节奏的形式呈现，更强调活力和舞台表演。它结合了蓝调音乐的情感和表达方式，与爵士乐和摇滚乐的元素相融合，创造出更富有能量和激情的音乐风格。

④ 蓝调乐团和演唱者：在芝加哥蓝调的发展中，一些重要的蓝调乐团和演唱者崭露头角。例如，穆迪·沃特斯（Muddy Waters）、嚎叫野狼（Howlin' Wolf）、小瓦尔特（Little Walter）、威利·迪克逊（Willie Dixon）等都是芝加哥蓝调的代表性人物，他们通过自己的音乐和表演风格，对后来的音乐产生了深远影响。

⑤ 城市主题和社会意义：与三角洲蓝调以农村和乡村生活为主题不同，芝加哥蓝调常常涉及城市生活和社会问题。歌词内容包括城市生活的艰辛以及爱情和个人经历等。它反映了当时非裔美国人在城市环境中面临的处境。

（3）乡村蓝调（Country blues）

乡村蓝调也被称为民间蓝调，它源于美国南方农村地区，是早期蓝调的一种形式。乡村蓝调通常由独奏吉他或口琴演奏，歌词描绘了农村生活和面临的困难。

① 独奏吉他：乡村蓝调通常由独奏吉他和人声组成，吉他是最主要的乐器。这种风格的吉他演奏通常使用指弹（fingerpicking）技巧，通过手指的敲击、扫弦和滑动来创造出复杂的音乐效果。

② 慢节奏和简单结构：乡村蓝调的节奏通常比较慢，音乐结构相对简单。它常使

用基础的三和弦和七和弦进行和声,简单而直接,使吉他手可以在演奏中进行即兴创作。

③ 情感表达和故事叙述:乡村蓝调的歌词内容通常关注农村生活、困境和个人经历。它以深情和感人的方式表达情感,描绘了爱情、痛苦、劳动和社会问题等。这些歌词有时会包含隐喻和象征,以叙述故事或传达深层含义。

④ 特殊的演唱风格:乡村蓝调的演唱通常采用浑厚、沙哑而充满情感的声音。歌手通过咆哮、呻吟、哭泣和吟唱等技巧来表达情感,并将其个人风格融入演唱中。

⑤ 手工制作和原始性:乡村蓝调强调原始性和质朴感,这与其起源于农村地区的背景密切相关。这种音乐风格通常与手工制作、简陋的乐器和自给自足的生活方式联系在一起。

(4) 古典蓝调(Classic blues)

古典蓝调兴起于20世纪初的美国,是一种由女性歌手演绎的蓝调风格。这些歌手通常由钢琴或爵士乐队伴奏,歌词关注爱情、社会问题等。

① 女性歌手的主导:古典蓝调由一些杰出的非裔美国女性歌手主导,她们被称为蓝调女王(blues queens)。这些女性歌手包括玛·雷尼(Ma Rainey)、贝西·史密斯(Bessie Smith)、露丝·布朗(Ruth Brown)等。她们以强大的嗓音、感人的表演和独特的个人风格而著名。

② 情感的表达与个人经历:古典蓝调歌曲经常探索个人的情感和经历,表达爱、失恋、苦难和社会不公等主题。歌词内容通常以故事形式呈现,通过生动的描绘和感人的情感表达,引起听众的共鸣。

③ 精湛的演唱技巧:古典蓝调歌手以其出色的演唱技巧而著名。她们运用滑音、颤音、呼吸控制和情感传递等技巧来增强音乐的表现力。她们的声音常常充满热情、力量和情感张力,给人留下深刻的印象。

④ 多样化的音乐伴奏:古典蓝调的音乐伴奏通常由钢琴、吉他、贝斯、口琴和鼓等乐器组成。钢琴在经典蓝调中扮演着重要的角色,为歌手提供了丰富的和声和节奏支持。

⑤ 影响和传承:古典蓝调对后来的音乐风格产生了广泛的影响。它为后来的蓝调、爵士乐、摇滚乐和现代流行音乐奠定了基础。

(5) 爵士蓝调(Jazz blues)

爵士蓝调是蓝调和爵士乐的结合体,融合了两种风格的特点。它通常具有更复杂的和声和即兴演奏,既可以是乐器演奏的即兴爵士蓝调,也可以是歌手演唱的。

① 融合了蓝调和爵士乐：爵士蓝调是蓝调和爵士乐的结合，将蓝调的情感表达和爵士乐的即兴演奏相结合。它保留了蓝调的基本结构和和弦进行，同时加入了爵士乐的和声变化、复杂的节奏模式和即兴演奏的自由度。

② 复杂的和声和改编：爵士蓝调通常采用更复杂的和声进行和编排，以增加音乐的变化和表现力。爵士乐中常见的 II-V-I 进程和丰富的和弦替代技巧被融入蓝调的基础，使音乐更加丰富多样。

③ 即兴演奏和个人表现：爵士蓝调强调即兴演奏的特点。乐手在演奏中可以展示他们的个人风格和技巧，通过即兴创作和即兴演奏来丰富和延展音乐的表现力。这种自由的即兴演奏为爵士蓝调增添了许多惊喜和变化。

④ 多样化的乐器编制：爵士蓝调常常使用多种乐器进行编制，包括钢琴、吉他、贝斯、鼓、萨克斯管和喇叭等。这些乐器相互交织，创造出丰富的音色和层次感。

⑤ 执行技巧和表现力：爵士蓝调的演奏要求乐手具备高水平的技巧和表现力。他们需要掌握复杂的和声进行、节奏模式和音乐语言，同时能够在即兴演奏中展现个人风格和创造力。

(6) 得克萨斯蓝调(Texas blues)

得克萨斯蓝调源自美国得克萨斯州，具有强烈的吉他和口琴演奏风格。它通常具有快节奏和更加明亮的音乐特点，与其他蓝调风格有所不同。

① 强调吉他演奏：得克萨斯蓝调强调吉他的重要性，吉他在其中扮演着主导角色。得克萨斯蓝调中的吉他风格通常具有强烈的节奏感和快速的单音弹奏技巧。吉他手经常使用强力拨弦、滑音、颤音和弹指等技巧，创造出饱满而充满活力的音乐效果。

② 节奏强烈而有力：得克萨斯蓝调的节奏通常强调强烈的鼓点和稳定的蓝调节奏，给人一种有力而坚定的感觉。它的节奏感较强，常常以中快节奏呈现，使人们难以抵挡地跟随节奏摇摆。

③ 高亢的演唱风格：得克萨斯蓝调的演唱风格通常充满激情和力量。歌手会以高亢、震撼人心的声音来表达情感，演唱时常常注重声音的咆哮。这种强烈的演唱风格与得克萨斯蓝调的音乐氛围相得益彰。

④ 多样化的音乐元素：得克萨斯蓝调吸收了多种音乐元素，如乡村音乐、爵士乐和摇滚乐等，融合成独特的音乐风格。这种多样性使得得克萨斯蓝调更加丰富和多样化，同时也表明了它与其他音乐类型之间的联系和影响。

（7）迷幻蓝调(Psychedelic blues)

迷幻蓝调在 20 世纪 60 年代兴起，将蓝调音乐与迷幻摇滚的元素相结合。它通常使用扭曲的吉他声、复杂的和声和实验性的音效，创造出具有迷幻和超现实主义氛围的音乐。

① 实验性音乐元素：迷幻蓝调通过使用实验性的音乐元素，如迷幻效果、重复循环、音效处理和声音延迟等，创造出令人迷幻的音乐体验。这些元素使得音乐充满了神秘、幻觉和超验的感觉。

② 扩展的音乐结构：迷幻蓝调通常扩展了传统蓝调的音乐结构。它可能会包含长时间的即兴演奏、复杂的和声进行、变化的节奏模式和音乐过渡等。这种扩展的结构使得音乐更富有变化和层次感。

③ 心灵探索与情感表达：迷幻蓝调的歌词和情感表达通常涉及心灵探索、个人成长和对社会问题的反思。歌词内容可能包含超验、心灵扩展、爱、和平和自由等主题，通过象征性和隐喻性的语言来表达。

④ 吉他演奏的重要性：迷幻蓝调中吉他演奏是至关重要的元素之一。吉他经常以高亢而迷幻的演奏风格，使用扭曲效果、延音和滑音等技巧，创造出独特的音色和声音质地。

⑤ 强调即兴演奏：迷幻蓝调注重即兴演奏的自由和创造性。乐手可以在演奏过程中展现他们的个人风格和创意，通过即兴创作来丰富音乐的表达和探索。

蓝调除了上文介绍的这些主要风格流派和分支之外，还有一些更丰富的发展。实际上，蓝调具有广泛的多样性，不同地区和艺术家对其进行了独特的发展和演绎。蓝调对后来的音乐风格，如摇滚乐和现代流行音乐，产生了深远的影响。

4. 和声

布鲁斯起源于非洲，最初它没有和弦，仅仅是乐手持续弹奏一个低音音符，同时围绕着这个音符唱出不同的布鲁斯音阶。经过一段时期后，布鲁斯作曲家发现可以将这些音符结合在一起，形成布鲁斯风格的和弦。通常的布鲁斯调式是给每个和弦上增加七度，就像混合利底亚调式一样，它听起来像是经过其他一些和弦润色的七和弦产物。

5. 欣赏蓝调音乐

THE THRILL IS GONE
激情已逝

The thrill is gone

激情已逝

The thrill is gone away

激情已经远去

The thrill is gone baby

激情已逝,宝贝

The thrill is gone away

激情已经远去

You know you've done me wrong baby

你知道你对不起我,宝贝

And you'll be sorry someday

总有一天你会后悔的

The thrill is gone

激情已逝

It's gone away from me

它已经离我远去

The thrill is gone baby

激情已逝,宝贝

The thrill is gone away from me

激情已经离我远去

Although I'll still live on

虽然我依然生活着

But so lonely I'll be

但是却如此的孤独

The thrill is gone

激情已逝

It's gone away for good

它已经消失了

Oh, the thrill is gone baby

哦,宝贝激情已逝

Baby its gone away for good

宝贝,它已经消失了

Someday I know I'll be over it all baby

总有一天我会结束这一切,宝贝

Just like I know a good man should

我知道一个好的男人应当这么做

You know I'm free, free now baby

你知道我现在很自由吧!宝贝

I'm free from your spell

我已逃离你的束缚

I'm free, free now

现在的我很自由

I'm free from your spell

我已逃离你的束缚

And now that it's over

所有的一切都已经结束

All I can do is wish you well

唯一能做的就是祈祷你过得更好

第二节　中国流行音乐的发展

一、中国文化语境下的流行音乐

作为一种大众文化现象,流行音乐在现代社会里不可否认地成为最具有影响力、

拥有最多欣赏者的音乐形式之一，可以毫不夸张地讲，其兴起是20世纪的一个重大的文化事件。改革开放之初，伴随着我国改革开放的历史进程，流行音乐以其旺盛的生命力迅速在中华大地传播开来，人们对流行音乐的广泛接受和喜爱使它在中国的音乐和文化领域中成功地占有了一席之地。

流行音乐起源于西方社会，是西方音乐文化的重要组成部分。我们所说的流行音乐一词是由英文 popular music 翻译过来的。作为一种大众文化现象，随着市场经济的迅速发展、电脑与网络技术的成熟，流行音乐的发展进入一个飞速发展的时期。社会产品的不断丰富和物质生活水平的不断提高促使人们消费意识的觉醒。在今天的社会生活中，流行音乐已经成为广大民众精神娱乐的重要途径之一。

二、中国现代创作歌曲的发端

中国现代创作歌曲约始于清末民初。清朝被推翻，中华民国建立，给旧民主主义革命带来了深刻的社会变革。在此期间，西方资本主义文化逐渐向东传播，形成了与中国传统文化冲突并逐渐融合的趋势。当时出现了直接借用外国歌曲曲调填词作为军歌及学堂歌曲的现象，如《中国男儿》（石更填词）、《汉族历史歌》（王引才填词）等，这是我国利用西方音乐因素的开端。

中国初期的创作歌曲是自萧友梅、黄自、青主、李叔同、赵元任等人开始的。萧友梅是一位卓有成就的音乐教育家，也是我国最早的歌曲作者之一。他最著名的作品有《问》《卿云歌》，尽管他的作品深受外国音乐的影响，但他开始注意吸收中国传统音乐的元素。黄自是一位受过西方音乐作曲体系训练的作曲家，在歌曲创作方面取得了巨大成就，《天伦歌》《玫瑰三愿》都是他创作的著名的抒情歌曲。

此外，赵元任的《卖布谣》《教我如何不想他》，青主的《大江东去》《我住长江头》，陈啸空的《湘累》等作品，都是我国现代创作歌曲早期的优秀作品。这一时期，西方音乐文化由留学西洋的音乐家引入中国，音乐教育的推广和普及影响了公众，成为五四新文化运动的一部分。与此同时，以大中型城市为中心，一种新型城市文化正在逐渐形成。这些为中国现代歌曲的发展提供了条件。

在现代歌曲创作的早期阶段，出现了两个截然不同的特征：一方面，大量采用或借鉴西方歌曲创作模式，甚至许多作品完全西化；另一方面，中国传统音乐，特别是民间音乐的基础也在作品中表现出来。这种情况为未来的歌曲创作指明了方向。

三、中国流行音乐奠基人——黎锦晖

黎锦晖(1891—1967)是中国流行音乐的奠基人。黎锦晖出生于湖南湘潭,从小学习古琴和拨弦乐器。他深受家乡民间音乐和当地民间戏剧音乐的影响,于1927年,创办了中华歌舞学校,随后成立了中华歌舞团。1929年组织明月歌舞团,在全国巡回演出。1949年后,担任上海美术电影制片厂的作曲家,1967年逝世于上海。

年轻时,黎锦晖对新音乐运动充满热情,倡导新音乐和新文学的共同进步。基于这些知识,他创作了大量歌剧、舞蹈和儿童歌曲。这些作品不仅在中国内地很受欢迎,还传播到中国香港和南洋的各个地区。《麻雀与小孩》《葡萄仙子》《神仙妹妹》《可怜的秋香》《月明之夜》等歌曲流传极广。这一时期的作品主要侧重于保护儿童的创造才能、反对封建教育等主题。歌词通俗易懂,音乐语言活泼生动,继承并发展了沈心工及李叔同所倡导的学堂乐歌传统。同时,他也是民间音乐创作能手。在这些儿童歌曲中,民歌、小调、曲牌等成为创作素材。黎锦晖是民族音乐歌曲创作的先行者。

继儿童歌曲创作后,黎锦晖开始创作流行音乐。《毛毛雨》《妹妹我爱你》是他早期的流行音乐作品,标志着中国流行歌曲的诞生。

黎锦晖流行音乐的创作和成功与当时的社会背景息息相关。当时的上海已经具有商业化资本主义城市的特点,西方流行音乐特别是美国流行音乐,通过舞厅、电影院和广播等媒介方式涌入中国。市民阶层的精神文化生活已经出现对流行音乐的需求,正是在这种背景下,他的流行音乐应运而生。

1928年,黎锦晖率中华歌舞团去中国香港、泰国、印尼、马来西亚、新加坡等地巡回演出,《毛毛雨》等流行歌曲与他的儿童歌舞一起成为主要节目。1929年短期内创作了100首流行歌曲,由上海文明书局出版了16本歌集。《桃花江》《特别快车》等歌曲即成于此时,大获成功。

明月歌舞团是中国流行音乐发展中的重要团体。中国第一代歌星如周璇、白虹、严华,以及流行音乐作家如黎锦光、姚敏等,都在这个团里。聂耳也是从这里走上音乐创作之路的。1931—1936年,黎锦晖还为十几部电影创作了音乐,包括《人间仙子》等,其中的大部分插曲都是流行歌曲。同时,他还从事舞厅音乐创作,并把民间音乐爵士化,当时的百代、胜利等唱片公司大量录制并发行了他的许多热门歌曲。

黎锦晖的流行音乐创作为中国流行音乐风格奠定了基础,即将民间旋律与西方舞曲节奏相结合。当时,主要有探戈、狐步舞等,在配器上也模仿了当时美国爵士乐的

风格。

这一时期,也是中国流行音乐的第一发展阶段:1917—1936年(上海时期)。

与黎锦晖齐名的有陈歌辛、刘雪庵和黎锦光。代表作有:陈歌辛的《渔家女》《玫瑰玫瑰我爱你》《夜上海》;刘雪庵的《长城谣》《踏雪寻梅》《何日君再来》;黎锦光的《夜来香》《采槟榔》。

四、救亡群众歌曲创作及进步音乐工作者的流行歌曲创作

1931年九一八事变爆发,日本军国主义侵华造成民族危机感的空前高涨。随着抗日救亡运动的开展,出现了大规模的救亡歌咏活动。广大的进步音乐家创作了大量的抗日救亡歌曲,从而为中国歌曲创作的另一个方向奠定了基础。

聂耳是我国著名的救国歌曲作者之一。他在短短两年内创作的30多首歌曲中,绝大多数都是广为流传的热门歌曲。《义勇军进行曲》《开路先锋》《毕业歌》《新女性》是他在进行曲方面具有开拓性贡献的作品。《飞花歌》《塞外村女》等则是民歌风抒情歌曲中很有特点的作品。

在抗日救亡歌咏活动中,还可以举出像《到敌人后方去》《大刀进行曲》《游击队歌》等进行曲风格的歌曲。这一时期奠定的进行曲风格的群众歌曲(后来称为"队列歌曲")已具有成熟的中国民族特征,如:较少使用分解和弦旋律,更多强调五声音阶;旋律是多层次的,富有抒情性。

与此同时,进步音乐工作者也参与了以电影为主要媒介的流行音乐创作活动。聂耳的《铁蹄下的歌女》《告别南洋》《梅娘曲》、任光和安娥的《渔光曲》《王老五》,贺绿汀的《四季歌》《天涯歌女》《秋水伊人》及刘雪庵的《何日君再来》等都是为进步电影所作的插曲。

总之,到七七事变前,中国的歌曲创作除了一些艺术歌曲外可以分为两部分:一种是以黎锦晖为代表的流行音乐,另一种是以聂耳、冼星海等人为代表的群众歌曲。流行音乐以西方流行音乐形式为蓝本,写作上则有民歌化与西方大小调式化两种趋向;群众歌曲以西方进行曲及民歌为蓝本,写作上则有民歌化和进行曲化两种趋向。这样的流派分化为群众歌曲创作的未来趋势奠定了基础。

五、全面抗日战争、解放战争时期的流行音乐和群众歌曲创作

(一) 全面抗日战争、解放战争时期的流行音乐状况

在全面抗日战争时期，沦陷区的敌伪统治者非常重视流行歌曲的宣传作用。当时的著名歌星李香兰曾成为流行音乐的风云人物。

李香兰本为日本人，生于中国。战后她回到日本，以日本参议员的身份从政。她在抗战期间被利用，演唱了很多流行歌曲，如《戒烟歌》《苏州夜曲》等，均以美化日本军国主义、宣扬"东亚共存"为主旨，在当时产生了非常恶劣的影响，引起了有良知的中国人民的强烈反对。

20世纪30年代，流行音乐进入了一个黄金时代，在此期间出现了大量歌手，几乎都聚集在上海，使上海成为中国流行音乐的主要发源地之一。著名的有周璇、黎锦晖、陈玉梅、严华、龚秋霞、姚莉、王人美、白虹、江曼莉，还有那个毁誉参半的李香兰。

总的来说，中国流行音乐从产生到1949年新中国成立，其发展是在半殖民地半封建的情况下进行的。由于特殊历史环境的限制，其发展是不完善的。一方面，它具有强烈的半殖民地半封建氛围，具有固有的弱点；另一方面，由于社会经济和文化条件不发达，流行音乐只针对小资产阶级和市民阶层，作品主题狭窄，创作技术粗糙。这决定了中国流行音乐的发展必将经历一条曲折的道路。

自全面抗战以来，以延安为中心的进步音乐家继续在抗日救亡歌咏活动的方向发展创作。郑律成的《延安颂》（莫耶作词）、冼星海的《黄河大合唱》（光未然作词）、李劫夫的《歌唱二小放牛郎》，还有《南泥湾》《军民大生产》以及歌剧《刘胡兰》《白毛女》等作品的诞生都显示出中国音乐生机勃勃的发展趋势。进入解放战争时期，又出现了《咱们工人有力量》《解放区的天》《山那边好地方》和《胜利进行曲》等优秀歌曲。

(二) 全面抗日战争、解放战争时期著名歌手介绍

周璇，1920年出生于江苏常州。在二十世纪三四十年代，周璇成为蜚声海内外的著名演员、"一代歌后"。在近20年的演艺生涯中，她拍摄了《马路天使》《各有千秋》《忆江南》《夜店》和《清宫秘史》等43部影片。周璇还演唱了200多首歌曲，其中有《夜上海》《花样的年华》《四季歌》等。

白虹，原名白丽珠，北京人。她12岁即考取了明月歌舞团。拍摄的第一部影片是《人间仙子》。白虹一共拍摄了30多部影片，有《日出》《无花果》《红楼梦》等。她曾经演唱过数

以百计的流行歌曲,其中《郎是春日风》《春天的降临》等歌至今还受到海外歌迷的喜爱。

姚莉,原名姚秀云,1922年出生于上海。享有"银嗓子"美称的姚莉,是中国流行音乐史上最具代表性的歌手之一,以一曲《卖相思》跃升为当红歌手。

(三)代表作欣赏:《玫瑰玫瑰我爱你》

《玫瑰玫瑰我爱你》原名"玫瑰啊玫瑰",作词吴村,作曲陈歌辛。这首歌旋律轻盈活泼,微妙地融合了城市情怀和民族音乐;歌词生动而富有诗意,表现了风雨摧不毁并蒂连理的情怀。其原唱者为姚莉,后在我国台湾、香港等地被多名歌手翻唱。1951年,美国歌手弗兰基·莱恩将其翻唱,其在美国迅速走红并登上了全美音乐流行排行榜的榜首,在国外流行至今。这是第一首在国际上广泛流行和产生重大影响的中国流行歌曲。这首歌曲和《夜上海》都成了旧上海的一个标志。《玫瑰玫瑰我爱你》是我们的文化瑰宝,这首歌曲无论是作曲者陈歌辛还是原唱者姚莉,都位于中国流行歌曲史上最闪耀的"巨星"之列。

六、新中国成立至20世纪80年代的流行音乐发展

(一)新中国成立至20世纪80年代的流行音乐发展概况

新中国成立至20世纪80年代,在群众歌曲领域形成了一支阵容强大的作曲家队伍。不仅有《歌唱祖国》《我们走在大路上》,音乐舞蹈史诗《东方红》、《长征》组歌、歌剧《洪湖赤卫队》《江姐》《红霞》等大型声乐作品也在群众中产生了较大影响。总的说来,这一时期的歌曲创作,特别是群众歌曲的创作,呈现出良好的趋势。合唱、齐唱、独唱、重唱等体裁形式都有好作品传世。这属于中国歌曲创作的另一个繁荣时期。

这一时期的重点仍然是进行曲和新民歌创作。进行曲逐渐强调抒情,新民歌创作则有以民间素材变化发展和在民间音乐基础上再创作两种趋向。各种风格的歌曲在民族音乐化方面都有明显的成就。旋律或基于中原地区的民间音乐,或以少数民族音乐为素材。配器则用民族乐队或管弦乐队,比较传统。

自1977年开始,少数香港和台湾歌曲被引入内地(大陆),打破了中国内地(大陆)的传统音乐风格。主要表现在刘文正以及邓丽君等歌手的音乐磁带传入内地(大陆),并且受到了内地(大陆)民众的大力追捧。20世纪80年代,台湾校园民谣风靡内地(大陆),内地(大陆)流行音乐进入探索和开拓的时期。随着许多唱片公司的创建,唱片公司的格局也被打破。随着经济的改革开放,流行音乐得到了很大的发展,大量的

内地(大陆)歌手也开始翻唱港台作品。

1984年的央视春晚邀请了台湾歌手张明敏参加演出,这从一定程度上说明国家级的层次上已经开始接受并认同流行音乐了。自此,内地(大陆)流行音乐开始崛起。从20世纪80年代中后期开始,内地(大陆)流行音乐风格开始发生变化,《信天游》式的"西北风"风格的音乐作品开始盛行起来。随着一批又一批的作品创作问世,来自中国内地(大陆)的原创流行歌曲创作达到高潮。"西北风"的出现,是当时音乐人在特定的历史环境下对摇滚乐的一种吸收与接纳,它的出现在改革开放初期适应了人民大众的心声,同时反映了人民对新生活、新事业的期望、向往。然而,这一时期的音乐风格在当时的流行环境中并没有持续很长时间,因为它无法适应迅速变化的社会生活。所以,随着台湾歌曲《跟着感觉走》的出现,以及香港和台湾流行音乐模式的引入,内地(大陆)流行音乐的高峰期逐渐消退,随之而来的是港台流行音乐的繁荣,在这一时期,中国流行音乐就进入了港台歌曲与内地(大陆)歌曲相互交融的新发展时期。

《酒干倘卖无》《外婆的澎湖湾》等歌曲在内地(大陆)风靡一时。同时,进入内地(大陆)的邓丽君的歌曲渗透进人们的生活,如《甜蜜蜜》《小城故事》等。

(二) 这一时期流行音乐代表人物——邓丽君

邓丽君(1953—1995),出生于中国台湾,祖籍河北省大名县,世界知名女歌手。1967年,推出首张个人专辑,从而开始歌唱生涯。她的歌曲歌声甜美、细腻,贴近人们的日常生活,能够走进人们的内心,满足了大众的审美需求。

邓丽君是华语流行歌坛第一位具有国际影响力的女歌手,她的存在也体现了中国传统女性婉约温柔的特质。邓丽君的音乐代表了20世纪70年代中期至80年代亚洲流行音乐的最高水平。她的音乐无疑在中国大陆早期流行音乐的发展中发挥了开创性作用。邓丽君的音乐结合了东西方音乐元素,将民族性与流行性相融合,创造了自己的演唱风格,影响了很多后世的著名歌手。气声是邓丽君的一个重要演唱特征,在此基础上,她形成了独特细致、变化微妙的颤音和具有个性特点的泣声。她吸取了中国民间歌曲和戏曲中注重出字、归韵、收声的咬字过程,善于使用倚音、波音、滑音等润腔技术表现歌曲的不同韵味,形成一种委婉动人、清新明丽、优美流畅、富有民族特色的演唱风格。她的嗓音温婉、圆润、细腻而不失韧性,音域宽广,演唱时各声区过渡自然,声音连贯统一,几乎听不出任何换气痕迹。在对不同歌曲的曲调和节奏规律的把握、音色的雕琢、力度的强弱对比、感情的收放等方面,邓丽君力求做到精益求精,即使是一句小转弯,她都处理得精细、适当。

音乐鉴赏

邓丽君代表作：《小城故事》《甜蜜蜜》《但愿人长久》《谢谢你常记得我》《我只在乎你》《独上西楼》《不了情》《芳草无情》《几多愁》《月亮代表我的心》《在水一方》《漫步人生路》《凤阳花鼓》《再见我的爱人》《小路》……

（三）代表作欣赏：《我只在乎你》

这是邓丽君演唱的一首歌曲，歌曲由三木刚谱曲，慎芝填词，川口真编曲。1987年4月1日，该曲被收录在普通话专辑《我只在乎你》中。

<div align="center">

我只在乎你

如果没有遇见你
我将会是在哪里
日子过得怎么样
人生是否要珍惜
也许认识某一人
过着平凡的日子
不知道会不会
也有爱情甜如蜜
任时光匆匆流去
我只在乎你
心甘情愿感染你的气息
人生几何能够得到知己
失去生命的力量也不可惜
所以我求求你
别让我离开你
除了你
我不能感到一丝丝情意

</div>

七、20世纪90年代流行音乐的发展

这一时期音乐电视（MTV）开始出现，同时各地电台的"音乐歌曲排行榜"盛行，为流行音乐多元化、歌手个性化、更新换代起到巨大推动作用。此时，偶像派歌手与实力派歌手泾渭分明，原创作品开始年轻化、商业化。

20世纪90年代"乡村民谣"的代表人物有于文华、火风、江涛等;老狼、朴树等成为"校园民谣"的代表人物;李春波、孙浩成为"城市民谣"的代表群体;著名内地歌手刘欢演唱的《弯弯的月亮》《千万次的问》《好汉歌》《从头再来》影响了整个90年代;田震演唱的《野花》《干杯,朋友》奠定了她在歌坛的主力地位。

1990年刘德华、张学友、郭富城、黎明"四大天王"掀起了当年流行音乐的热潮。整个90年代"四大天王"在香港歌坛的地位牢不可破,他们总能发行畅销专辑。他们发行的歌曲很容易就登上各大歌曲排行榜榜首,他们还获得了90年代香港音乐界的绝大多数奖项。可以说,90年代是"四大天王"的年代。

1. 张学友

在"四大天王"中,张学友是第一个在歌坛站稳脚跟的。早年多首深情款款的情歌,如《遥远的她》《Smile Again 玛利亚》《轻抚你的脸》《Amour》《月半弯》《蓝雨》《Linda》《夕阳醉了》等使他成为名扬一时的"情歌王子",其中1987年的《太阳星辰》更是一举夺得第10届十大中文金曲第一名。1991年他的《每天爱你多一些》盘踞十来周排行榜冠军,1992年的大碟《真情流露》销量更火爆,牢牢地确立了他在香港歌坛的地位。张学友唱歌非常投入,这使他的作品总能感动人,他的唱功在"四大天王"中也是首屈一指的。与三位著名的"靓仔"齐名,外表略逊一筹的张学友用实力说话。与其他三位"天王"拥有的数以万计的忠心歌迷相比,虽然专一地痴迷于张学友的歌迷不多,但他拥有更为广泛的听众。90年代张学友的歌路没有太大的变化,代表作如《分手总要在雨天》《还是觉得你最好》《只想一生跟你走》《我等到花儿也谢了》《离开以后》《不老的传说》等都是悱恻缠绵的情歌。在刘德华的普通话专辑获得成功之后,张学友重新进军普通话歌坛,结果也大获成功,《吻别》《祝福》等是其代表作。1999年张学友继成龙之后也获得"世界十大杰出青年"的荣誉,这是对他十多年在歌坛、影坛惊人成绩的最好褒奖。

2. 刘德华(华仔)

在张学友推出他的首张专辑的同时,刘德华也以当红电视明星身份推出他在歌坛的处女作《只知道此刻爱你》,但反应平淡。随后的几年里,刘德华一直在歌坛努力奋斗,推出过如《情感的禁区》《回到你身边》《我恨我痴心》《共你伤心过》等很不错的歌。在20世纪90年代上半期,刘德华在香港歌坛的地位不可撼动,其间如《一起走过的日子》《爱不完》《长夜多浪漫》《真我的风采》《谢谢你的爱》《谁人知》等都是香港乐坛非常

经典的名曲。90年代后期华仔的粤语歌质量有所下降,主要作品有《情未鸟》《你是我的女人》。刘德华是香港歌手成功打入普通话歌坛市场的第一人,他的普通话歌曲代表作《如果你是我的传说》《我和我追逐的梦》《忘情水》《真永远》《相思成灾》《中国人》《孤星泪》《笨小孩》等名曲在有华人的地方随处都可以听到。在台湾、在内地(大陆)、在东南亚,他乐坛地位之崇高甚至超过其大本营香港。之前香港的一流歌星如谭咏麟、张国荣、张学友、梅艳芳等都推出过普通话唱片,不过基本上都反应平平。香港歌手唱普通话歌曲且取得如此辉煌成功的是从刘德华开始的,此后几乎所有的香港歌手都在普通话歌曲方面取得了一定的成功。刘德华对工作的认真态度在香港艺坛有口皆碑,这是他持续多年一直是香港艺坛最耀眼人物之一的最主要原因,是后晋艺员瞻仰的榜样。

相比之下,内地的流行音乐一个方面是摇滚乐在北京兴起,组建乐队成风,摇滚乐从此进入一个大发展的时期,另一个方面则是电视剧音乐开始随着电视剧大量生产而成为一个特殊的创作领域。

经济繁荣引领文化产业的蓬勃发展,中国流行音乐在多年的实验和反思中既有机遇也有挫折。港台流行音乐、内地(大陆)原创音乐、欧美流行音乐,这些席卷了整个中国,在1994—1995年爆发并达到高潮,迅速占领了中国流行文化的真空地带。《大哥你好吗》和《小芳》取得了巨大的成功,《好大一棵树》《活的就是现在》《山不转水转》等佳作层出不穷,此时歌坛可谓极一时之盛。

八、21世纪中国流行音乐的发展

(一) 21世纪中国流行音乐的发展概况

进入21世纪以来,中国经济快速发展,世界经济一体化进程加快,文化、通信交流已走向同一个平台。互联网的出现使音乐和艺术传播更容易,更便捷,流行音乐传播得更快。内地(大陆)不仅面临来自香港和台湾音乐的竞争,还面临着欧洲和美国流行文化的输入,R&B、雷鬼、说唱和嘻哈融入年轻人的生活,流行音乐文化朝着多元化方向发展。网络和电视逐渐成为流行音乐传播和歌手成名的主要平台。

这一时期,张惠妹、李玟、蔡依林、周杰伦、萧亚轩、许茹芸等港台歌星影响着中国内地(大陆)音乐市场。内地(大陆)歌坛实力派歌手有韩红(《天路》《青藏高原》)、孙楠(《拯救》)、汪峰(《怒放的生命》)、阿里郎组合、女子十二乐坊等。

同时出现了以rap为主的说唱音乐、R&B音乐。据说,这种形式源于过去电台节

目主持人介绍唱片时所用的一种快速的、押韵的行话性的语言。其音乐形式单一，旋律较为简单。这一时期最著名的说唱音乐创作歌手就是周杰伦。在他的作品中，音乐形式变得多样，还开创了中国华语流行音乐的"中国风"，2001年《双节棍》使他一炮而红。

从声乐演唱技术的角度来看，目前还没有明确的标准来衡量说唱的演唱方式与风格。rap是其最重要的特征，说唱歌词往往是一连串的，这对说唱歌手的气息有一定的要求。因此，说唱歌手的歌唱水平可以通过对气息的控制程度来评价。同时，说唱音乐的节奏往往与众不同，因此对于说唱歌手来说，对节奏的把握要求会更高，这也成为衡量说唱能力的标准之一。

可以说，中国内地（大陆）流行音乐不仅吸收了欧美流行音乐的文化，也吸收了港台地区音乐的文化，还吸收了邻国日本和韩国的文化，但最主要的还是融入了中国传统文化。中国民族民间音乐逐渐与流行音乐融合，中国的古诗歌、中国传统乐器与流行音乐文化的融合标志着中国流行音乐的发展将逐渐登上世界之巅，在不久的将来或可成为影响世界的音乐。作为中国传统文化与流行音乐融合的"中国风"作品也将逐渐被全世界接受。

"中国风"即中国风格，它以中国传统文化为基础，将大量中国元素与当今世界流行的艺术形式相结合。基本上，中国风歌曲的歌词与中国文化内涵相结合，然后与新的歌唱技巧和创新的配乐技巧相结合，创造歌曲应有的氛围。此外，大多数中国风的歌曲也结合传统背景和相应的节奏创作。

2002年，是中国风歌曲创作的萌芽期。中国台湾歌手陶喆对邓丽君歌曲《望春风》进行了改编并翻唱，在演唱的形式上，采用了独特的灵歌形式，给中国风音乐注入了新的血液。

2003年，周杰伦推出了专辑《叶惠美》，在这张专辑中，《东风破》的歌词及曲调极具中国风格，旋律优美婉转，歌词娓娓道来，有浓厚的中国风。而这首歌曲也成为后来中国风歌曲的基本唱法，而方文山的词也成为中国风的一个象征。这一时期，很多创作作品的旋律、歌词，包括MV，都呈现出中国风。像京剧、昆剧等传统戏曲都会在歌曲中出现，这样的作品有王力宏的《在梅边》、陈升的《北京一夜》、周杰伦的《青花瓷》《菊花台》《霍元甲》、李宇春的《少年中国》、吴克群的《将军令》等。这些歌曲中加入的中国元素，不仅能打动中国人，而且能让外国人见识到中国民族特色在音乐中呈现的美感。

这一时期还有一个特点就是翻唱。我们常常会听到一些好听的歌曲，然后发现这是翻唱的。很多中文歌曲翻唱的是国外某些歌，比如张韶涵的《寓言》，其旋律就是来自古老的圣诞颂歌《天赐欢乐》(God Rest You Merry Gentlemen)。中国的歌也有被国外歌手翻唱的，像《让我靠近你的心》(Take Me to Your Heart)翻唱的就是张学友的《吻别》，这种翻唱有利于大众音乐的全球化交流，使得经典歌曲在其他国家也能流行起来。

回顾流行音乐在我国的发展历程，由翻唱至效仿再到自主创新，每次变化都是出人意料的。在这个优胜劣汰的现实中，唱片即将荡然无存，转而崛起的是自由度和便捷度更高的手机，未来趋势千变万化，难以预测。但有一点可以肯定的是，只要是符合各个时期的社会背景与人类需求的事物必将欣欣向荣，换言之，流行音乐也能准确地映射出所处的社会环境。分析总结当前风靡一时的音乐类型，无一例外都存在民族元素，比如之前提到的周杰伦的作品，充分考虑到了社会对于文化习俗的重视度，所以他的成名是必然的。不久之后，包含"国粹"成分的流行音乐可能成为主流，而其现存的种类中多数与社会形势不符的会被陆续淘汰。

总而言之，流行音乐是各国文化碰撞交流的结果，是民族文化的载体，也是文明进步的证明。我国地大物博、人才济济，拥有养育流行音乐的肥沃土壤。作为商品，流行音乐的发展离不开国家经济的增长和电子行业的革新，为了让祖国博大精深的文化名扬四海，也为了吸纳更多外国文化的精髓，流行音乐需要得到更多的重视与推进。

(二) 代表作《东风破》赏析

1. 歌曲简介

《东风破》由周杰伦谱曲，方文山填词，林迈可编曲，收录在周杰伦2003年发行的专辑《叶惠美》中。2004年，该歌曲获得第4届华语流行乐传媒大奖十大单曲奖、第11届中国歌曲排行榜港台地区最受欢迎歌曲奖、MusicRadio中国TOP排行榜台港地区年度金曲和第7届中央电视台音乐电视大赛港台及海外华语最佳MV作品奖等奖项，方文山凭借该歌曲获得第4届百事音乐风云榜年度港台及海外华人最佳作词奖。

2. 创作背景

《东风破》的名字来自古代民间一种曲的形式，叫作曲破。

和许多华语音乐人不同的是，周杰伦选择了文化上的回归，创作了《东风破》这样一首极具东方风韵的复古作品。《东风破》利用中国古典乐器琵琶及古代的诗词情调，

并借用拥有中国古风的曲调且融入西方的 R&B 曲风,歌词具有中国文化内涵,使用新派唱法和编曲技巧烘托歌曲氛围,产生含蓄、忧愁、优雅、轻快等歌曲风格,自此"三古三新"(古辞赋、古文化、古旋律、新唱法、新编曲、新概念)中国风的曲风特点基本成型。

从历史角度讲,任何一个时代,华语流行音乐都不缺东西合璧式作品。而《东风破》在一个恰当的时机出现了,它很好地平衡了中国传统音乐文化和西洋音乐结构之间的关系。

3. 欣赏歌曲《东风破》

东风破

一盏离愁　孤单伫立在窗口
我在门后　假装你人还没走
旧地如重游　月圆更寂寞
夜半清醒的烛火　不忍苛责我
一壶漂泊　浪迹天涯难入喉
你走之后　酒暖回忆思念瘦
水向东流　时间怎么偷
花开就一次成熟　我却错过
谁在用琵琶弹奏　一曲东风破
岁月在墙上剥落　看见小时候
犹记得那年我们都还很年幼
而如今琴声幽幽　我的等候你没听过
谁在用琵琶弹奏　一曲东风破
枫叶将故事染色　结局我看透
篱笆外的古道我牵着你走过
荒烟漫草的年头　就连分手都很沉默
一壶漂泊　浪迹天涯难入喉
你走之后　酒暖回忆思念瘦
水向东流　时间怎么偷
花开就一次成熟　我却错过

谁在用琵琶弹奏　一曲东风破

岁月在墙上剥落　看见小时候

犹记得那年我们都还很年幼

而如今琴声幽幽　我的等候你没听过

谁在用琵琶弹奏　一曲东风破

枫叶将故事染色　结局我看透

篱笆外的古道我牵着你走过

荒烟漫草的年头　就连分手都很沉默

第三节　流行音乐的唱腔

一、流行音乐与演唱特点

（一）流行音乐的文化特点与创作特点

20世纪中叶，随着流行音乐的全球化，流行音乐对世界产生了非常重要的影响，并在世界范围内建立起联系。

我们已经处在数字时代，地球已经变成一个地球村，各种媒体的使用和流行音乐的传播越来越广泛和迅速。来自不同国家和民族的流行音乐的独特性仍然保持着。我们拿起手机，点开一个软件，就可以很容易地看到地球上另一群人生活的样貌。比如某位位于遥远国度的乐手录制了一段自己的音乐视频，上传到服务器，公开到互联网，几秒钟后，来自千里之外的一位互联网使用者，可以很轻易地通过视觉和听觉感知这位乐手的音乐。

流行音乐区别于民间音乐、古典音乐等类型，其活跃的地区在城市。流行音乐是伴随着城市人口增加而兴起的音乐类型。早期流行音乐如爵士乐等，活跃于人口比较密集的地区，比如爵士乐的流行源于新奥尔良港口的人口流动。船只的贸易往来、人口迁徙和经商等，均使得音乐文化得以交流和孕育。新奥尔良的港口，是贸易往来的聚集地，也是音乐文化往来的交流地。来自世界各地的乐手操着不同的语言，却在音

乐中得以互相交流。乐手也得以在这样有市场的环境下生存。

随着时代的发展，流行音乐开始随着人们生产生活方式的变化而变化。其中一个重要特点就是，工业、科技等领域的发展影响了流行音乐的发展和传播。自从声音可以通过磁带记载，便为音乐创作者对磁带进行拼贴创作提供了条件。电声乐器、合成器等乐器的出现，为音乐创作者提供了更加丰富的创作手段和音色。打开合成器，设置一个正弦波，通过调整波形来改变音色，即可以创造出自然界中并不存在的音色。当音乐人对着示波器弹奏正弦波的不同音高时，科技的力量可以真真切切地被人们看到和听到。

(二) 流行音乐唱法特点

流行音乐类别较多，例如摇滚、民谣、爵士等。如果用一个定义去概括这种种内容，显然是一件很难的事情。但至少，我们可以试着去以某些流行音乐共有的特性为基础，来总结出一些大概的特点，或者某个类别的流行音乐所共有的特点。

实际上，不同具体风格的音乐各有自己的特点，恰好就是流行音乐的一个很重要的特点。不同音乐风格独具特色，各有各的辨识度。就唱法上来说，比较符合声乐一般规律的是，唱法需要做到"自然"和声音"通"。所谓"自然"，就是乐手在经过一定的训练之后，能够稳定地、比较自然地以某种相对固定的音色进行演唱，风格上就是稳定的。所谓"通"，则是指身体各部位有机地协调到一种声音很清晰的地步。

在"自然"和"通"的基础上，乐手就可以对音色进行调整。不同的物体、不同人讲话都会有不同的音色，但歌手的音色，除了受限于生理结构而稳定的部分外，是可以通过锻炼来获得理想的音色的。

流行音乐强调的是个性，而非共性。从流行音乐作为商品的角度来说，足够有特点的声音，结合足够有辨识度的人设，是某个音乐人及其作品得以被记住和传播的重要因素。

湖北武汉有一位街头艺人，模仿林俊杰唱歌已经达到了传神的地步，活跃于光谷步行街。按照现在流行的话来说，这位歌手具有"蹭热度"的硬件条件。但是听到他唱歌的朋友们，很少有人能记得这位歌手的名字，而只是在脑海中浮现出林俊杰唱歌的样貌与声音。可见，艺人模仿的路线，虽有一定的市场，却难逃被明星光环遮盖的命运。

学习流行演唱，歌者可以根据自身的条件，对自己的音色有了解之后再锻炼。从这个角度上来说，流行音乐具有很强的包容性。

二、流行演唱的音色与演唱处理

(一) 咬字

由于接触了西方的流行演唱技巧,方大同在唱歌的时候,倾向于使用比较自然的咬字状态,给人轻松和随意的感受。而费玉清在唱歌的时候,倾向于把字念得字正腔圆。很显然,这是两种流行音乐中咬字的特点。

英语的发音中,咬字的时候嘴巴比较容易处于自然的状态,形成相对松弛的咬字状态。但中文却不太一样。中文进行咬字时,嘴唇不太容易处于一个松弛的状态。例如,英文单词"we",嘴唇咬字之后即处于一个松弛的状态,而中文词"我们",在咬字的时候嘴唇会经过好几个咬字的动作。

拿中文与英文歌词为例。

红 豆

还没好好地感受　雪花绽放的气候

我们一起颤抖　会更明白什么是温柔

还没跟你牵着手　走过荒芜的沙丘

可能从此以后　学会珍惜天长和地久

有时候　有时候　我会相信一切有尽头

相聚离开都有时候　没有什么会永垂不朽

可是我　有时候　宁愿选择留恋不放手

等到风景都看透　也许你会陪我看细水长流

SO SICK

Gotta change my answering machine

Now that I'm alone

Cuz right now it says that we

Can't come to the phone

And I know it makes no sense

Cuz you walked out the door

But it's the only way

I hear your voice anymore

（It's ridiculous）

It's been months

And for some reason I just can't get over us

And I'm stronger than this

Enough is enough

No more walking round

With my head down

I'm so over being blue

Crying over you

……

中文歌《红豆》中的每一个句子，我们试着去朗读一遍的时候，就会发现，在咬字上，嘴唇容易处于一个紧张的状态。我们需要控制嘴唇的运动，来达到咬字和发音。而英文的发音，由于有很多连读，加上英语元音在发音上较为松弛，咬字状态较为自然。例如 right now 这个词，发音时一般不会读成"如艾特闹"，而是采用连读的方式"如艾闹"，嘴唇张开之后归韵到"闹"这个发音上。

由于以上的特点，在进行流行演唱方法学习的过程中，有意识地去采用类似英文的咬字方式，有助于歌者找到松弛的状态。20 世纪早期，中文流行音乐在咬字上比较倾向于字正腔圆。接近 20 世纪末，一些接触了西方流行唱法的歌手，将西方流行音乐演唱的松弛和自然的咬字方式带到中文流行音乐领域之后，越来越多的歌手开始尝试使用类似英文歌的咬字方式。例如方大同、周杰伦等歌手就是比较有代表性的例子。

（二）气息

在运用气息的方面，我们首先需要进行腹式呼吸的练习。

横膈膜（膈肌）是肺底部的圆顶形肌肉，在呼吸中起重要作用，但可能会被忽视。吸气时，横膈膜（膈肌）收缩（收紧）并向下移动，这在胸腔中为肺部扩张提供了更多空间。当你呼气时，会发生相反的情况，横膈膜（膈肌）放松并在胸腔内向上移动。

我们生来就知道如何充分利用横膈膜（膈肌）来深呼吸新鲜空气，但随着年龄的增长，我们会放弃这种习惯。从日常生活的压力，到"吸"腹拉直腰线的练习，这些促进我们逐渐转向浅浅、不满足的胸式呼吸。

重新学习如何通过横膈膜（膈肌）呼吸，对学习流行音乐唱法很有帮助。腹式呼吸

（也称为"横膈膜呼吸"）会促进适当的氧气交换，这种呼吸方式还会减慢心跳并降低或稳定血压。

如何进行腹式呼吸？任何人都可以试着使用以下的步骤练习。

（1）弯曲膝盖，仰卧在平坦的表面上（或床上）。为了更加舒适，可以在头下和膝盖下使用枕头来支撑。

（2）将一只手放在胸部上方，另一只手放在胸部下方的腹部上。

（3）通过鼻子慢慢吸气，然后深深地充气到下腹部。胸前的肌肉和手臂的肌肉应保持静止，肚脐眼上方一块的区域自然抬起。

（4）收紧腹部肌肉并将腹部肌肉向内推，同时用嘴唇呼气。胸部保持不动，直到回到原位。

也可以弯曲膝盖，放松肩膀、头部和颈部，坐在椅子上练习。如果可能，每天练习几次，每次5～10分钟。

腹式呼吸不仅对在声乐练习中找到合适的呼吸方式有利，也是一种对人体有益的呼吸方式。不止声乐演唱，其他许多领域中都会运用到腹式呼吸。有人在公开演讲或者进行发布会之前，有意识地运用腹式呼吸来达到放松情绪的目的。

腹式呼吸包括但不限于有以下几种益处：

（1）有助于放松并降低皮质醇的水平。皮质醇是体内的一种压力荷尔蒙。

（2）有助于降低心率和血压。

（3）可以提高核心肌肉的稳定性和承受更多运动的能力。

（4）会减慢呼吸速度并消耗更少的能量。

（5）改善情绪并提升能量水平。

（6）减少痛苦的感受。

（三）共鸣

当人在歌唱的时候，气流通过声带，声带振动。气流经过的腔体与声带进行共振，这些由发声体加共振所发出的声音，综合起来就是我们能听到的歌声。流行演唱方法中共鸣的特点是区别于美声等早期唱法的。

美声唱法的特点与其产生的背景有很重要的联系。早期歌手站在舞台上歌唱的时候，为了让声音传得更远，让远处的听众也能听到，会采用特别的发声方式，以人为提高自己的音量，从而让声音更有穿透力。

而随着工业技术的发展，音频放大器的出现为演唱的多元化提供了更多可能。例

如,音箱就是一种声音信号的放大器,歌手手拿麦克风进行演唱,本来不大的声音得以被放大。这就让音量较小的发声方式得以被更多听众聆听。也就是在这样的背景下,流行音乐开始出现各类唱法。

发声共鸣可以定义为:由于声带振动产生的基音、带动腔体共鸣而产生的泛音,混合在一起产生的明亮、丰满、优美、饱满的声音。在声乐演唱领域,我们发声的整个空间均是声音的共鸣空间,包括肺部腔体、喉咙管道、口腔以及鼻咽腔。

关于共鸣的一些描述性词汇,在声乐演唱领域有放大、过滤、丰富、扩展、改进、增强、面罩、管道等。虽然声学等专业领域的专家会从严格的科学角度质疑其中的许多术语,但是歌手和演讲者总结出这些术语的主要原因是共鸣的结果造就了更好的声音,或者说至少适合某些审美和实用领域。

(四)真声

真声指声带完全振动发出的声音,真声能展现歌手声音中最真实的特点。真声发声的时候,我们能很清晰地辨识某位歌手的声音特点。

真声能体现歌者的音域范围,音域范围也可以随着歌手的练习而扩展。采用真声的歌唱方式被广泛地使用。例如摇滚乐中,猫王的演唱方式,就是倾向于使用真声。流行摇滚乐团五月天的主唱阿信,也会经常采用真声进行演唱。

(五)假声

假声是由声带的韧带边缘的全部或部分振动产生的。

从发声的生理机制来看,声带肌肉的放松使环状软骨对声带施加很大的纵向张力。即使在声带达到最大长度后,也可以通过增加张力以增加声带间距。这会使声带变薄,声带肌肉落在喉部的两侧,振动几乎完全发生在韧带中。

假声所制造出来的特殊声音,有可能超越歌手本来的音域范围,但歌手的音色会出现较为明显的改变,故这种唱法被称为假声。

(六)混声

所谓混声,就是对真假声进行综合运用。混声的听觉效果很好。一般来讲,歌手在切换两个音区进行演唱的时候,会经过混声区,也就是真假声被综合运用的区域,也被称为"换声区"。

许多声乐教师,会引导学生着重在换声区进行练习。换声区的具体音高,对于具有不同声音特点的人不尽相同。

(七)其他声音特质

流行演唱中还有许多演唱特点,例如使用轻声、气声进行演唱。轻声的时候发声音量较小,情感表达上也更加细腻。气声则是强调气的作用,也就是灵活运用呼吸的一种演唱方式。气声很考验声带的控制,若声带闭合太用力,则容易出现挤压音色,而若闭合太放松,则会出现听起来像漏气一样的声带沙沙声。故气声比较考验歌手的唱功。

(八)流行歌曲的练习方式

所谓"丝不如竹、竹不如肉"指的是弦乐的声音不如管乐,而管乐的音色又比不过人的声音。这句话的意思是,用手演奏乐器的声音,相对来说没有吹奏乐有感情,而最能让人感同身受聆听的声音,就是人的声音。由此可见,声乐艺术相较于器乐艺术更容易打动人。

而乐手遇到一首新歌,应如何去学习和练习呢?一般来说,可以有如下的流程:首先,可以对乐曲的音频进行聆听,掌握原唱的味道、创作理念与精神内涵。在进行了这一步之后,可以使用钢琴弹奏乐曲的谱子,直到能够唱准、唱熟。在学好曲谱之后,可以用钢琴弹主旋律,练唱歌词。在这个步骤中,注意力需要放在歌词的押韵和咬字等方面。

音乐表演领域,有一门技术被称为"即兴伴奏",即根据旋律配和弦,并即兴进行织体编配,再马上用乐器进行伴奏的技巧。许多歌手,或多或少具备弹奏伴奏的能力。边弹边唱也是一种音乐表演的形式。

三、不同风格流行演唱的特点

(一)摇滚乐

1. 摇滚乐演唱的特点

从声乐技巧的角度来看,摇滚歌手需要做些什么才能忠于自己的流派呢?

摇滚音乐有许多具有不同声音特点的子流派,但几乎所有这些子流派都需要在大多数人不易获得的音高范围内演唱。例如对男声来说,正常音域范围在 e^4 和 $^be^5$ 之间,对女声来说,音域范围在 a^4 和 $^ba^5$ 之间。一些摇滚音乐超越了这一区间,但大多数摇滚音乐基本上都在这个区间内。因此,摇滚歌手首先需要的是适当控制这个相对较高的音域,非常自然地运用这一音域。

摇滚音乐通常也需要具有侵略性的声音。歌手们如果经常用力过猛，会无法发出这种声音，而使得保持相对较高的音调变得更加困难。经常用力发声，也会增加声带损伤的风险。

因此，作为摇滚歌手，除了具备声乐基本演唱素质外的第二个重要的声乐技巧，是能够以相对安全的方式发出具有侵略性的声音。

2. 达成摇滚风格演唱的思路

摇滚歌手的主要技术目标应该与所有其他歌手相同，需要建立声音平衡作为他们声音的基础。

但在许多情况下，通往该目标的道路可能有点不寻常。歌手为了使得自己演唱的风格较为统一，必须容忍并有技术性地将自己声音的平衡进行某些调整，打破既往的某种平衡。

一个典型的摇滚歌手面临的问题是：当他接近最高音时，能够将他的声音推高到某个点，但是在某个音高，如果他不能用力推，声音就会断断续续。那是因为歌手会下意识地坚持胸腔声音和声带声音的一致感。由于涉及许多肌肉的运动，在到达某个高点之后，歌手容易突然完全松开声带，从而使声音失去与胸腔共鸣的联系。所以在练习的时候，歌手需要在必要的时候"加厚"自己的声音。

大多数歌手都不能很快找到完美平衡的状况。从技术角度来看，歌手可能会用力拉扯声带，但是，如果要唱经典摇滚、硬摇滚或重金属摇滚，这显然是不合适的方法。而且久而久之可能会对声带产生不利影响。因此，对于大多数摇滚歌手来说，一个更好的策略是逐渐淡化以胸腔共鸣为主的声音。在这样做的同时，歌手需要确保自己的声音仍然处在平衡的状态，同时声音可以保留一些自己的独特性。

运用声乐技巧，不应该让歌手自己的声音逐渐被改变或者被塑造为完全不同于自己原声的另一种音色。

从节奏上来看，成功摇滚演唱的第一步是专注于良好的节奏感。例如，从皇后乐队（Queen）的《我们将震撼你》（*We Will Rock You*）或琼·杰特（Joan Jett）的《我爱摇滚乐》（*I Love Rock and Roll*）中，就不难体会到节奏的要素对于构建正确的摇滚唱法有多么重要。

3. 达成摇滚乐风格声乐演唱的方式

所谓的咽音，通常是一种很好的淡化声音的工具。在使用咽音的过程中，歌手仍

然能够保持一些较厚的胸腔共鸣的稳定性。

产生咽音，需要以一种有助于使声带变薄的方式抬高喉部，同时产生一种与摇滚音乐的大部分内容非常兼容的声音。这些声音效果，通常还可以作为摇滚歌手的音域构建工具。

尽管如此，这些未完成的声音不应该成为歌手声乐发展的终点。一旦歌手可以轻松进入合理的演唱音色中，就应该开始转向减少咽音，寻找对歌手来说更自然的声音。

因为即使在摇滚音乐中喉部略微抬高很常见，歌手也需要培养技能，才能以更放松的喉部姿势唱歌，否则，声音永远不会真正平衡，也无法发挥其全部潜力。如果咽部练习没有达到预期的效果，作为替代策略，应该尝试低喉练习。

在演唱过程中，歌手需要对自己的舌头、下巴或颈部肌肉组织的张力进行识别，并有意识地放松。

（二）爵士乐

爵士乐是一种特殊的音乐流派，起源于新奥尔良市的非裔美国人社区。这种音乐流派始于19世纪后期。它的起源深深植根于布鲁斯和拉格泰姆音乐，被认为是"美国的古典音乐"。

早期的爵士乐没有被录制下来，直到1917年美国加入第一次世界大战时终于录制了第一张爵士乐唱片。战后，爵士乐从发源地新奥尔良迁出。对于这种迁出，有两种说法：一是政府关闭了所有酒吧和其他娱乐场合，因为当时新奥尔良是美军基地。另一种说法是，当时南方经济正在走下坡路，但北方的城市正在崛起，北方的经济环境比南方的好，所以爵士乐手都前往北方去发展了。

早期的爵士乐以团体形式演奏，以短号为首，点缀着单簧管，以长号为重音，节奏由吉他、贝斯和鼓控制。

作为一种流派，它的特点是融合了非洲本土音乐和欧美音乐，具有即兴表演的特色。爵士乐的典型特征是蓝音、摇摆、应答轮唱、呼唤、即兴创作和多节奏。

摇摆（swing）和切分音是爵士乐中两个重要的音乐元素。

摇摆是一种有节奏的动力，在这种节奏的动力下，很容易产生想要跳舞或弹一首好听的爵士乐曲的冲动。

爵士乐摇摆不定的部分原因是切分音的使用。切分法是将重音或重点放在弱拍或者其他不寻常位置上的技术。当爵士乐真正摇摆不定时，节拍会让人耳目一新。

即兴演奏是爵士乐的重要特点。好的爵士乐需要强大的技术和创造能力，因为它

的演奏者至少有一半的音乐是即兴的。

著名的爵士乐曲具有熟悉的旋律和一致的和弦变化,但从小号手路易斯·阿姆斯特朗到萨克斯手莱斯特·杨、查理·帕克的传奇爵士乐手,均以其非凡的即兴创作能力而著称。爵士曲调的旋律和变化构成了探索歌曲可能性的框架和起点。

蓝调(blues)是爵士乐发展的一个来源,也是一个独立的音乐风格。蓝调具有爵士乐即兴创作的最基本结构。一首基本的布鲁斯歌曲包含12个小节。(布鲁斯通常被称为12小节布鲁斯,每个小节包含4个节拍。)

百老汇演出曲调和现代古典作品,会使用更多不同的和弦和音阶,而不是爵士乐的极简主义方法。这些类型的音乐拥有自己的独特性,包括优美的旋律和复杂精巧的和声,但它们并没有像现代爵士乐那样给予独奏者更多自由空间。

爵士乐对于和声、旋律、节奏上改编的可塑性,给乐手提供了即兴创作的空间。

爵士乐不同于古典欧洲音乐。作为一种独特的音乐类型,爵士乐歌手需要各种技巧的练习才能正确地唱出爵士乐,包括但不限于以下几点技术:

1. 掌握爵士乐特征节奏

爵士歌手通常使用独特的切分节奏与人声。爵士歌手通常强调另类或积极乐观,这种艺术表达,在音乐上的体现即是切分音。

切分的节拍并不寻常,为了更好地理解切分音的含义,我们可以尝试使用1、2、3、4模式将脚踩到特定的节拍上。1—向下踩,2—抬起脚,3—继续向下踩,4—抬起脚。如果我们的脚在空中时,发出声音,那么这一拍的声音即是在切分音位置上。

如果将这种切分音音符与非切分音音符混合在一起,整体上来看,音乐就会具有爵士乐的节奏特点。这种切分音和非切分音的混合,也会创造一种独特的兴奋感,让听众感到愉悦。

2. 有情感地歌唱

爵士乐基本上是一种情绪的流露,因此,有影响力的爵士歌手通常并不完全依靠他们的演唱技巧。他们通常利用自己的情绪引导观众。

在表演之前,他们通常会阅读并内化歌词。一旦他们能够内化这首歌,他们就会让情绪随着他们的表演而流动。爵士乐会引发快乐或悲伤,它会根据歌曲歌词背后的情感产生不同的情感反应。

3. 掌握自己的音色

爵士乐的世界是与众不同的,因为爵士歌手需要创造各种声音。

爵士乐声音的特点通常是爵士歌手试图使用他们的声音,就好像它是一种乐器一样。

正因为如此,爵士歌手用他们的声音演奏并唱出有节奏的声音和音节,而不是仅仅模仿别人演唱而已。

4. 节奏与音符等内容的改编

爵士歌手经常以某种方式改编歌曲,使这首歌听起来像爵士乐。他们通常通过改变歌曲的节奏和音符来重新排列歌曲,将自己的风格和节奏灵活性注入歌曲中。

此外,乐器演奏者和歌手不遵循严格的音乐模式,而是在乐器上或用声音自由地移动一个音符。爵士乐强调音乐的即兴、根据需要的创编。

(三)节奏布鲁斯

多年来,节奏布鲁斯(rhythm and blues)一词的含义一直在演变。

节奏布鲁斯或R&B作为流行音乐流派起源于20世纪40年代的非裔美国人社区。唱片公司最初使用这个术语来指代50至70年代居住在城市里的非裔美国人中销售的唱片。

R&B被称为将蓝调与灵魂乐、福音音乐结合在一起的音乐风格。在60年代初期,滚石乐队、动物乐队和谁乐队(The Who)等一些乐队被冠以R&B乐队的形象并进行推广。

1964年,谁乐队的口号是"Maximum R&B(最大限度地说唱)"。目前,R&B与摇滚的混合被称为英伦节奏蓝调。接下来的70年代,"R&B"一词的含义逐渐发生转变,这个词被用来指代灵魂(soul)和放克(funk)音乐。

然而,在80年代R&B一词被赋予新的内涵,发展出一种新风格,因此,这十年的R&B被称为"当代R&B"。这种当代R&B混合了流行、节奏蓝调、灵魂乐、嘻哈、放克和电子音乐的元素。

演唱节奏布鲁斯,乐手需要做到但不限于以下几个技巧:

1. 内化歌词

为了更好演唱R&B音乐,内化歌词是歌手必备的一个技巧。

要做到这一点,需要在一开始就选择一首真正吸引你或直击你内心的歌曲。由于R&B在即兴创作中蓬勃发展,如果你感觉聆听这首歌之后情绪会自由流动,那么就可以用自然而然的即兴创作来演绎这首歌的美妙。这不仅有助于学习这首歌,也让表

演这首歌变得非常有意义。这种意义对观众来说,也很重要,因为真情实感是打动人的关键。

一旦你选择了一首歌曲,应该试着回忆过去你经历过的歌曲中所描绘的相同情绪的时刻。此外,还可以选择一首心境可以与之联系的歌曲。例如,如果刚刚经历了心碎,可以选择一首关于心碎的歌曲。

2. 加入即兴重复(riff)

歌手需要对节奏布鲁斯歌曲的歌词进行反复聆听,来掌握可以添加额外的即兴演奏的空间,通过加入额外的即兴演奏以获得与原曲不同的细微差别。

R&B歌手通常反复排练和使用相同的即兴演奏。因此,不需要精心制作或大量使用即兴演奏。只需加入一些好的人声即兴演奏,就可以使演绎与众不同。

此外,通过不断的练习,我们会很容易地找出想强调的歌曲中的某一部分。但在加入即兴片段的时候也要注意,不要过度,如果太多的话可能会让听众听起来感到尴尬。所以总的来说,即兴可以偶尔用,但不能太多。不同于爵士乐即兴的特点,如果在节奏布鲁斯中使用太多的即兴演奏,是有可能破坏乐曲整体效果的。

3. 在情感表达上进一步探索

R&B的独特之处在于R&B歌手能够通过他们的声乐轻松传达他们的情感。出于这个原因,应该掌握的一项技巧是,让自己的情绪在声音中表达,使得自己能够产生共鸣,并进一步让听众感知到。

每首歌都表达了情感,歌手需要弄清楚每首歌背后的情感,并尽可能地在演绎中传达这种情感。例如,如果没有经历过心碎的痛苦,那么将很难对一首传达心碎感觉的歌曲进行完美演绎。

总而言之,R&B显著的特点是对于情绪的表达,以及倾向于即兴创作和人声即兴演奏两个方面。因此,如果打算成为一名R&B歌手,需要开始练习如何用声音表达情感以及即兴演奏、即兴创作。

即兴创作就意味着歌手需要想出自己独特的旋律。要开始这项工作,可以选择一个简单的布鲁斯音阶,使用它来反复演奏并创造独特的旋律。这种练习被广泛采用,还可以顺着音阶的音,进行音高上的自由变化。音阶的变化,能够让我们的听觉产生一些印象,这些印象的积累对于即兴创作来说,是有积极意义的。一旦你掌握了窍门,就可以换一首更复杂的当代R&B歌曲。

第八章

08

合唱鉴赏

第一节 合唱的起源与发展

合唱起源于中世纪的西方，在西方的音乐发展中，宗教扮演了不可替代的角色，可以说文艺复兴以前的音乐都是为宗教服务的；我国的合唱艺术发展是在20世纪五四运动之后，受到西方音乐的影响逐渐发展起来的。在西方音乐历史中，古希腊、古罗马时代，音乐就得到了高度发展，但是由于缺乏文本谱例，许多的音乐素材流失，当代音乐中已罕见古希腊、古罗马音乐的音响。随着4世纪乐谱的发明与规范化，音乐才从原本的口传心授转变为标准化且可流传的文化品类。

在众多音乐体裁中，人声尤其是合唱是最早得到发展的。一方面，中世纪科技水平的限制导致乐器缺乏，器乐还不足以达到供人欣赏独奏或重奏的音响水平；另一方面，宗教信徒对于器乐存在偏见，认为男性的声音才是向上帝祈祷的最虔诚的声音。所以男生的合唱在当时是音乐主流，这便是最早的合唱。从现在西方音乐史的角度来看，我们能了解到的仅仅是中世纪时期的关于宗教的合唱，也许是因为宗教文化与宫廷文化具有更多的文化资源，可以供其音乐流传，而世俗音乐无法被记载传播，最终在历史的长河中逐渐消逝。

一、中世纪的圣咏合唱

中世纪欧洲教会是合唱艺术的发源地，宗教所传播的意识从公元纪元起就是西方文化的主要思想。在黑暗且漫长的近千年的中世纪，宗教文化在神权的影响下，让当时的社会处处受到制约。基督教是中世纪宗教发展的核心，最早基督教发展于犹太教，所以很多文化艺术、仪式都受到犹太教的影响。在教会发展过程中，很大程度上艺术的发展都被严格地限制。无论是在经济上、思想上，教会会使用各种手段对人们进行监控，特点是教育上的渗透，导致音乐教育带有浓厚的宗教性。同时，教堂、修道院的建立也为宗教音乐活动提供了必要场所。

在当时的社会背景下，许多音乐家应运而生。教会会专门邀请许多有经验的音乐家为其作曲，在创作过程中由于对音乐素材的不断研究与创新，音乐的记谱法等理论

水平也得到了不断的进步。可以说由于当时教会的支持、人民对宗教的崇尚，宗教音乐得到了空前的发展，音乐体裁上也有了许多的创新，合唱、重唱、齐唱在音乐创作中都得到了相应的运用。中世纪的宗教权力高于皇权，所以宗教活动受政治影响较少，音乐家可以专心创作音乐，不会受到其他不利因素影响，以至于到现在还能见到当时的音乐谱例，让世人窥见中世纪的音乐风采。

由于宗教的广泛传播，以及宗教音乐的普及，各地都出现了自己独特的宗教仪式以及音乐形式，这为宗教圣咏的多元化提供了发展，但同时，又出现了新的问题，各地的圣咏音乐无论是主题还是素材都各有特色，没有统一的规范，造成了地域间的文化隔离。于是罗马教皇格里高利一世决心将教会圣咏进行统一，他命令专人进行各地圣咏的搜集工作，设置音乐学校，培养音乐人才，让专人花费大量的时间进行圣咏的谱曲，花费了十多年的时间编写出了《对唱歌集》，也就是后世俗称的格里高利圣咏。格里高利圣咏是第一部对教会圣咏礼仪进行规范的歌集，它象征着宗教的至上性，其对调式以及所使用的场合加以了规定，仅有人声演唱，没有伴奏的参与，在语言上也是采用拉丁文，由于记谱法的原因，其节奏相对自由，也没有相应的拍子作为限定。

格里高利圣咏的创作初衷并非为艺术，它更大程度上是为了宗教仪式创作的，可以说是应用型的音乐，所以在听觉感受上，或许并不具有很强的美感，也没有过分情绪化的表述，但它为西方合唱的诞生奠定了重要的基石。

而后，在格里高利圣咏的基础上，音乐体裁越发广泛化，相近类型的经文圣咏都被划分到格里高利圣咏的范畴。最初的圣咏都是单声部的齐唱，或许由于单声部过于乏味，教会的作曲家们在原有单声部演唱的同时加入了上方或下方四度、五度的音，这便是多声部合唱的雏形。而后这种形式得以发展，圣咏的形式变得多变且丰富，出现了奥尔加农、第斯康特等音乐形式，之后由第斯康特衍生出了13世纪较为流行的经文歌。慢慢地，随着声部音符的增多，一些作曲家尝试着将另外的旋律加入其中，于是复调音乐随之出现。和声与对位法的加入，成就了真正意义上的合唱。

圣咏合唱是宗教活动的产物，它占据了西方音乐的重要地位近千年，在合唱历史的漫长发展中有着举足轻重的地位，为后世合唱的发展奠定了基石。

二、文艺复兴时期的合唱

1. 文艺复兴时期合唱的特点

在古希腊、古罗马文明之后,西方文化艺术在文艺复兴时期迎来了一次辉煌。在这一时期,随着复兴古希腊、古罗马,剥离宗教的人文主义思潮兴起,文化艺术都从中世纪的压迫中解脱出来,更多地关注世俗主题与艺术作品本身的观赏性,从以"神"为本的理念转变为以人为本的理念,多数文艺作品都与中世纪风格形成鲜明对比。在雕塑上,更注重人体的解剖结构与人体外部线条的统一,注重人体比例的精确;绘画上更加注重画面的立体感、注重人物情感的表达,彰显人物特点,即便是圣女画像,往往也会请来少女作为模特进行创作。

文艺复兴时期,伴随人文主义思想,西方的合唱也得到了长足的发展。这一时期无论是合唱体裁、形式,还是技术,都有了明显提高,合唱不再仅仅是教会的工具,世俗音乐也在当时的合唱音乐中有着相当重的分量。同时,随着复调与声乐技术的发展,合唱的美感也随之增加,在声音上不再局限于男声,在这一时期还加入了女声的合唱,形成了多声部的基本框架。

在音乐的风格上,作曲家已不再仅关注复调音乐中依次出现的旋律走向,而开始关注纵向的和声,所以这一时期的合唱有着较为饱满丰富的和声效果,并且在合唱中还出现了半音阶,在和声与复调的交替、变换中,音乐有了鲜明的色彩变化。

中世纪的合唱主要由经文歌曲、宗教仪式和音乐组成。然而,随着文艺复兴的到来,在人文精神的启发下,宗教改革与反宗教改革发生了一系列激烈的碰撞,与宗教歌曲对立的世俗歌曲逐渐发展起来。由于中世纪基督教会在西欧的过度发展,教会建立的一系列严格的等级制度重新规划了社会和人们的生活。在教会的控制下,中世纪欧洲的文学艺术与科学技术没有进步,加上疾病的扩散,人们开始质疑神明的权威,基督教地位自此开始动摇。

随着罗马帝国艺术珍品的外流与《东方见闻录》(又译《马可·波罗游记》)的现世,欧洲人民开始认识到外面世界的精彩之处,东西方文化的交流成功促进了双方的文化艺术的发展,人们有了新的认知,不再拘泥于宗教信仰中。艺术跟文化形式也有了新的发展方向,艺术家们开始将现实生活写入歌中,合唱的歌曲不再局限于宗教歌曲,更

多的具有民族性、现实性的人文歌曲似百花齐放于文艺复兴时期的欧洲。中世纪的神学统治使欧洲人民压抑、扭曲，而人文主义思潮的产生在一定程度上解救了压抑困苦的欧洲人民，解放了其思想禁锢。人文主义通过强调人的价值与尊严，提倡解放与自由、科学与理性，站在神的对立面。

文艺复兴时期早期，由于对协和观念的转变，人们早就不满足于早期的复调音乐模式，意图寻找更加开放、多彩的音乐形式。恰逢文艺复兴时期的到来，欧洲人民体会到了解放艺术的快乐与新奇，艺术家们开始创作人文主义内容的复调歌曲，一时间，欧洲复调音乐有了很大的发展。可以说，文艺复兴时期是欧洲复调音乐发展的黄金时期。我们如今科技发展迅速，每天的信息都像大爆炸一样充斥着我们的生活，信息的更迭与事物的发展成了我们习以为常的事情，但在中世纪，任何一场思想、文化、军事的变革都是一次重大事件。当时的人们会抓住稀少的机会，去改革，去创新，况且艺术与文化是西方人生活中不可或缺的部分，他们灵敏地感知艺术的变化、音乐的变调，努力、殷切地追赶音乐的变化与进步。

文艺复兴之前，欧洲音乐的主要体裁是宗教经文歌。宗教信仰受众广，与其相关的音乐创作具有较高的艺术性，且当时基督教教义风靡整个欧洲，社会风气弥漫着禁欲的宗教气息。文艺复兴时期，人们开始了反宗教活动，这是欧洲人民长期以来被压抑的呐喊与反抗，而与宗教音乐对立的世俗音乐开始似雨后春笋般勃勃而发。人们蹭起了世俗音乐的热度，艺术家们被束缚的天性逐渐被解放，带有世俗色彩的现实音乐流淌于社会阶层之中，不只是平民，贵族中也不乏欣赏世俗音乐之人，且世俗音乐复调的音乐模式更加适合用合唱来展现，合唱艺术的表演曲目逐渐由经文歌向世俗音乐转化，欧洲音乐百花齐放。

文艺复兴时期另一种流行的合唱流派是意大利牧歌，属于复调音乐风格。意大利牧歌的早期发展受到意大利民歌的影响。14世纪的牧歌采用分段歌曲的形式，这是一种主要由两声部组成的歌曲，有时是三声部。16世纪，意大利牧歌开始注重抒情，逐渐融入意象和形式的元素，将音乐和诗歌有机地结合在一起，发展出描述性和情感性的表达。后来，牧歌的表现手法变得更加多样化，也从复调对位结构转向有旋律的主音乐，经常包含独唱，音乐表现达到了戏剧性的程度。当时的牧歌是以片段的形式出现的，歌曲主要是单一的片段，旋律自由，歌词风格更加优雅严肃。牧歌的声部数量

各不相同,唱诗班由五到六个声部组成,主要是四个声部。作为声乐的室内乐,它允许在器乐伴奏下演唱一个部分,或者由器乐表演所有其他部分。它不使用重叠的歌曲,并且具有不同形式的纹理。它通常用许多诗行和散文写成,包括十四行诗、六行诗。诗歌和散文往往具有较高的文学水平,当时诗人的诗歌往往被用于牧歌中。音乐家在创作牧歌时,特别注重诗歌和散文内容的表达。因此,诗人与音乐家、诗歌与音乐之间形成了相互帮助和影响的关系,这体现在音乐表现力的增强上。尤其是在16世纪下半叶,牧歌朝着描写和戏剧的效果发展,人文主义的理想音乐在牧歌中逐渐实现,这一发展最终导致了歌剧的诞生。

2. 文艺复兴时期合唱代表作欣赏

卢卡·马伦齐奥(Luca Marenzio)作曲的五声部牧歌《流动的珍珠》(*Liquide Perle*)。

歌词大意:

> 爱神从她的眼中带来流动的珍珠
> 作为对我的热情的回报。
> 但是,啊,我的心
> 剧烈地燃烧着,
> 啊,仅仅是最初灼热的伤害
> 已经足以把我带向死亡。

三、巴洛克时期的合唱

在音乐史上通常将1600—1750年这150年称为巴洛克时期,这一时期的标志是从第一部歌剧诞生开始到巴赫去世为止。巴洛克风格突破了文艺复兴以来古典艺术的理性、匀称、静止、典雅的风格。在艺术上,它一反文艺复兴时期的庄重、和谐与结构清晰的特点,追求结构复杂多变,并配以大量装饰的效果。

总体而言,它有以下几个特点:第一,它拥有结合宗教和享乐主义元素的特点;第二,它是一种激情的艺术,打破了理性的平静与和谐,具有强烈的浪漫色彩,突出了艺术家丰富的想象力;第三,强调运动和变化是巴洛克艺术的灵魂;第四,对作品空间意义的高度重视;第五,具有包容性,巴洛克艺术强调艺术形式的综合手段,例如强调建

筑、雕塑和绘画的综合，此外，巴洛克艺术吸收了文学、戏剧和音乐等领域的某些因素和想象力；第六，具有强烈的宗教色彩，宗教主题主导巴洛克艺术；第七，大多数巴洛克艺术家倾向于远离生活和时代，就像在一些天顶画中，人的形象变得微不足道，主题也变得微不足道。

巴洛克时代的音乐均衡、伟大而富有魅力，强调音乐的华丽与装饰性，与此同时，合唱也很迅速地得到发展。1600年，第一部欧洲歌剧诞生了，随着歌剧的发展，合唱团在歌剧中受到重视。17世纪，蒙特威尔第作为他那个时代最重要的歌剧作曲家，与《奥菲欧》等歌剧一起为意大利正歌剧的开端做出了重要贡献。此外，英、法歌剧的成长和发展也促进了合唱的发展。随着歌剧的发展，欧洲出现了许多声乐体裁，比如清唱剧、康塔塔等。

其中，最受关注的要数清唱剧。清唱剧于16世纪开创，也被称为"上帝的戏剧"，是一种宗教声乐曲，其包含重唱、合唱、独唱。17世纪中叶，清唱剧在拉丁语系国家中非常流行，之后也用意大利语创作。耳熟能详的合唱《哈利路亚》便是出自亨德尔的清唱剧《弥赛亚》。

《哈利路亚》分为五个部分，外加一个短小的尾声。作品采用了复调和和声紧密结合的手法。第一部分，也被称为引子，是一个连贯的赞美欢呼声，强烈而雄浑，让人想起贯穿整首歌的主题。在第二部分中，开发了来自同一主题材料的两个段落，这两个段落都是赋格段，欢呼声与主题和答题交织在一起。第三部分也分为两段，第一段写得很和谐，流畅的旋律使词意表达得更加贴切，第二段是赋格段，主题首先在低音部分指定。第四部分采用旋律加主导动机伴奏的形式，音乐在庄严肃穆的气氛中达到高潮。第五部分主要旋律以第三、第四部分为基础，运用复调与和声交织的创作手法，使乐曲更加精彩。整首歌的结尾呼应了引子，合唱以"哈利路亚"的欢呼声结束。

四、古典主义时期的合唱

古典主义时期，法国资产阶级革命影响到整个欧洲，艺术的面貌也随之更新，音乐从教堂步入宫廷，并逐渐走向社会，走向民众。音乐创作不再以复调手法为主，而采用主调音乐形式，加强了旋律和声的对应；确立曲式分段式结构原则，旋律不再采用以前

延绵不断的、扩充的音形,呈现出优美、简单、均衡的特征;追求客观的美,拓展了音乐的表现范围和表现力。在继承文艺复兴和巴洛克时期音乐传统的同时,又大大推进了西方音乐的发展,成为西方音乐卓越传统的集中代表。

古典主义时期的合唱作品谨慎地使用渐快和渐慢,速度标记是名副其实的。渐强和渐弱的使用较多,但多数在一个音量等级之间。重复的乐段或乐句,如果初现时较弱,重复时必然较强,这是一条不成文的规律。不协和和弦解决的进行,明确的终止式,大、小调式的转换和远、近关系调的转移都被充分利用来表达内容,和声的功能作用成为主要的推动力。但是,古典主义时期合唱的感情仍然比较内敛,表演时切忌过分夸张,这些作品结构清晰,段落分明,表现上含蓄,主要运用对比性手法表现矛盾冲突或者戏剧性题材,无论内容和情绪都是明确清楚的。

随着维也纳古典乐派的崛起、欧洲主流音乐的发展,各种体裁的音乐作品都得到了长足的进步。在合唱上,其代表人物莫扎特、海顿、贝多芬,均有从创作时至今日仍旧经常上演的作品。

莫扎特(Wolfgang Amadeus Mozart,1756—1791)安魂曲 *Requiem in D Minor,K. 626* 中的《垂泪之歌》(*Lacrymosa*),是整部安魂曲中最具悲剧性的段落之一,表现永恒安息到来之前的悲痛之情。作品的灵魂就是和声,乐曲不时在和谐和不和谐的和声中向前行进。在演唱时,每个声部的音准是个重点。跟随着前奏的律动,四个声部小心翼翼地进入,唱出呜咽、啜泣的意境,就成功地完成了这首歌曲的二度创作。

海顿的《创世纪》,作于 1797—1798 年,当时海顿六十五六岁。这部清唱剧以《圣经·创世纪》与弥尔顿的《失乐园》为基础,由斯维腾撰脚本(德文),形式为 3 位天使长加百列(Gabriel,女高音)、尤里尔(Uriel,男高音)和拉斐尔(Raphael,男低音)以及亚当(Adam)与夏娃(Eva)的宣叙调、独唱与重唱,配以天使们的合唱。

贝多芬的《第九号交响曲"合唱"》,是贝多芬全部音乐创作生涯的最高峰和总结。这部交响乐构思广阔,思想深刻,形象丰富多样,它扩大了交响乐的规模和范围,超出了当时的体裁和规范,是一部宏伟而充满哲理性和英雄性的壮丽颂歌。《欢乐颂》原本是德国诗人席勒的一首诗作,气势磅礴,意境恢宏。而贝多芬本人正是席勒的忠实崇拜者,这首《欢乐颂》也是贝多芬最钟爱的诗作之一,于是他将《欢乐颂》作为这部交响

乐的歌词。席勒在诗中所表达出来的对自由、平等生活的渴望,其实也正是一直向往共和的贝多芬的最高理想。他曾经说过:"把席勒的《欢乐颂》谱成歌曲,是我20年来的愿望!"

五、浪漫主义时期的合唱

19世纪进入浪漫主义时期,合唱艺术进入了一个崭新而活跃的时期。合唱艺术的蓬勃发展,主要得益于以下几个方面。

(1)由于资产阶级民主平等思想的巨大影响和席卷全欧洲的中产阶级革命的强烈冲击,在法国大革命时期,巴黎率先举办了音乐节。音乐节不仅成为欧洲大革命的副产品,而且越办规模越大,加上平民百姓为欢庆革命胜利经常举办的各类音乐文化活动,合唱艺术迅速赢得了广大人民的喜爱。合唱艺术显示出越来越重要的地位,发挥了越来越巨大的作用。

(2)音乐节的领导者、组织者往往是著名的作曲家。门德尔松、舒曼、勃拉姆斯、李斯特、柏辽兹、斯美塔那等,都在音乐节上亲自指挥过合唱。

(3)随着资本主义的发展,劳动阶层有了比过去相对多的时间,可以自由地去参加他们所喜欢的音乐活动。

(4)教育的发展和技术的进步也是合唱艺术迅速崛起的一个重要推动力。

以弥撒曲和安魂曲为主的教堂合唱音乐,到19世纪可以分为两类。一类是纯粹的教堂合唱,它的思想主题和音乐基调都体现了宗教色彩,是为教堂仪典服务的,但在音乐创作上也不可避免地受到了浪漫主义风格的影响;另一类是以教堂合唱的形式创作,但具有非宗教特色的合唱曲。

六、20世纪的合唱

20世纪是传统音乐体系趋于瓦解的时期,作曲家们不断尝试新的风格和技巧——印象派、民族主义音乐、新古典主义音乐、无调性音乐等等。这一时期,所有统一的法则都被打破了,一切都被作曲家的自由意志所抛弃。这种20世纪的独特现象在音乐领域尤为突出。

开20世纪新音乐先河的作曲家是克劳德·德彪西,是他创造出被称为印象主义

的新形式的音乐。德彪西的合唱作品从数量上看并不算多,但其中的优秀作品很多。他的合唱作品以及后来的莫里斯·拉威尔的作品,在合唱时,与歌唱相比更注重和强调音色的作用,从而创造出一种淡泊的幻想曲色彩。

在19世纪,英国合唱艺术受到热烈欢迎,进入20世纪后,人们对于合唱的欢迎程度依旧,合唱节仍在各地举办着,这期间涌现出许多优秀的合唱作品。如布利斯的《早晨的英雄》、威廉·沃尔顿的《伯沙撒王的宴会》、本杰明·布里顿的《圣诞颂歌仪式》等。

在美国,以《贝奥伍尔夫挽歌》《降灵组曲》《起源》《自由之歌》中的合唱等作品为代表,这些作品以19世纪欧洲国民乐派的风格为基调,并希望使其具有美国独特的色彩感、风土味,然而在第二次世界大战中,许多他国作曲家逃亡美国,对这个国家的作曲家产生了影响,从而使其风格趋于国际化,美国特色并不强。因而,在国际上,好像还没有出现杰出的美国式的合唱音乐。美国与其说是音乐的生产国,不如说是消费国,即便是合唱音乐,也仅是在演唱方面惹人注目。

纵观西方音乐历史,合唱已经形成了全球性的共同体。以频繁的、多彩的、有效的合唱活动构成了世界性的运行网,在不同的国家和地区之间建立了沟通渠道,并产生了巨大的影响,覆盖范围达到了前所未有的水平。合唱活动已成为世界各国人民共同的文化生活,共同艺术的和谐融合已成为国际合唱团艺术的历史性新浪潮。合唱通过作曲家的共同创作,并在专业团体的示范和指导下发展起来,确立了共同的审美标准,展示了民族的魅力。

七、我国的合唱艺术发展

合唱是我国在20世纪初从西方引进的。进入20世纪以来,我国群众合唱艺术发展迅速,但我国专业合唱艺术的发展非常缓慢。

20世纪50年代初期,我国开始兴起民歌合唱艺术。一些艺术家将各地的民歌改编成为一种适合合唱的形式,这在当时成了一种潮流。人们所熟知的歌曲有《新疆好》《小河淌水》等,这些作品到现在还在被人们传唱。在我国,民歌合唱获得发展的主要原因有以下几个方面:第一,一些音乐家去全国各地调研民歌,使美妙的民歌首次在偏远山区的公共舞台上发布,这些丰富的民歌给了作曲家更多的创作灵感。第

二，在20世纪50年代初，专业的合唱团开始成立，平均演唱水平迅速提高。第三，50年代初，国外一些合唱团为我们带来了丰富的合唱团节目，对我国的合唱团艺术有借鉴意义。

　　1956年8月，我国在北京举办了第一届全国音乐周，这一活动使我国合唱艺术逐渐达到创作的顶峰，在此期间，出现了许多合唱作品。我们这一时期的全国合唱作品主要分为两部分：一部分是革命历史颂歌，如《长征大合唱》；一部分是对祖国美丽建设的颂歌，如《淮河大合唱》。这些歌曲的创作主要受到苏联音乐的影响，当时我国有许多合唱团，但没有更大胆的艺术创作。1957年，我国音乐家还创作了《祖国颂》，旋律优美，变化丰富，宏伟壮丽，展现了我国的繁荣景象，体现了中国人民的豪迈。在"大跃进"时期，我国创作的合唱作品有《人民公社大合唱》《人民公社万岁》等，这些艺术作品的内容带有"大跃进"时代的标志。

　　20世纪60年代左右，合唱经历了一次大的变革。随着我们国家综合实力的发展，党在文艺政策方面也在不断地改进，中国的大合唱艺术也出现了一个转机。这一时期虽然没有在作品数量上有大的突破，但是大合唱的作品质量有了质的提高。1960年朱践耳完成了交响乐大合唱《英雄的诗篇》，该大合唱的作曲家选取了毛泽东的六篇和长征有关的诗词，谱写出一个由六个乐章构成的交响大合唱。该大合唱的乐章为：《清平乐·六盘山》《西江月·井冈山》《菩萨蛮·大柏地》《十六字令三首》《忆秦娥·娄山关》和《七律·长征》。1962年，在上海产生了一部以西南各族人民为主题的大合唱《金湖大合唱》，该合唱主要是以当时人们在山区修建水库为背景材料，它有着独特的风格和意义。

　　20世纪60年代到70年代，这段时间的合唱主要可以分为前后两个时期。前期主要是以歌颂毛泽东思想和无产阶级革命路线为主题的歌曲，后期主要是为毛泽东诗词谱写的音乐。前期的大合唱主要是歌颂毛泽东，主要有《祝毛主席万寿无疆组歌》《红太阳颂》《井冈山道路》《毛主席的革命路线胜利万岁》《人民公社组歌》等等。这类作品的数量最多，其主要表现的内容和思想均为歌颂毛泽东。后期主要有《长征路上》《毛泽东同志主办农民运动讲习所颂歌》等等。

　　随着我国社会的快速发展，为了使我们国家的合唱作品有新的飞跃，一些关心合唱事业的艺术家创作了许多优秀的合唱作品。这些作品不仅从内容上，而且从形式

上,都有一定的创新意义,创作手法也不同于以前,有了新的突破。这个时期主要的合唱作品有《向往西藏》《云南风情》《爱的足迹》《飞来的花瓣》等等。

习近平总书记在党的二十大报告中指出:"必须坚持中国特色社会主义文化发展道路,增强文化自信,围绕举旗帜、聚民心、育新人、兴文化、展形象建设社会主义文化强国,发展面向现代化、面向世界、面向未来的,民族的科学的大众的社会主义文化,激发全民族文化创新创造活力,增强实现中华民族伟大复兴的精神力量。"2022年伴随着二十大的胜利召开,我国的音乐工作者们坚守"文艺为人民"的使命,创作出了多首脍炙人口的合唱体裁作品,如《领航》《春风十万里》等,这些作品汇聚了深厚的红色财富,同时闪耀着新时代的文艺光辉,对推进文化自信,铸就新时代中华民族精神力量起到了重要的作用。

中西方近千年的合唱历史,从起源到发展让世人领略到了合唱的特有魅力,从中世纪到今天,合唱的功能也在追求艺术的过程中慢慢地发生了变化。想必合唱这种艺术形式会逐渐渗透到社会的各个角落,并影响着人们的精神世界和文化生活,对人类的素质教育提高起到潜移默化的作用,并净化着人们的心灵。

第二节 合唱与指挥艺术

作为一个合唱团的灵魂人物,指挥在合唱团中具有极为重要的地位。指挥这一形式最早能追溯到西方的中世纪,当时格里高利圣咏在教堂唱诗班中广为传唱,但由于这种单声部且无小节划分的圣咏形式难以统一气口、整齐演唱,于是人们想出了解决这一问题的办法——用挥手、敲击桌子或地面的方式使得歌唱的拍子、气口得以统一。这便是指挥这一艺术形式的雏形。时至今日,随着历史的不断前进更迭,指挥已经不仅仅是统一音乐速度和节拍的人,更是乐队以及合唱团的领导者、音乐作品的再创作者。

一、合唱指挥技巧

（一）指挥的姿势

手势是指挥合唱团最重要的方法。在指挥合唱团的时候，手是放松的，让身体的其余部分有机地协调。具体姿势有以下要求：

（1）手腕放松。手的运动是指挥中最重要的方式。因为手动作的表现力非常丰富，充满了各种情感，能给人一种真实、详细、直接的感觉，所以手势和控制动作都很漂亮，会给人很好的视觉享受。在控制身体其他部位时，控制动作主要是利用手腕和前臂的运动，与手腕、手掌、手指、前臂、肘部、上臂、肩膀的细节都有密切的关系，而起主要作用的是手掌。然而，只要在控制过程中手是举起的，无论手是否在运动，手的位置都应该使手的背部略高于手腕，以支撑手掌和手背。手指挥的过程中应保持良好姿势，控制手应该是无名指、中指稍微打开，拇指、食指略弯，手腕应该尽量保持在同一水平线上，每根手指的自然弯曲程度几乎与钢琴学习过程中的状态相同。在练习合唱指挥基本姿势的过程中，每个手指的关节都要尽可能明显。在表现形式上手的语言是相当丰富的，食指稍微突出而五指稍微分开，可使指挥的动作相对放松，这种指挥动作多用于情感较为抒情的合唱作品。

手部动作的协调在指挥控制过程中非常重要。双手必须有合作地运动，也必须有分工。刚开始学习指挥的学生通常用手来练习，所以在这个教学过程中，老师应该让学生知道，手的对称运动只是指挥运动的一种。如果使用了很长一段时间，它不仅会显得很单调，而且会令人感觉很无聊，并不能完全实现使用适当的语言来表达作品这一目的，还严重影响手部动作的流畅，并不能完全表达思想和想要追求的艺术效果。此外，为了在指挥中实现协调，指挥动作最重要的一点是努力追求简洁、准确、优美的动作。合唱团成员必须通过简单而大方的动作来理解指挥的意图，以及音乐作品思想内涵的表达和歌唱情感的运用。

（2）手臂放松。由于重力的影响，手臂不能太过于向下摆动，应该保持一种放松的状态，自然落下，只有这样才能获得良好的状态和效果。当手臂处于非常放松的拍打动作状态时，你会感到达到"拍点"后手会自然反弹，而不是很硬，这就是很好的效果。在指挥学习过程中，手部的放松有助于形成合唱团成员声音的灵活性和多样性，

可以获得合唱声音线条的美感，可以进行持久的指挥动作而不感到疲劳。然而，在指挥中放松并不意味绝对放松，指挥者在指挥过程中必须集中精力，绝不放松思考。手臂的放松与紧张在多数情况下都是由于肩部的放松与紧张状态造成的。在指挥动作中肩部如果不放松而又抬得过高，势必会影响手腕、手掌的放松，在视觉效果上则给人以极不雅观和不稳定之感。

（3）站立时双脚放松。双脚站立不宜立正，这样容易使身体工作在一种非常紧张的状态。最佳的姿势应该是两脚稍微分开，同时，一脚稍微向前，一脚稍微向后，这样两脚可以平衡力量，也使身体很放松，无论站立多久，两脚都不会感到很累，并且能够很好地执行命令动作。

（4）为了达到精确、轻松、优美、大方的状态，指挥要掌握的首要原则是养成每一击都打到"拍点"的习惯和技巧，因为音乐过程中的每一拍都是从击拍开始的，这就迫使指挥家在音乐开始时精确地打到那个点。其次，要能够非常松弛地完成拍点击拍过程。在这个过程中，一定要注意手腕关节的使用，从头到尾保持手掌微微向上、手心向下的形状。在击拍过程中，应该能够感觉到手腕关节没有支撑，手腕落下并立即反弹的感觉。下坠和反弹的那一刻就是"拍点"的完成。

音乐在表现过程中，每一拍的击拍点都是一个由强到弱的循环过程，所以在练习击拍时要养成一个习惯，即每一拍都要从拍点开始而不是从节奏开始。如果指挥在节拍过程中没有产生"节拍点"，那么合唱团成员可能会对节奏有一种非常模糊的感觉，并且在演出作品之前和之后肯定会出现不一致的现象，这将导致合唱团在进行表演时必然会非常混乱。

（二）常见的拍子与基本图示

任何一个音乐作品都有自己独有的节奏、拍号及音乐速度，指挥图示就是根据作曲家所写的节拍韵律所做出的有一定规律性的击拍动作，引领着音乐的进行。常见的拍子有：单拍子（通常每小节只有一个强拍，如 2/4、3/4 拍）、复拍子（每小节有一个强拍及若干个次强拍，如 4/4 拍）、混合拍子（每小节有两个或两个以上的不同类型的单拍子组成，且有两个或两个以上的强拍，如 5/4 拍）。图 8-1 为常用拍子的指挥图示。

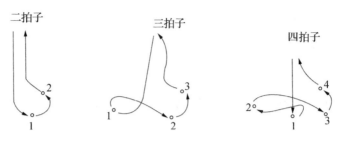

图 8-1　常用拍子的指挥图示①

1. 二拍子

二拍子通常每一小节只有两拍,强弱规律为第一拍为强拍,第二拍弱拍。二拍子每小节有且仅有一个强拍。二拍子的特点为单一、对称和方整。二拍子的指挥动作要领结合其节拍特点具体为:第一拍向斜下方画直线,在该直线的末端为第一拍拍点,再向上击出第二拍的拍点,整体走向手臂放松,画出一个犹如钟摆的图示。

2. 三拍子

在三拍子的乐曲中,其节拍的强弱规律是一强二弱。三拍子的乐曲呈现出圆舞曲的风格特点,而慢速的三拍子乐曲又能体现出音乐的优雅及抒情性的特质。三拍子的指挥动作要领为:第一拍向斜下方画直线,在该直线的末端为第一拍拍点,经过连接回弹后向外击拍到第二拍拍点,最后向上击拍到第三拍拍点,好像在画一个三角形。

3. 四拍子

在四拍子的乐曲中,其强弱规律为强、弱、次强、弱。四拍子的强弱层次与二拍子、三拍子相比更加的丰富细腻:当速度较快、力度较大时又有很明显的二拍子特点;而演唱舒缓的乐曲时又具有抒情性特征。四拍子指挥动作的要领为:第一拍向下画直线落至第一拍拍点,随后经过短暂回弹往斜下方击拍到第二拍拍点,随后向外侧画出第三拍,最后向上击拍至第四拍。

二、合唱指挥作品举例

（一）《送别》

作品简介:本首合唱是由李叔同填词,当代著名作曲家杨鸿年改编的曲目。

① 李姣,陈缨.中老年激情广场[乐理][M].成都:四川文艺出版社,2010:75.

李叔同(1880—1942)，是民国时期我国学堂乐歌的代表人物之一，他为我国早期的音乐教育事业做出了一定的贡献，还是话剧的开拓者。而这首歌的曲调来自美国作曲家奥德威所作的歌曲《梦见家和母亲》。这是李叔同送别朋友的经历，也是他人生旅程中更深层次的反思。这首歌的歌词揭示了一种深刻的生命幻觉感，仿佛有一种顿悟的隐藏迹象。杨鸿年(1934—2020)，是中国现代著名的指挥家、教育家，在合唱指挥方面独树一帜，是中国指挥界的领军人物。他的指挥独特，受观众的喜爱，曾有人说，杨鸿年才是真正掌握合唱秘密的大师。杨鸿年的一生都献给了指挥事业，连续3届担任国际童声合唱及表演艺术协会的副主席。《送别》正是由他改编的混声四声部合唱。

《送别》是一首降E大调的合唱曲，4/4拍，《送别》的歌词清新淡雅，情真意挚，"晚风拂柳笛声残，夕阳山外山"两句周而复始，与回环往复的旋律相配合，加深了魂牵梦绕的离情别意。调式为单三部曲式结构，每个乐段由两个乐句组成，乐曲演唱深情缓慢。句子与句子之间连贯圆滑。《送别》歌词如下。

送 别

长亭外，古道边，芳草碧连天。
晚风拂柳笛声残，夕阳山外山。
天之涯，地之角，知交半零落。
一壶浊酒尽余欢，今宵别梦寒。
............

(二)《黄水谣》

《黄水谣》是由冼星海创作的现代大型声乐作品《黄河大合唱》第四部改编而成的混合合唱作品。

《黄水谣》创作于1939年，当时日本侵略者入侵中国，中国人民进行了顽强的全面抗日战争。1938年11月武汉沦陷后，我国著名的现代诗人光未然(即张光年)率队向东渡过黄河，被黄河奔腾的激浪以及黄河沿岸的船工号子深深震撼。1939年1月抵达延安后，他完成了《黄河吟》这首诗，并在新年晚会上背诵。人民音乐家冼星海听到后很兴奋，在延安一个简陋的窑洞里，抱病连续写作6天，于3月31日创作完成了《黄

河大合唱》这部不朽的大型声乐名作。4月13日在延安陕北公学大礼堂首演（由邬析零指挥），引起巨大反响。作品共有八个乐章，每章开首均有配乐朗诵。5月11日由冼星海指挥再度演出，很快传遍整个中国，鼓舞着中华儿女夺取抗战的胜利。《黄河大合唱》传唱至今有84周年，久唱不衰，其表现出的伟大民族精神，影响着整个中国的现在和未来。

《黄河大合唱》的曲作者冼星海是中国近现代著名的音乐家，原籍广东番禺，1905年生于澳门一个贫苦船工的家庭。1918年入岭南大学附中学小提琴，1926年入北京大学音乐传习所学习。1928年进上海国立音乐学院学小提琴和钢琴，并发表了著名的音乐短论《普遍的音乐》。1929年去巴黎勤工俭学，师从著名提琴家奥别多菲尔和著名作曲家保罗·杜卡。1931年考入巴黎音乐学院学习。留法期间，创作了《风》《游子吟》等十余首作品。1935年回国后，积极参加抗日救亡运动，创作了大量战斗性的群众歌曲，并为进步影片《壮志凌云》《青年进行曲》、话剧《复活》《大雷雨》等谱写音乐。全面抗战开始后参加上海救亡演剧二队，后去武汉与张曙一起负责开展抗日救亡歌咏运动。1935年至1938年，创作了《救国军歌》《只怕不抵抗》《游击军歌》《路是我们开》《茫茫的西伯利亚》《祖国的孩子们》《到敌人后方去》《在太行山上》等各种类型的声乐作品。1938年任延安鲁迅艺术学院音乐系主任，于1939年创作了不朽名作《黄河大合唱》和《生产大合唱》等作品。1940年去苏联学习、工作，1945年病逝于莫斯科。此间，写有交响曲《民族解放》《神圣之战》、管弦乐组曲《满江红》、管弦乐《中国狂想曲》以及小提琴曲《郭治尔—比戴》等，现已收集到他的作品近三百件。他对发展我国革命音乐所作的巨大贡献，使他赢得了"人民音乐家"的光荣称号。

《黄水谣》的指挥如下：

第一乐段，第一乐句预备拍采用二拍子打法，指挥抒情柔美，"长"字左手停顿，右手小幅度打拍子。第二乐句指挥要饱满，有力度，"奔腾叫啸如虎狼"句要带点顿挫的打法，指挥要雄壮有力，表现黄河呼啸奔腾的气势。第三乐句"开"字和"筑"字指挥要轻快活泼，表现鲜活的劳动场面。第四乐句"喜洋洋"打顿挫拍。

第二乐段，第一乐句拍点要清楚，动作要有力，"遭了殃""奸淫烧杀"打顿挫拍，以体现沉重的情感。以左手指挥高声部，右手指挥低声部。第二乐句"丢掉了爹娘"处指

挥要有力,表达对日寇的愤怒之情,"回不了家乡"处"乡"字指挥用软击拍,抒情。

结束段要抒情,越到后面指挥渐慢,结束音左手保持,右手打节拍。收拍时动作应柔和、舒缓、圆润,速度慢。

黄 水 谣

黄水奔流向东方,河流万里长。

水又急,浪又高,奔腾叫啸如虎狼。

开河渠,筑堤防,河东千里成平壤。

麦苗肥啊,豆花香,男女老少喜洋洋。

自从鬼子来,百姓遭了殃! 奸淫烧杀,一片凄凉。

扶老携幼,四处逃亡,丢掉了爹娘,回不了家乡!

黄水奔流日夜忙,妻离子散,天各一方!

参考文献

[1] 梁显雁. 语言魅力与文学欣赏[M]. 长春:吉林人民出版社,2018.

[2] 王杰泓,张琴. 艺术导论[M]. 武汉:武汉大学出版社,2020.

[3] 潘鲁生. 戏曲纸扎[M]. 济南:山东教育出版社,2020.

[4] 俞人豪,等. 音乐学基础知识问答[M]. 北京:人民音乐出版社,1997.

[5] 伍国栋. 民族音乐学概论[M]. 增订本. 北京:人民音乐出版社,2012.

[6] 王宏建. 艺术概论[M]. 3版. 北京:文化艺术出版社,2010.

[7] 生活中的乐音[EB/OL]. (2016-07-29)[2022-05-28]. https://jibaoviewer.com/project/5779dbf754ab13c6387568b3.

[8] SMALL C. Musicking: the meanings of performing and listening[M]. Middletown: Wesleyan University Press, 1998.

[9] La La Land: el mapa cantado de Los Ángeles[EB/OL]. (2017-11-11)[2022-05-28]. https://www.traveler.es/experiencias/articulos/la-la-land-los-angeles/10037.